원 포인트 그림감상

원 포인트 그림감상

원 포인트로 시작하는
초간단 그림감상

정민영 지음

아트북스

'슬로 라이프'를 위한
'원 포인트 그림감상'을 권함

"난 한 놈만 팬다."

영화 「주유소 습격사건」(1999)에서 주유소를 습격하여 패싸움이 벌어진 상황에서 일행 중의 한 명인 '무대포'(유오성 분)가 몽둥이를 들고 한 목표물(?)을 향해 쫓아다니며 쉴 새 없이 되뇌던 대사다. 날뛰고 설치는 한 놈만 제대로 잡으면 전체 무리를 다스릴 수 있다는 뜻이다. 영화와는 맥락이 다르지만 '한 놈만 패기' 전략은 '원 포인트 그림감상'에도 적극 활용할 수 있다.

원 포인트 그림감상이란

'원 포인트 그림감상'은 작품을 구성하는 소재나 요소 중 어느 하나에 집중해서 감상하는 방식을 말한다. 감상 포인트만 잡으면, 작품 전체를 꿸 수 있다. 이것이 가능한 것은 작품 제작 과정을 보면 알 수 있다.

작품은 작가가 사인signature을 마치는 순간 완성된다. 작가는 작품 속의 어느 한 요소도 허투루 처리하지 않는다. 모든 요소는 '적재적소'에 배치된다. 이렇기는 영화에서도 마찬가지인 모양이다. "배경 음악이나 찻잔 같은 사소한 소

품도 그냥 아무렇게나 할 수는 없다. 다 의도가 있고, 큰 디자인 속에서 하나하나 이뤄내는 것이 내가 생각하는 연출 방식이다. (중략) '모든 것은 의도 속에서 존재하며, 의도에 따라 디자인되어야 한다.' 이게 내 철학이다"(김나희, 『예술이라는 은하에서』, 17쪽). 영화감독 박찬욱의 말이다. 회화에서도 작품을 이루는 각 요소는 철저하게 '관계' 속에 배치된다. 혼자서 빛나는 별은 없다. 작품 속의 각 요소는 끊임없이 다른 요소와 교감하며 완성도를 높여간다. 이때 다른 요소와 나누는 교감이란 작품 내부의 각 요소 간의 관계만이 아니라 작품과 작가, 작품과 제목처럼 작품을 둘러싼 곁다리텍스트의 관계까지 아우른다는 뜻이다. 중요한 것은 조화로운 합창이다. 함께할 때 작품은 빛난다.

한 점의 작품에서 모든 요소는 같은 유전자DNA를 공유하고 있다. 그래서 하나를 중심으로 보면 일이관지─以貫之할 수 있다. '원 포인트 그림감상'은 '패스트 감상'이 아니라 '슬로 감상'이다. '수박 겉핥기 식 감상'에서 벗어나 '깊은 감상'을 지향한다. 소재를 좀 더 오래 관찰하고, 그에 따른 마음의 변화를 체크하는 일은 작품을 보다 깊이 이해하는 길이다. 우리는 눈으로 보고 있지만 정작 마음으로는 보고 있지 않은 경우가 많다. 그저 스쳐지나갈 뿐 충분히 주시하고 생각하지 않는다. 별 대수롭지 않게 봐 넘기던 것을 집중해서 관찰하고 생각해보는 일, '원 포인트 그림감상'은 작품을 내 것으로 만드는 효과적인 감상법이자 세상을 깊이 사랑하는 법이기도 하다.

'패스트 감상'에서 '슬로 감상'으로

이런 생각을 하게 된 데는 나름 이유가 있다. 주말에 인사동이나 사간동 등지의 갤러리 순례에 나설 때는, 미리 가이드북을 통해 보고 싶은 전시회 1~2건부터 정한다. 여행을 떠나기 전에 여행지의 정보를 미리 챙기는 것과 비슷하다. 그리고 전시장에 가서 출품작들을 찬찬히 살펴보고 팸플릿이나 도록을 챙긴다. 다시 근처 커피숍에서 도록을 펼쳐가며 천천히 작품을 재음미한다. 그러다가 전시를 다시 보고 싶거나 한 번 더 보고 싶은 그림이 있으면 전시장을 재방문한다. 이로써 갤러리 순례는 완성된다. 그리고 지나다가 눈에 띈 전시회 관람은 덤이다.

이는 내가 전시장을 다니면서 정한 관람법이다. 처음에는 인사동이며 사간동 등지의 전시회를 눈에 띄는 대로 들어가서 보았다. 빨리, 그리고 많이 보고 또 보니, 후반으로 갈수록 단숨에, 짧게, 옅게, 건성으로 보게 되었다. 컴퓨터에서 계속 '덮어쓰기' 키를 누른 것처럼 앞에 본 전시회는 다음에 본 전시회에 의해 잊혀졌다. 숙성이라는 개념이 들어설 자리가 없었다. 이를 예방하고 한 점이라도 제대로 감상하기 위해 미리 정해서 전시장을 찾는다.

이와 관련하여 인상적인 책이 있다. 시詩보다 빈 페이지가 더 많은 동시집童詩集 『동시』(커뮤니케이션북스, 2015)가 그것이다. 일반적인 시집은 시를 다닥다닥 붙여서 편집하는 바람에 시를 한 편 한 편 충분히 음미할 공간적·시간적 여유가 없다. 31인의 동시 서른다섯 편을 수록한 이 책은 이런 편집 관행에 제동

을 건다. 어떻게? 시구 한 행을 한 페이지에 편집하거나 시와 시 사이에 빈 페이지를 많이 두어서 해당 시와 시구를 읽고 페이지를 넘기면서, 또 시 한 편을 다 읽고 다른 시를 찾기까지 빈 페이지에서 충분히 곱씹게 한다. 편집부의 의도도 그랬다. 시를 읽고 사유하는 시간을 위해 시와 시 사이에 긴 여백을 두었다고 한다. 그렇다. 정보 과잉의 시대에 우리에게 필요한 것은 하나라도 충분히 음미할 시간이다. '원 포인트 그림감상'이 '슬로 감상'인 이유다.

1~2건에 집중하기는 작품 감상에도 도움이 된다. 작품의 전체 느낌을 취하되, 기왕이면 작품에 밀착하여 그 안에 구현된 조형요소 중 1~2개, 혹은 1개를 중심으로 곱씹어 보는 것이다. 그러면 겉핥기 식에서 벗어나 깊이, 재미있게 감상할 수 있다.

이 책은 이런 방식으로 작품을 탐닉한 결실이다. 대부분 형상을 알 수 있는 그림이 대상이다. 표현하고자 하는 대상이 외부세계에서 머릿속의 내부세계로 전이된 추상화는 빠졌다. 애당초 일반인을 독자로 상정하고 그림을 고르다보니 심리적인 접근성이 상대적으로 높은 구상화에 집중하게 되었다. 그럼에도 이 책의 몇몇 감상 포인트를 활용한다면 추상화 감상에도 효과를 볼 수 있지 않을까 한다.

먼저 감상 포인트부터

미술작품은 감상하지 않으면 나와 무관한 사물과 다를 바 없다. 감상은 작품

에 마음을 주는 일이다. 감상은 수동적인 행위가 아니라 자신의 오감을 사용하는 적극적인 사색 행위다.

그렇다면 작품 감상의 포인트로 무엇을 잡아야 할까? 직간접적인 요소들로 나눠볼 수 있다. 직접적인 요소는 소재, 구성, 구도, 색상, 제작방식(가위질, 점묘, 시점 등) 등이 있고, 간접적인 요소로는 서명, 낙관, 작품명, 작가의 일화, 제작시기 등의 작품을 둘러싸고 있는 곁다리텍스트를 고려할 수 있다. 이들 중에서 가장 쉽게 해볼 수 있는 것은 소재에서 감상 포인트를 취하는 것이다.

물론 이런 방식이 감상의 정답일 수는 없다. 감상은 정답 찾기가 아니다. 감상에는 수많은 방식이 있다. '원 포인트 그림감상'은 하나의 제안이다. 감상자가 사각의 화폭에 펼쳐진 이미지들을 마주했을 때, 그것을 향유하기 위한 방법의 하나를 제안하는 것이다. 감상에 나름의 요령이 생기면 이런 제안은 잊어도 좋다.

우리에게 필요한 것은 저마다의 감상이다. "예술작품의 가치는 보는 이에게 달려 있다. 작품은 관객의 마음속에서 일어나는 영적인 힘보다 더 큰 가치를 가지고 있지 않다"(아스거 요른, 덴마크 출신의 추상표현주의 화가). 그런 만큼 각자 자기 식으로 감상하면 된다.

"그림을 처음 감상하는 가장 좋은 방법은 아무런 선입견 없이, 이미 머릿속에 들어 있는 지식 없이 그저 내 눈으로, 내 마음으로 바라보는 것일 게다. 평론을 포함한 대부분의 지식은 온전한 작품 감상의 장애가 되기 일쑤이기 때문이다. 그렇게 보고 난 다음에 지식의 힘을 빌려 다시 보는 것이 가장 풍성한 감

상 방법이 될 것이다"(츠베탕 토도로프, 『일상예찬』, '옮긴이의 말').

이제, 작품이나 작가와 관련된 정보는 인터넷에 거의 대부분 있어서, 휴대폰으로 언제든지 검색할 수 있다. 진중권은 『교수대 위의 까치』를 집필하면서 몇몇 자료를 제외하고는 99퍼센트를 인터넷에서 찾았다고 한다. 자신이 사랑한 열두 점의 그림 이야기를 인터넷 검색으로 심화시킨 결과물이 이 책인 것이다. 이처럼 감상자에게 요구되는 것은 인터넷이나 책에서 추출한 관련 정보를 감상의 재료(사색의 재료)로 십분 활용하는 자세다. 감상은 '검색하기'가 아니라 '사색하기'다. 작품은 포인트를 중심으로 천천히, 깊이 사색한 만큼 내 것이 되고, 그것을 글로 쓰면 모두의 것이 된다.

그런데 사람들은 왜 자기 감상을 말하기를 주저할까? "저는 작가의 그림 그리기와 감상자의 그림 읽기가 서로 달라질까 두려워하기 때문이라고 생각합니다. 감상자는 맹목적인 동일시에의 집착이 있습니다. 너와 내가 그림을 본 느낌이 일치했으면 하는 희망, 그리하여 공감이 주는 안도감을 누리고 싶은 욕구, 이런 게 다 동일시에 대한 집착입니다. 작품 보면서 그런 느낌을 가지는 경우가 더러 있지 않았나요? 그런데 그게 다 허욕인 겁니다. 세상 보는 눈은 장삼이사 우수마발이 다 다르다는 걸 알면서도 왜 작품 볼 때는 그 세계에 자신을 틈 없이 밀착하고픈 집착에 사로잡히는 겁니까. 동일시는 절대로 불가능한 욕망입니다. 차라리 차이를 인식하는 게 현명합니다"(손철주, 『인생이 그림 같다』, 10~11쪽).

원 포인트 그림감상의 궁극

본문은 전체 4장으로 구성했다. 1장은 인간, 2장은 동물을 포함한 자연물, 3장은 인간이 만든 물건들, 즉 옷을 비롯한 각종 기물, 4장은 그림과 관련된 요소들이다. 예순 점의 그림을 장르별·시대별로 구별하면, 서양 회화 열일곱 점, 우리 옛 그림 열아홉 점, 한국 근현대미술 열다섯 점, 그리고 동시대 미술 아홉 점이다.

이들 원고는 10년 전,『국제신문』에 '정민영의 그림 속 작은 탐닉'이라는 제목으로 1년간 연재(2008. 2. 14~2009. 2)한 것이 바탕이 되었다. 열 편은 제외하고, 다른 지면에 썼던 글들을 더했다. '보론'은『대한토목학회지』2019년 9월호에 「원 포인트 그림감상'을 권함」이라는 제목으로 선보인 바 있다. 각 원고는 부분 수정했다.

현재 시중에는 이와 유사한 번역서들이 나와 있다. 예컨대『모티프로 그림을 읽다』(1, 2권) 같은 번역서는 2013년 1월에서 4월까지 일본의 신문에 연재한 내용을 바탕으로 새 이야기를 추가해서 엮었다고 한다. 주로 서양화와 일본의 동양화가 읽기의 대상이다. 2000년 광주비엔날레에 출품된 북한 작품도 볼 수 있다. 재미있는 책이다. 이 책과는 다루는 작품에서부터 차이가 있다.『원 포인트 그림감상』은 서양 회화를 제외하면, 우리 옛 그림과 근현대미술, 동시대 미술이 감상 대상이다. 일반 독자가 보기에 다소 전문적으로 보일 수도 있으나 전문가들이 보기에는 그렇지 않을 것이다. 이런 방식으로 작품을 감상하면, 동시

대 작가들의 작품도 재미있게 즐길 수 있지 않을까 한다.

　'원 포인트 그림감상'의 궁극은 무엇일까? '원 포인트 글쓰기'다(오지호의 「남향집」에 관한 세 편을 예시한 보론, 「'원 포인트 그림감상'에서 '원 포인트 글쓰기'로」 참조). 글쓰기는 머리와 가슴의 감상에 디테일을 부여하는 일이다. 작품을 감상할 때 포인트를 중심으로 간단히 메모를 하고 그것을 취합해서 질서를 잡아주면 된다. 쓰기는 깊이 사랑하기다. 누구나 자신만의 경험과 지식을 바탕으로 새로운 감상을 기획하고 쓸 수 있다. 세상에 없는, 있지만 크게 주목하지 않은 부분에 확대경을 들이대고, 그만큼 작품과 자신의 생을 깊고 넓게 해주는 일, 그것이 '원 포인트 그림감상'이자 '원 포인트 글쓰기'다. 그리고 '원 포인트 그림감상'과 '원 포인트 글쓰기'는 '슬로 라이프'다.

　끝으로, 귀한 지면을 할애해 준 『국제신문』 관계자와 몇몇 매체의 담당자들, 그리고 작품 도판 사용을 허락해 준 작가들에게 깊이 감사드린다. 또 아트북스의 편집자와 이남숙 님, 디자이너에게도 고마움을 전한다. 아들 도하에게는 이 책이 훗날 아빠의 작은 선물이 되었으면 한다.

2019년 초겨울
정민영

차례

004 머리글
'슬로 라이프'를 위한 '원 포인트 그림감상'을 권함

1장 인간에 눈길을 보내다

019 새끼발가락 슬픔에 슬픔을 더하다 빈센트 반 고흐, 「슬픔」

024 여인 아내에게 바친 헌화가 박수근, 「나무와 여인」

029 남자의 뒤태 뒤태로 말하는 남자 에드워드 호퍼, 「밤샘하는 사람들」

034 손동작 투전꾼의 심리학 김득신, 「밀희투전」

039 황금비 관능미 빵빵한 다나에 구스타프 클림트, 「다나에」

044 선비 빨래터의 에로티시즘 김홍도, 「빨래터」

049 수염 수염 하나 그렸을 뿐인데 마르셀 뒤샹, 「L. H. O. O. Q.」

054 사미승 '신 스틸러'가 펼치는 반전 드라마 신윤복, 「단오풍정」

059 여인 돛배를 타고 찾아가는 영원한 안식처 카스파어 다비트 프리드리히, 「돛배 위에서」

064 아이 아이가 숨어 있는 뜻 김득신, 「강변회음도」

069 손 아주 특별한 손과 손 사이 앙리 마티스, 「춤 2」

074 누드 체온이 느껴지는 추상 정점식, 「즉흥」

079 술주정 술잔을 기울이며 희망에 취하다 이응노, 「취야」

084 손 세상에서 가장 크고 따뜻한 손 오윤, 「애비와 아들」

089 실루엣 얼굴 없는 실루엣으로 말하다 안중식, 「성재수간도」

094 눈빛 눈빛으로 다시 쓴 평전 강형구, 「푸른색의 빈센트 반 고흐」

099 요정 당신이 잠든 사이에 신선미, 「당신이 잠든 사이」

2장 자연에 마음을 주다

107 소리 폭포소리를 그리다 정선, 「박연폭포」

112 고목의 그림자 돌담에 속삭이는 그림자같이 오지호, 「남향집」

117 하늘 비로소 하늘을 그리다 존 컨스터블, 「건초마차」

122 달 가난한 숲에도 달은 뜬다 김홍도, 「소림명월도」

127 바위 큰 바위들의 기이한 초상 강세황, 「영통동구도」

132 나뭇가지 기하학적 추상의 원석 같은 그림 피터르 몬드리안, 「붉은 나무」

137 등이 휜 소나무 소나무, 그 외롭고 높고 쓸쓸한 이인상, 「설송도」

142 강변 대동강이 낳은 첫 누드화 김관호, 「해질녘」

147 보름달 심야의 분위기 메이커 김두량, 「월야산수도」

152 대나무 병든 국화의 마음을 그리다 이인상, 「병든 국화」

158 초록잎의 나뭇가지 해방공간 속의 '희망의 증거' 이쾌대, 「군상 IV」

163 소나무 소나무가 있는 서늘한 풍경들 장이규, 「푸르른 날」

168 개 개 같은 인생을 짓다 최북, 「풍설야귀인도」

173 제비 자화상의 간을 맞추다 장욱진, 「자화상」

178 고양이 악역의 미친 연기력 김득신, 「파적도」

183 고환 황소로 변신한 사내 이중섭, 「흰 소」

187 굴비 대합실에 꽃핀 '그때 그 시절' 이양원, 「대합실」

192 얼음 얼음의 아르카디아 박성민, 「아이스캡슐」

197 물결 물오리 커플의 '1급수 러브스토리' 홍세섭, 「유압도」

3장 옷과 생활도구를 음미하다

205 셔츠 사과처럼 그린 초상 폴 세잔, 「볼라르의 초상」

210 옷고름 그녀의 옷고름 신윤복, 「미인도」

215 색동고무신 그는 왜 고무신을 그렸을까? 이인성, 「여름 실내에서」

220 술병 탁족에 약주를 더하다 이경윤, 「고사탁족도」

225 파이프 흰 파이프의 비밀 구본웅, 「친구의 초상」

230 신발 산수화로 포장한 춘화 전 신윤복, 「사시장춘」

235 괭이 괭이에 생을 싣고 장 프랑수아 밀레, 「괭이를 든 사람」

240 다리 사선으로 절규하다 에드바르 뭉크, 「절규」

245 기와집 피보다 진한 우정 정선, 「인왕제색도」

250 화병 매화 덕후의 지극한 매화 사랑 조희룡, 「매화서옥」

255 백자항아리 나의 가장 가까운 친구 도상봉, 「정물」

260 패러글라이더 누가 패러글라이더를 보았나 추니박, 「노란 길이 있는 풍경」

265 치마 보여 주지 않기 위해 보여 주다 이호련, 「오버래핑 이미지」

4장 그림의 구성요소를 곱씹다

273 가위 자국 **가위로 그린 누드** 앙리 마티스, 「푸른 누드 IV」

278 그림틀 **액자식 구성을 한 자화상** 폴 고갱, 「황색 예수가 있는 자화상」

283 등나무 문양 **콜라주, 캔버스 위의 혁명** 파블로 피카소, 「등나무 의자가 있는 정물」

288 작품명 **작품의 심연을 비추는 불빛 하나** 강요배, 「생이여」

293 서명 **'서명'이라는 마침표** 클로드 모네, 「인상, 해돋이」

298 캔버스 **젊은 렘브란트의 작업실** 하르먼스 반 레인 렘브란트, 「작업실의 화가」

303 색점 **점으로 껴안은 파리의 휴일 오후** 조르주 쇠라, 「그랑자트 섬의 일요일 오후」

308 영원 **지금까지 내가 부르던 노래** 김환기, 「영원의 노래」

313 붉은 서명 **한 장의 자화상으로 남다** 이중섭, 「자화상」

318 낙관 **낙관, 그림을 살리다** 장우성, 「눈」

323 부감법 **농촌 풍경의 특별한 변신** 이원희, 「이사리에서」

329 보론
'원 포인트 그림감상'에서 '원 포인트 글쓰기'로

342 참고자료

새끼발가락

여인

남자의 뒤태

손동작

1

황금비

선비

수염

사미승

여인

아이

손

누드

술주정

실루엣

눈빛

요정

1장 / 인간에
눈길을 보내다

슬픔에
슬픔을 더하다

빈센트 반 고흐, 「슬픔」

광기에 사로잡힌 화가, 스스로 자른 귓불, 해바라기, 자화상, 동생 테오, 비극적인 권총 자살, 동시대인들의 몰이해, 수백 통의 편지를 남긴 주인공, 빈센트 반 고흐Vincent van Gogh, 1853~90. 그는 생전에 지지리도 복이 없었지만 사후에는 세계에서 가장 유명한 아트스타이자 가장 비싼 그림의 주인공이 되었다. 그에 관한 책들이 '갈 봄 여름 없이' 쏟아진다. 〈반고흐전〉에도 광기 어린 그림을 '알현'하려는 관람객들로 성황을 이룬다. 남녀노소 구분이 없다. 그가 이런 광경을 본다면 어떤 기분이 들까? 흐뭇해할까? 아니면 슬픔에 잠길까? 드로잉 화집을 넘기다가 문득 검은색 분필로 스케치한 데생 작품에 눈이 멎었다. 제목이 「슬픔」(1882)이다.

여인의 배와 새끼발가락

벌거벗은 여자가 웅크린 채 두 무릎에 얼굴을 파묻고 있다. 가슴에

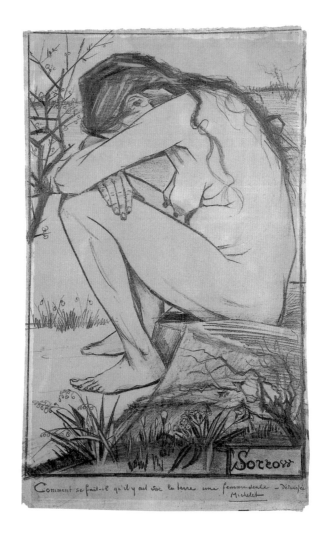

빈센트 반 고흐, 「슬픔」,
검은 분필, 44.5×27.0cm, 1882

두 개의 유방이 물주머니처럼 매달려 있고, 불룩한 배와 접힌 뱃살도 그대로 드러나 있다. 자신의 몸이 어떻게 보이던 아랑곳하지 않는다. 그녀는 지금 슬픔에 잠겨 있다. 만약 타인을 의식했다면 어떻게 했을까? 배와 뱃살이 보이지 않게 하고 유방도 가렸을 것이다. 그녀는 슬픔에 젖어서 외부의 시선 따위는 안중에도 없다. 온몸이 슬픔의 덩어리다.

하나, 눈에 띄는 신체 부위가 있다. 바로 복부다. 유난히 불룩하다. 이 정도의 골격이라면 뱃살이 있더라도 저렇게 불룩하지는 않다. 잘못 그렸기 때문일까? 아니다. 한눈에 보기에도 전체적인 체형이 크게 이상하지 않다. 왜 불룩한 것일까?

임신을 했기 때문이다. 그래서 복부가 불룩하고 유두와 유방이 부풀었다. 그녀는 누구인가? 빈센트의 마지막 여인이었던 '거리의 여자' 시엔 Sien, 1850~1904이다. 얼굴이 얽은 탓에 예쁘지는 않았다고 한다. 그녀를 그린 다른 데생들을 봐도 외모는 '꽝'이다. 또 고생을 많이 한 탓인지 나이보다 훨씬 늙어 보인다. 빈센트와 그녀는 화가와 모델 관계로 만났다. 당시 그녀는 서른세 살로 남자에게 버림받은 상태였다. 게다가 어린 딸한 명 외에도 뱃속에 아이가 있었다.

그녀의 둥근 배와 부푼 젖가슴, 그리고 고개 숙인 슬픔에는 이런 사연이 있다. 슬픔을 강조하는 신체 부위는 또 있다. 그녀의 왼쪽 새끼발가락이다. 새끼발가락의 표정이 애처롭다. 생기다가 만 것 같다. 겨우 새끼발가락임을 증명해 주는 꼴이다. 이 새끼발가락에 그녀의 생이 압축되어 있는 것만 같다. 인간으로서 슬픔을 안고 살 수밖에 없는 운명이 새끼발가락에 담겨 있다고 말이다. 새끼발가락이 못생겨서 더 슬픈 여자! 그렇다. 내게 그녀는 새끼발가락 때문에 더 슬픈 여자다.

빈센트는 세 살 연상의 그녀를 진심으로 사랑했다. 동거생활은 행복했지만 오래가지는 못했다. 결혼문제가 걸렸다. 그는 비참한 환경에 처한 그녀를 구하고자 결혼을 추진한다. 집안의 결사반대에 부딪힌다. 관계에 금이 간다.

슬픔은 조형적인 대비에서도 고조된다. 돋아나는 풀과 슬픔에 잠긴 모습이 그렇다. 생성(풀)과 소멸(슬픔), 상승(풀)과 하강(슬픔)의 이미지가 한 화면에서 극적인 대비를 이루며 슬픔이 깊어진다.

시엔을 향한 빈센트의 마음은 어땠을까? 그림에 인용한 프랑스 문학사가 쥘 미슐레Jules Michelet, 1798~1874의 말은 그녀에게 바치는 헌사이기도 하다. "어찌하여 이 땅 위에 한 여인이 홀로 버려진 채 있는가?"

'친일파' 빈센트의 슬픈 과욕

뿐만 아니다. 그림을 슬프게 하는 요소는 더 있다. 왼쪽 화면 가장자리에 배치된 나무가 왠지 어색하다. 차라리 없는 것이 깔끔할 뻔했다. 나무 때문에 머리 쪽 구도가 복잡해졌다. 위치도 부자연스럽다. 그녀가 앉아 있는 나무 밑동과 주변의 풀들이 보여 주는 자연스러운 정경에 비하면, 이 나무는 외부에서 꺾어다 놓은 것처럼 생뚱맞다. 물론 이럴 수도 있다. 생성의 이미지를 극대화하기 위해 꽃망울 진 나무를 의도적으로 배치했을 수 있다. 꽃 필 무렵의 나무이므로. 이런 시각도 설득력 있다.

그런데 이 나무가 낯설지 않다. 어디선가 본 것 같다. 어디서였을까? 그렇다. 안도 히로시게安藤廣重, 1797~1858의 우키요에 작품 「가메이도의 매화」(1857)와 그것을 베낀 빈센트의 「일본 예술품-플럼꽃이 피는 나무」

(1887)에 등장하는 매화나무가 이 나무와 닮았다. 그렇다면 나무의 수종이 매화나무라는 뜻이 된다. 왜 하필 매화나무였을까?

빈센트는 '친일파'였다. 우키요에 판화를 그대로 따라 그리거나 그림 곳곳에 배치할 정도로 일본에 미쳐 있었다. 그래서 자신이 '친일파'임을 이 그림에서도 은근히 티낸 것이 아닐까? 하지만 초상집에 화사한 꽃다발을 갖다놓은 것처럼 눈에 거슬린다. '뱀의 다리'다.

시엔과 빈센트는 1882년 1월경에 만나서 1883년 9월경 헤어진다. 그녀는 예순여 점의 데생과 수채화를 위해 포즈를 취했다. 그중에서 가장 유명한 그림이, 판화로도 제작된 「슬픔」이다. 이 그림은 시엔의 새끼발가락 때문에 슬픈 그림이지만 매화나무를 배치한 반 고흐의 과욕 때문에 더 슬픈 그림이 되었다.

아내에게 바친
헌화가

박수근, 「나무와 여인」

미석美石 박수근朴壽根, 1914~65은 이 땅의 서민들의 일상을, 이 땅의 질감으로 그린 가장 한국적인 화가다. 겸재 정선이 진경산수로 우리 산천의 이목구비를 실감나게 그렸듯이, 박수근은 자신이 보고 느낀 서민들의 숨결을 토속적인 스타일로 그렸다.

그의 그림은 세련된 도회풍과는 거리가 멀다. 50~60년대 이 땅의 평범한 풍경과 서민들의 삶을 질박한 색채와 기법으로 승화시켰다. 특히 화강암 재질을 살린 투박한 마티에르 기법은 박수근이 일궈낸 가장 한국적인 조형언어로 평가받는다.

박수근 그림의 주요 소재는 '나목'과 '여인'이다. "재산이라고는 붓과 팔레트밖에" 없었던 그는 과연 누구를 모델로 한국적인 여인상을 창조했을까?

인간에
눈길을 보내다

박수근, 「나무와 여인」,
하드보드에 유채, 27×19.5cm, 1956

가장 서민적인 토종 화가

강원도 산골에서 태어난 박수근은 양구보통학교를 졸업한 것이 정규 교육의 전부다. 당시 유명한 화가들은 대부분이 부유한 환경에서 성장하여 해외 유학을 다녀온 '유학파'들이다. 반면 가난하게 성장한 박수근은 순수 국내파다. 그것도 독학으로 미술에 입문한 토종이었다. 열악한 조건은 오히려 '약'이 되었다.

그는 해외에서 유행하던 최첨단 미술사조에 눈을 돌리지 않았다. 대신 자신이 살던 시대에, 사랑할 수밖에 없는 흔한 풍경과 사물과 주변 사람들을 그렸다. 그의 풍경과 정물과 인물은 당시 흔하게 만나는 정겨운 것들이다. 이런 점은 화실 안에서 여인의 누드나 인물좌상 등을 그리던 다른 화가와 뚜렷이 구별된다. 특히 인물들은 아이를 업은 여인과 소녀, 머리에 짐을 이거나 빨래를 하는 아낙네, 놀고 있는 남자와 아이들이 주인공이었다. 한결같았다. 평생 소재의 진폭이 없었다. 피카소처럼 청색시대, 장미시대 운운하며 작품을 시기별로 나누는 방식이 그에게는 무의미했다. 끊임없이 일상의 풍경을 그렸을 뿐이다.

일하는 여인들과 특별한 모델

인물들을 보면 흥미로운 점이 있다. 노는 남자와 일하는 여자로 뚜렷이 구분된다는 점이다.

남자들은 한결같이 '백수' 같은 포즈다. 먹고살기 위한 노동과 무관해 보인다. 쪼그리고 앉아서 시간을 죽인다. 반면 여자들은 아이를 업거나 아이의 손을 잡고 머리에는 무엇인가를 이고 있다. 또 아이를 업고 절구질을 하거나 빨래를 한다. 가족의 생계를 해결하기 위해 이중

삼중으로 고된 일을 마다하지 않는다.

이런 여인들은 누구를 모델로 삼은 것일까? 거리에서 만난 이 땅의 여인들이었을까? 맞다. 하지만 절반만 맞다. 특별한 모델이 있었다. 그에게 빛을 준 아내(김복순)였다. 박수근은 처녀 김복순에게 보낸 편지에서 이렇게 적었다. "내가 이제까지 꿈꾸어 오던 내 아내에 대한 여성상은 당신과 같이 소박하고 순진하고 고전미를 지닌 여성이었는데, 당신을 꼭 나의 배필로 하나님께서 정해 주신 것으로 믿고 싶습니다." 아내에게서 발견한 한국의 여인상을 박수근은 그림으로 승화시켰다.

「맷돌질하는 여인」(1940년대)과 「절구질하는 여인」(1954)이 직접 아내를 모델로 그린 그림이라면, 「나무와 여인」(1956)은 아내의 모습을 전형화한 여인들이다. 이 그림에는 나목을 사이에 두고 아이를 업은 여인과 머리에 짐을 인 여인이 등장한다. 아이와 일은 당시 여인들의 숙명이었다.

가난이 일상이던 시절, 아내는 낮부터 자정까지 고된 일을 하거나 뜨개질로 푼돈을 벌었다. 그렇게 모은 돈을 털어서 화구도 사고 정물화에 필요한 꽃도 샀다. 때로는 사정이 급하면 시집올 때 가져온 옷감까지 팔았다. "우리 모두의 유일한 소망은 그이가 밀레와 같은 훌륭한 화가로 대성하는 것이었고, 그렇게 되도록 전력을 기울여 내조하는 일이 나의 임무였다."

'화가 박수근' 뒤에는 이런 아내가 있었다. 그는 아내의 내조 덕분에 화가로서 꿈을 펼칠 수 있었다.

그림 속에 등장하는 여인들은 아내의 모습을 다양하게 변주한 것인 동시에 궁핍한 시대를 산 여인의 초상이기도 하다. 그들은 날씬한 몸매의 아름다운 여인과는 거리가 멀다. 시골에서 쉽게 만날 수 있는 펑퍼

짐한 아낙네들이다. 그것도 '노'는 여인이 아니라 '일'하는 여인이다. 그들은 가난으로 고통스러워하거나 좌절하지 않았다. 가난과 맞서며 가정을 지키고 자식을 키웠다. 그의 아내가 그랬듯이.

박수근은 가장 서민적인 화가로 꼽힌다. 지독한 가난 속에서 화가의 꿈을 버리지 않고 꿋꿋이 예술세계를 완성했다. 단색조의 투박한 마티에르에는 항상 따스한 시선으로 발효시킨 서민의 생활이 펼쳐진다. 그 중심에 여인들이 있다. 그들은 이 땅의 보통 여인들처럼 '뼈 빠지게' 일했던 아내의 모습이다. 어쩌면 지금 우리가 보고 있는 박수근의 그림은 '헌화가獻畵歌'라고 해도 과언이 아니다. "소박하고 순진하고 고전미를 지닌" 아내에게 바치는 헌화가 말이다. 그림은 박수근이 그렸지만, 그를 화가로 키운 것은 아내였다.

인간에
눈길을 보내다

뒤태로 말하는
남자

에드워드 호퍼, 「밤샘하는 사람들」

캔버스는 과녁이 아니다. 특별한 경우가 아니면 정중앙은 피하는 것이 좋다. 화폭 중앙에 핵심 소재를 배치하면 시선이 그곳에 쏠려서 자칫 그림이 단조로워질 수 있다. 물론 기독교나 불교를 다룬 종교화에서는 중심에 소재를 배치하기도 한다. 이는 단일 소재를 중심으로 강한 메시지를 전달하기 위함이다. 소재를 여럿 등장시킬 경우에는 다르다. 시선의 분산이 필요하다. 중앙에 중심 소재를 두더라도 주변에는 크고 작은 소재를 배치하여 감상자의 시선을 적절히 분산하는 것이 좋다. 그림을 보는 맛이 그만큼 깊어진다.

가장 미국적인 사실주의 화가로 불리는 에드워드 호퍼Edward Hopper, 1882~1967의 「밤샘하는 사람들」(1942)도 조형적인 구성을 따져보면, 그림의 은밀한 매력을 재발견할 수 있다.

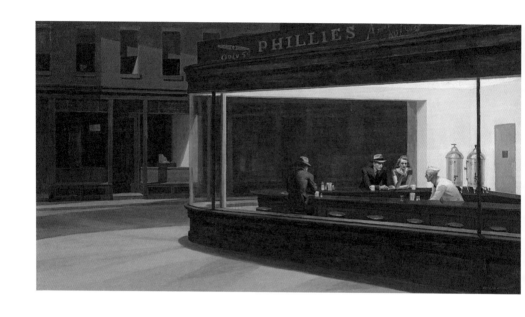

에드워드 호퍼, 「밤샘하는 사람들」,
캔버스에 유채, 84.1×152.4cm, 1942,
시카고 아트인스티튜트 소장

깊은 밤의 사람들

뉴욕의 깊은 밤, 두 길이 교차하는 곳에 위치한 레스토랑. 전면이 통유리로 된 적막한 레스토랑 실내에 바텐더와 세 명의 남녀 손님이 있다. 한 쌍의 남녀는 비교적 정면을 응시하며 바텐더와 가까운 곳에 앉아 있다. 여자는 손에 쥔 종이를 보고, 남자는 담배를 피우며 바텐더 쪽으로 시선을 던진다. 여자의 왼쪽 손끝이 남자 쪽을 향해 있지만 형식적이다. 심드렁한 표정이다. 이들과 다소 동떨어진 곳에 한 남자가 뒷모습을 보이며 앉아 있다. 손에 술잔을 든 채다. 표정을 확인할 수가 없다.

각자 적당한 각도로 고개를 숙이고 있다. 동상이몽同床異夢이다. 저마다 물 위에 기름처럼 떠 있다. 실내 불빛이 어두운 거리마저 기이하게 물들인다. 1940년대 미국 영화의 한 장면 같다.

네 인물 중에서 비중 있는 역할을 담당한 사람은 누구일까? 나란히 앉아 있는 남녀일까? 아니면 뒷모습의 남자일까?

사실 호퍼가 생전에 이 점에 관해 언급한 바는 없다. 그의 그림은 사실적이지만 의미가 명료하지 않다. 대신 빛의 각도나 공간 조성에 세심하게 공을 들였다. 이는 곧 화가가 인물 배치나 화면 구성을 아무렇게나 하지 않았다는 뜻이 된다. 그렇다면 조형적인 분석만으로도 얼마든지 비중 있는 인물을 가려낼 수 있다.

어둡고 쓸쓸한 뒷모습

우선 한 쌍의 남녀가 그림에 활력을 불어넣는다. 시선을 한몸에 받으며, 그림에 아기자기한 재미를 더해 준다. 감상자의 시선은 먼저 얼굴이 드러난 이들 남녀에게 향한다. 하지만 '마음의 시선'이 향하는 인물은

따로 있다. 바로 뒷모습의 남자다. 어둡고 쓸쓸한 뒷모습에, 자기 생각에 감금된 듯한 남자의 고립된 포즈에 마음이 머문다. '포스'가 만만치 않다. 이 남자만으로도 충분히 그림이 된다. 따라서 그림의 주연은 한 쌍의 남녀가 아니다.

지금 남자는 심리적인 긴장감에 싸였다. 쓸쓸한 분위기는 뒷모습의 '자체 발광'이기도 하지만 조형적인 전략에 힘입어 더욱 강조된다.

그림을 절반으로 나누었을 때, 좌우 중심에서 가장 가까운 곳에 있는 인물은 뒷모습의 남자다. 아니다. 남자는 중심에서 약간 벗어나 오른쪽에 배치되어 있다. 이 약간의 중심 이탈이 중요하다. '외롭고 높고 쓸쓸한' 분위기는 여기서 한층 깊어진다. 중심이 주는 지형적인 안정감과 달리, 남자의 중심 이탈은 감상자를 무의식적인 공허감에 빠뜨린다. 한 집안의 가장이 중심을 잡지 못하면 집안 전체가 흔들리듯이, 이 그림도 마찬가지다. 미미한 중심 이탈이, 그 아무것도 아닌 듯한 차이가 '나비 효과'를 일으킨다. 감상자의 마음까지 공허감에 물들인다.

절묘한 인물 배치와 더불어 주목할 것이 있다. 빛과 공간이다. 강한 빛과 어둠의 대비는 텅 빈 듯한 공간과 어울려 공허감을 키운다. 극도로 단순화한 장면과 넓게 처리한 레스토랑, 그리고 세팅된 조명 같은 실내 불빛이 감상자의 마음을 쓸쓸하고 허허롭게 한다. '무성영화' 같은 그림이 마음에 둥지를 튼다.

대도시의 고독을 그리다

호퍼는 주로 밤의 주유소, 멀리 있는 지평선, 인적이 끊긴 거리, 사무실의 밤과 모텔의 방 등 적막하고 공허한 건물과 풍경을 통해 공황기

미국인들의 황량한 내면을 묘사했다. 「밤샘하는 사람들」도 같은 맥락에 있다. 그는 이 그림에 나타난, 사람들의 고독이 의도적인 표현은 아니었지만 "아마도 무의식적으로 대도시의 고독을 그린 것 같다"라고 했다.

뒷모습의 남자는 고독한 도시인의 초상인 셈이다. 그는 시대를 초월하여, 팍팍한 삶에 지친 중년 남성을 떠올리게 한다.

투전꾼의
심리학

김득신, 「밀희투전」

창가를 통해 희붐히 날이 밝아오는 새벽녘. 밤을 지새운 듯 사내 넷이 '투전鬪牋'에 빠져 있다. 정적인 가운데 팽팽한 긴장감이 돈다. 아마 적지 않은 판돈이 걸렸기 때문일 터이다.

조선 후기의 어두운 사회상을 그린, 긍재兢齋 김득신金得臣, 1754~1822의 「밀희투전密戲鬪牋」은 투전판 분위기와 '투전' 중인 사람들의 심리를 리얼하게 포착한 그림이다.

단원 김홍도, 혜원 신윤복과 함께 조선 3대 풍속화가로 꼽히는 김득신은 도화서 화원으로 초도첨사까지 지낸 스타급 화가다. 김홍도의 영향을 많이 받았지만 김득신의 풍속화는 김홍도와 차이가 있다. 주변 경관이나 분위기 설정으로 내용에 활력을 불어넣거나 일상의 단면을 익살스럽게 포착하며 자신만의 화풍을 구사했다.

인간에
눈길을 보내다

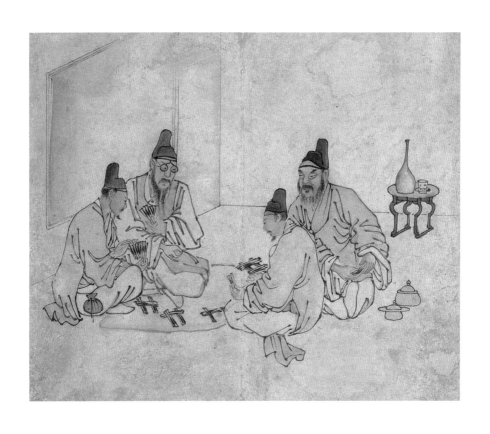

김득신, 「밀희투전」, 종이에 담채,
22.4×27.0cm, 조선시대,
간송미술관 소장

18세기 투전판의 주연과 조연

오른쪽에서 왼쪽으로 옛 그림을 감상하는 방식을 따라 「밀희투전」을 보면, 먼저 오른쪽 구석에 도박판의 분위기 메이커인 술상이 눈에 띈다. 그리고 시간을 절약하게 해주는 요강과 가래를 뱉는 타구가 분위기를 고조시킨다. 바로 옆에는 술기운 탓인지 얼굴이 불콰해진 사내가 있고, 왼쪽에는 안경 쓴 사내가 앉아 있다. 그 앞에 허리춤에 돈주머니를 찬 사내 둘이 투전에 몰입 중이다.

이들은 흥미롭게도 주연과 조연으로 나눌 수 있다. 인물의 크기와 얼굴의 각도가 배역의 비중을 말한다. 뒤쪽의 두 사내가 주연이고, 앞쪽의 두 사내는 조연이다.

뒤쪽의 안경잡이와 얼굴이 불콰한 사내는 앞의 두 인물에 비해 얼굴 윤곽이 뚜렷하고 체구가 크다. 그리고 당시에 흔치 않았던 안경과 살이 두툼한 얼굴은, 이들이 돈푼깨나 가진 인물임을 알려 준다. 반면 앞의 두 사내는 자세도 측면인 데다가 덩치도 작고, 외모도 평범하다. 영화로 치면 무명의 '등장인물 1, 2' 정도 되겠다. 이 그림은 뒤쪽의 두 사내를 중심으로 전개되고 있다.

조선시대 후기, 중국에서 들어온 투전은 길고 두꺼운 종이쪽지 여든 장 내지 예순 장으로 하는 도박이다. 종이쪽지 한 면에 인물, 새, 물고기, 짐승, 벌레 등의 그림이나 글귀를 적어 끗수를 표시한다. 놀이 방식은 여럿이라 전하지만 현재 그것을 아는 사람은 없다. 다만 화투에 일부 흔적이 남아 있다. 화투 용어로 알려진 '땡'이나 '족보', '타짜'는 원래 투전 용어였다. 중인 이하의 계층에서 시작된 투전은 나중에는 양반 계층에까지 확산된다. 점차 사기도박에 패가망신하는 사람이 속출하면서

인간에
눈길을 보내다

사회문제로 번졌다. 이에 따라 투전 금지조치가 내려지고, 사람들은 투전을 '몰래 즐겼다^{密戲}.'

손동작으로 표현된 치열한 심리전

「밀희투전」은 투전판의 미묘한 심리 상태를 보여 준다. 방 안에는 긴장감이 감돈다. 판돈이 꽤 걸렸음이 분명하다. 그렇다면 투전꾼들의 심리가 두드러진 신체 부위는 어디일까? 바로 뒤쪽 사내들의 손동작이다. 얼굴이 불콰한 남자는 시선이 왼쪽을 향해 있지만 투전 쪽을 뭉쳐 쥔 두 손은 오른쪽 아래로 가 있다. 자기 쪽을 숨긴 채 상대방에게 신경을 쓰는 중이다.

여기서 상대방이란 안경잡이 사내다. (당시에 안경은 비싼 사치품이었다.) 이 사내가 지금 투전 쪽 하나를 내미는 중이다. 왼손에 잡은 투전 쪽은 남이 볼까 봐 가슴팍으로 바짝 당겨 잡았다. 조심스러운 폼을 보아하니 우유부단한 '소심남'이다. 얼굴 붉은 사내가 노리는 것은 바로 이 안경잡이가 내미는 쪽과 왼손의 쪽들이다. 안경잡이를 살피는 기색이 역력하다.

소심한 안경잡이와 얼굴이 붉은 사내의 눈치 보기가 재미있다. 혹시 이들의 패가 별로 좋지 않은 게 아닐까? 그렇다면 지금 돈을 딴 사내는 두 조연이란 뜻인가? 그래서 주연들이 쫀쫀하게 심리전을 펴는 게 아닐까? 그림에 감정을 이입하고 보면, 상황은 손에 땀을 쥐게 한다.

투전꾼의 심리를 그리다

일반적으로 등장인물의 시선이 집중된 곳이 그림의 중심이 된다. 김

홍도가 그린 「씨름도」의 경우는 구경꾼의 시선이 집중된 씨름꾼이 그림의 중심이다. 「밀희투전」은 그렇지 않다. 사내들의 관심은 안경잡이의 오른손에 가 있지만, 정작 오른손은 존재감이 별로 없다. 내미는 손이, 배경인 무릎과 함께 그려지는 바람에 묻혀 버렸다.

　이는 무엇을 의미할까? 그림이 투전판의 상황보다 투전꾼들의 심리에 초점이 맞춰져 있다는 뜻이다. 관심의 초점인 안경잡이의 오른손이 확실히 부각되지 않음으로써, 감상자의 시선은 자연스럽게 흩어진다. 등장인물의 손동작과 얼굴 등을 살피며, 그곳에 나타난 투전꾼들의 미묘한 심리 상태에 미소짓게 된다. 사내들은 한사코 마음을 숨기려 하지만 무심한 손은 천상 '청개구리 심보'다. '수화手話'를 하듯이 각자의 속내를 은근히 드러내고 만다.

인간에
눈길을 보내다

관능미 빵빵한
다나에

구스타프 클림트, 「다나에」

"클림트는 나의 위대한 첫사랑으로 내 인생에 들어왔다."

20세기 초, 수많은 예술가와 염문을 뿌렸던 여인이 있다. 금발의 알마 마리아 신들러Alma Maria Schindler, 1879~1964. 타고난 미모와 지성까지 겸비한 그녀는 세기말 빈의 꽃으로 불리며 많은 예술가에게 예술적 영감을 선사했다. 작곡가 구스타프 말러Gustav Mahler, 1860~1911를 시작으로 바우하우스의 창설자 발터 그로피우스Walter Gropius, 1883~1969, 시인 프란츠 베르펠Franz Werfel, 1890~1945, 작곡가 알렉산더 쳄린스키Alexander Zemlinsky, 1871~1942, 표현주의 화가 오스카어 코코슈가Oskar Kokoschka, 1886~1980 등 아홉 명의 예술가의 연인으로 지냈다. 이들 중 정식으로 결혼한 사람은 쳄린스키 뿐이었다. 그녀가 얼마나 매력적이었던지 한 신학자는 쉰다섯의 그녀에게 반해서 추기경 지위를 버릴 정도였다. 예술가의 작품 속에도 살아 있는 알마는, 관능적인 여성 그림으로 유명한 구스타프 클림트Gustav

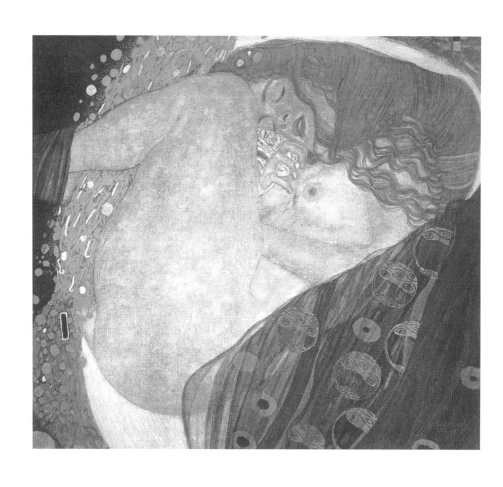

구스타프 클림트, 「다나에」,
캔버스에 유채, 77×83cm,
1907~08, 개인 소장

Klimt, 1862~1918의 연인이기도 했다.

제우스가 다나에를 범하는 순간

여성을 소재로 세기말적이고 몽환적인 분위기의 그림을 그리는 한편 '빈 분리파'를 창시하여 진보적인 미술운동을 주도한 화가 클림트. 1907년 그는 알마를 모델로, 에로티시즘의 극치를 보여 주는 「다나에Danae」를 그린다.

붉은 빛깔의 머리카락, 지그시 감은 눈, 벌어진 입술, 무엇인가를 감아쥔 손, 발그레한 볼, 그리고 터질 듯 허벅지와 가는 종아리. 한 여자가 태아처럼 웅크린 채 꿈을 꾸는 듯한 포즈를 취하고 있다. 클로즈업된 육체의 풍만함에 관능성이 넘친다.

이 그림은 '제목'에 얽힌 내용을 모르면, 단순한 누드화로 봐 넘길 수 있다. 여자 누드를 육감적으로 그린. 더욱이 장식적인 구성 때문에, 내용에 어두워도 여자의 관능성만으로 충분히 감상할 수 있다. 하지만 내용을 알고 보면 농염한 관능성은 배가된다.

그림의 원천은 그리스 신화다. 아르고스의 왕 아크리시오스의 딸인 다나에. 그녀는 신탁 때문에 불행에 처한다. 딸의 아들, 즉 외손자가 자신을 죽일 것이라는 신탁을 받은 아크리시오스는 다나에를 절해고도의 철탑에 감금한다. 그런데 미모의 그녀를 발견한 '바람둥이' 제우스가 방앗간을 그냥 지나칠 리 없었다. 아내 헤라의 질투를 피하고자 황금비로 변신한 제우스는 철탑 잠입에 성공한다. 다나에는 제우스와 뜨거운 시간을 보내고, 훗날 메두사를 퇴치한 영웅 페르세우스를 임신하게 된다. 아크리시오스는 외손자 페르세우스가 태어나자, 이 모자를 나

무상자에 가두어 바다에 던진다. 제우스의 도움으로 살아난 이 모자는 세리포스 섬에 정착한다. 시간이 흘러 페르세우스가 던진 원반이 공교롭게도 아크리시오스에게 가 맞는다. 신탁은 적중한다.

이 신화에서 클림트가 주목한 것은 황금비로 변신한 제우스가 다나에를 범하는 순간이다. 그림을 보면, 왼쪽의 어둠 속에서 쏟아지는 황금비가 다나에의 허벅지 사이로 들어간다. 폭포수 같다.

클림트의 뛰어난 점은 여기서 확인된다. 황금비를 소재로, 음란물 등급 판정을 받을 만큼 '진한 러브신'을 절묘하게 승화시킨 것이다. 이 황금비를 보면 즉시 연상되는 것이 있다. 바로 남자의 정자다. 사정된 정자가 난자를 향해 돌진하듯이 황금비가 흐르고 있다. 그것도 관능의 색인 금색이다. 클림트는 색으로 황홀한 심리를 가시화한다. 다나에는 지금 황홀경에 빠져 있다.

많은 예술가가 다나에를 주제로 삼았지만 클림트처럼 그리지는 않았다. 클림트는 신화에서 주제를 빌려오되, 신화적인 내용을 거세하고 희열에 빠진 다나에의 모습만 강조한다. 이유가 있다. 자신의 성적 환상을 은폐하기 위해 클림트는 곧잘 신화를 주제로 애용했다.

친구의 딸에게 반한 화가

클림트가 알마를 처음 본 것은 그녀가 열아홉 살 때였다. 알마는 동료 화가의 딸이었다. 처음 보자마자 그녀의 미모에 반한다. 그 후 알마를 모델로 많은 작품을 제작한다. 클림트는 알마를 만난 후 우아하면서도 에로틱한 표정의 관능미 같은 독창적인 스타일을 만들었다. 클림트 특유의 관능미가 살아 있는 「다나에」 역시 알마를 통해 신화 속의 인

물을 재해석한 걸작이다.

게다가 다나에가 화면에 꽉 차 있다. 다른 그림들에 비해 인물의 상하좌우에 여유 공간이 없다. 왜 그랬을까? 지하의 밀실에 감금된 절박한 상황을 강조하기 위해 그런 것이 아닐까? 창틀에 낀 인물처럼 갑갑하다. 또 허벅지가 풍만한 반면 종아리는 상대적으로 가냘프다. 이 극적인 대비는 관능성을 극대화한다.

클림트가 묘사한 여인들은 아름답다. 그것은 여인을 잘 아는 사람의 솜씨다. 사실 클림트는 '빈의 카사노바'로 불릴 만큼 여자관계가 복잡했다. 평생 독신으로 살며, 알마부터 에밀리 플뢰게Emilie Floege, 1862~1918에 이르기까지 수많은 여인을 품었다. 그 사이에 자그마치 열네 명의 사생아가 태어났다.

예술적 영감을 준 뮤즈

알마는 클림트에게 예술적 영감을 준 '뮤즈'였다. 예술가에게 창조적 영감을 부여하는 존재인 뮤즈 말이다. 루 살로메와 시인 라이너 마리아 릴케, 조각가 카미유 클로델과 오귀스트 로댕, 갈라와 화가 살바도르 달리, 전위예술가 오노 요코와 비틀스의 존 레논, 화가 조지아 오키프와 사진작가 앨프리드 스티글리츠 등이 대표적인 뮤즈와 예술가들이다. 대부분 예술가이기도 했던 이 여인들은 위대한 예술가들의 삶과 예술을 추동한 싱싱한 창조적 에너지였다. 클림트는 알마의 에너지를 동력으로 미술사에 굵은 자취를 남겼다.

빨래터의
에로티시즘

김홍도, 「빨래터」

개울가에서 아낙들이 빨래를 하고 있다. 옷을 물에 헹구거나 방망이로 옷을 두들긴다. 한 켠에서 아이를 데리고 온 아낙이 머리를 감은 후 빗는다. 바위 뒤에서는 어떤가. 이 광경을 훔쳐보는 사내가 있다. 갓 쓴 폼을 보니 점잖은 선비다.

이 그림은 단원檀園 김홍도金弘道, 1745~1805?의 『단원풍속도첩檀園風俗圖帖』에 실린 「빨래터」다. 총 스물다섯 점의 그림으로 구성된 『단원풍속도첩』은 조선시대 사람들의 생활상을 엿볼 수 있는 풍속화의 보고다. 남녀노소, 양반과 서민 184명과 소, 말, 개, 나귀 등의 동물이 어우러져 있고, 뱃놀이, 씨름, 타작 등 다양한 놀이와 일상이 등장한다.

「빨래터」는 순진한 빨래 그림이기만 한 것은 아니다. 스토리가 있는, 남녀의 욕망 위에 세워진 에로틱한 그림이다. 혜원蕙園 신윤복申潤福, 1758~?의 「단오풍정端午風情」처럼 은근한 에로티시즘을 발산한다.

인간에
눈길을 보내다

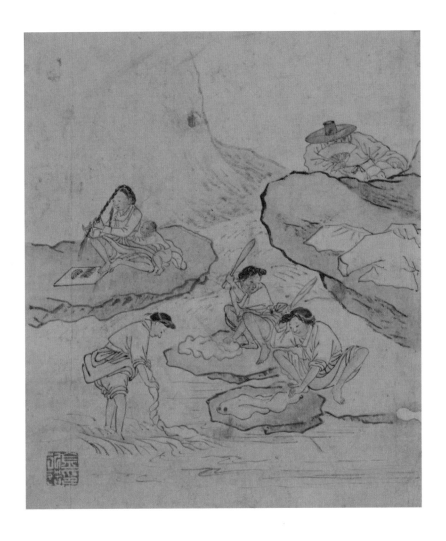

김홍도, 「빨래터」,
종이에 담채, 27.0×22.7cm,
조선시대, 국립중앙박물관 소장

단원과 혜원의 훔쳐보기 그림

「빨래터」와 「단오풍정」은 닮은 점이 많다. 바위에 숨어서 훔쳐보기, 여성의 세계(빨래, 목욕과 그네), 무대인 개울가, 여성의 속살을 드러내기 등에서 이들은 '이란성 쌍둥이' 같다.

차이점도 있다. 「단오풍정」의 여성들에겐 도시적인 세련미가 흐르고, 선묘가 깔끔하다. 색채도 감각적이다. 반면 「빨래터」의 여성들은 살림을 하는 투박한 시골의 아낙네다. 선묘가 다소 거칠고 색채도 소박하다.

뿐만 아니다. 「단오풍정」의 세계가 실생활과 동떨어진 기생들의 체취가 가득하다면, 「빨래터」의 세계에는 빨래하고 밥하고 자식을 키우는 서민 아낙들의 생활이 적나라하다. 훔쳐보는 남자들도 서로 다르다. 「단오풍정」이 성적 호기심이 가득한 젊은 사미승인 데 비해, 「빨래터」는 기혼남인 선비다. 따라서 「단오풍정」에 싱싱한 기운이 넘친다면, 「빨래터」는 산전수전 다 겪은 여성의 거침없는 기운이 가득하다.

이런 대비는 김홍도와 신윤복 그림의 장단점을 선명하게 드러낸다. 「빨래터」는 아낙들의 중요한 생활공간이다. 김홍도는 그 공간을 에로틱한 공간으로 재구성한다.

양반에서 시작해서 양반으로 회귀하기

알려져 있다시피 동양화는 오른쪽에서 왼쪽으로 감상한다. 이를 따라 그림을 보면, 오른쪽에 선비가 있다. 바위 뒤에서 부채로 얼굴을 가린 채 아래를 내려다보는 중이다. 감상자는 은연중에 선비의 시각에서 아낙들을 보게 된다. 평범한 빨래터가 선비의 등장으로 짜릿해진다.

그림의 중심인물은 선비다. 여성들의 빨래터 그림임에도 불구하고 여

성이 중심이 아니라 선비가 중심이다. 시선의 구조가 그렇다. 선비에게서 시작한 시선은 결국 선비에게로 회귀한다. 무슨 말인가?

그림의 심층에 흐르는 시선의 흐름을 따라가 보자. 감상자는 먼저 선비의 시각으로 아낙들을 훔쳐본다. 그중에서도 앞쪽에서 빨래 중인 세 여인에 주목하자. 방망이질하는 두 여인의 시선은 왼쪽을 향하고 있다. 반면 그림 오른쪽에서 빨래한 옷을 헹구는 여인은 오른쪽을 향한다. 시선의 흐름은 이렇게 정리된다. 선비의 시선→방망이질하는 두 여인의 시선→헹구는 여인→방망이의 방향→선비. 이런 '도돌이표' 구조에서 확인되듯이 시작과 끝은 선비다. 이 그림 역시 「단오풍정」처럼 무대가 여성의 공간(빨래터)이지만 남성에 의한, 남성의 세계임을 알 수 있다. 게다가 「단오풍정」 못지않게 욕망이 노골적이다. 선비가 숨어 있는 바위가 발기한 남근을 연상케 한다.

이쯤에서 궁금해진다. 아낙들이 선비의 존재를 눈치챘을까 하는 점이다. 도돌이표 구조와 방망이의 방향, 두 여인의 표정을 보면, 아낙들이 은근히 남자의 시선을 즐기고 있음을 알 수 있다.

단원의 소심한 에로티시즘

김홍도가 보여 주고자 한 것은 분명해졌다. 빨래터를 빌미로 한 아낙들의 여성성이다.

김홍도는 신윤복보다 노출의 수위가 낮다. 신윤복이 「단오풍정」에서 모델 같은 기생들의 매끈하게 관리된 몸이며 젖가슴, 팔, 다리를 대폭 드러낸 데 비해, 김홍도는 기껏 빨래를 하기 위해 치마를 걷어 올린 아낙들의 다리 정도다.

개울가라는 배경도, 「단오풍정」의 계곡처럼 신체 노출아 자연스러운 곳이다. 유교 규범이 엄격했던 조선시대에 여성의 신체 노출은 그것만으로 충격의 강도가 보통이 아니다. 이런 사실을 고려하면, 왜 선비가 젊은 여인이 아닌 펑퍼짐한 아낙들의 맨살을 탐하려는지, 그 이유를 충분히 짐작할 수 있다. 당시에 아낙의 다리 노출 광경만으로도 남자들은 가슴이 쿵쾅거렸다.

인간에
눈길을 보내다

수염 하나
그렸을 뿐인데

<div align="right">마르셀 뒤샹, 「L. H. O. O. Q.」</div>

　1919년, 파리 리볼리 가의 어느 카드 가게. 한 사내가 싸구려 채색 그림엽서 한 장을 산다. 엽서에는 레오나르도 다빈치의 「모나리자」(1503~06)가 인쇄돼 있었다. 레오나르도 사망 400주년을 기념해서, 같은 해에 제작된 엽서였다. 사내는 프랑시스 피카비아Francis Picabia, 1879~1953의 집에 가서 검정색 연필로 모나리자의 얼굴에 콧수염과 턱수염을 그리기 시작했다. 그리고 엽서 아래쪽에 대문자로 'L. H. O. O. Q.'라고 또박또박 적었다. 일명 '수염 달린 모나리자'가 탄생하는 순간이다.

　이 희대의 낙서범이 바로 마르셀 뒤샹Marcel Duchamp, 1887~1968이고, 낙서한 작품이 「L. H. O. O. Q.」다. 마치 유명 연예인의 얼굴 사진에 안경이나 흉터를 그리듯이 명화의 주인공에게 낙서를 한 작품이다. 이 엽기적인 작품은 뒤샹의 의도와 상관없이, 「모나리자」의 명성을 껴안으며 또하나의 명화가 된다.

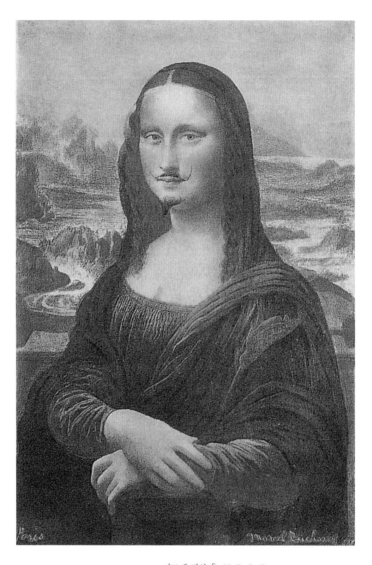

마르셀 뒤샹, 「L. H. O. O. Q.」,
복제화에 연필, 19.7×12.4cm, 1919,
개인 소장

'모나리자'의 농담 같은 수염

레오나르도 다빈치의 「모나리자」는 세계에서 가장 유명한 그림이다. 2000년대에는 베스트셀러 소설 『다빈치 코드』와 동명의 영화로 더욱 유명해진 루브르박물관 최고의 스타이기도 하다. 마력을 지닌 불가사의한 미소, 연결 부위를 부드럽게 처리한 '스푸마토' 기법, 공기 원근법, 해부학, 삼각형 구도 등 르네상스의 조형기술이 총동원된 그림이다.

뒤샹은 이런 「모나리자」에 수염을 그렸다. 「L. H. O. O. Q.」는 단순한 낙서화가 아니다. 그렇다고 레오나르도 다빈치가 호모였음을 고자질하는 작품도 아니다. 이 작품의 진의와 접속하려면, 우선 뒤샹의 작품 세계부터 알아야 한다.

뒤샹은 남성용 소변기에 사인을 한 작품 「샘」으로 서양미술사에 굵은 획을 그었다. 1917년 뉴욕의 '독립미술가협회전'에서였다. 레디메이드ready made, 기성품인 소변기를 출품하며, 미술에 대한 정의를 바꿔놓았다. 「샘」이 등장하기 전까지 사람들은 기성품이 작품이 되리라고는 생각조차 하지 못했다. 이로써 선택만으로도 작품이 되는 세상이 열렸다.

'수염 달린 모나리자'도 같은 맥락에 있다. 이 작품에서 뒤샹은 수염을 그리고 제목만 붙였을 뿐이다. 단순하기 짝이 없는 해괴한 짓거리였다. 하지만 레오나르도 다빈치의 「모나리자」는 새로운 작품이 되었다.

손가락보다 달을 봐야

수염의 의미부터 생각해 보자. 「모나리자」는 피렌체의 부유한 상인의 부인이었던 리자 게라르디니 델 조콘다의 초상으로 알려져 있다. 뒤샹은 이런 귀부인의 얼굴에 장난을 쳤다. 그가 훼손한 것은 단순한 귀부

인의 이미지였을까? 아니다. 「모나리자」라는 권위 있고 성스러운 그림에 '똥침'을 놓듯이 수염을 그린 것이다.

다음으로 제목이다. 흔히 작가의 생각이 압축된 키워드로 '제목'을 꼽는다. 그렇다면 작품을 감상할 때, 제목의 의미를 알면 작가의 의도를 알 수 있다는 말이 된다. 'L. H. O. O. Q.'를 프랑스 식으로 읽으면 '엘(L). 아쉬(H). 오(O). 오(O). 퀴(Q).'다. 그런데 이것을 붙여서 읽으면 '엘라 쇼퀼Ell a chaud au cul', 즉 '그녀는 뜨거운 엉덩이를 가지고 있다'라는 통속적인 은어가 된다. 「모나리자」가 뜨거운 엉덩이를 가지고 있다니 무슨 뜻일까?

이 작품은 제목에 사로잡히면 안 된다. 제목과 작품의 연관성을 심각하게 고려할 필요가 없다. 음성과 의미 간의 근친관계를 통해, 작가는 천박한 농담을 던졌다.

이처럼 수염과 제목은 '그 자체'로는 별 의미가 없다. 대신 수염을 그려 넣고 제목을 붙이는 행위 자체에 작품의 무게가 실려 있다. 이를테면 손가락(수염과 제목)보다 손가락이 가리키는 달(행위의 의미)에 의미가 있다. 이 점에 주목해야 한다. 이런 행위는 결과적으로, 미술의 정의와 작가의 독창성 같은 기존의 케케묵은 관념을 의문에 부치는 작업이다. 또 명화의 권위와 천재성 따위에 대한 딴죽걸기이자 하나의 이미지가 문자와 결합하면서 새로운 작품으로 거듭난다는 사실을 농담처럼 보여 준다.

세기의 명화, 세기의 수염

「L. H. O. O. Q.」는 단지 수염 하나 그렸을 뿐인데, 미술사에 무시할

인간에
눈길을 보내다

수 없는 중요한 작품이 되었다. 뒤샹에게 작품은 더 이상 완결된 의미의 덩어리가 아니라 작가의 의도와 개념을 전달하는 수단이었다. "나는 아이디어에 관심이 있지 가시적인 생산물에는 흥미가 없다." 이런 작업 태도는 팝아트에서부터 개념미술에 이르기까지 싱싱한 영감을 제공했다. 몇 년 뒤, 뒤샹은 다시 한 번 레오나르도 다빈치의 작품에 우스꽝스러운 농담을 보탠다. 이번에는 「Rasee」라는 제목으로 수염을 제거한 모나리자 작품을 발표한 것이다. 'Rasee'는 '수염을 깎은 여자'라는 뜻. 뒤샹다운 경지다.

'신 스틸러'가 펼치는
반전 드라마

여러 명의 인물이 등장하는 그림에는 주연이 있고, 조연이 있다. 중심 역할을 하면서 그림을 이끄는 인물이 주연이라면, 조연은 그림의 도우미로서 '재미'라는 추임새를 넣는 역할을 한다. 단원 김홍도의 「씨름도」에서는 엿장수 소년이 대표적인 인물인데, 혜원 신윤복의 「단오풍정」에도 명품 조연배우들이 있다. 그림의 재미를 한 차원 높여주는 놀라운 '반전 드라마'가 펼쳐진다.

건전한 그림 속의 은밀한 불량기

계곡의 물가에서 속살을 드러낸 채 목욕 중인 여인들과 그네를 타거나 머리를 매만지는 여인들, 그리고 이를 훔쳐보는 사미승들. 열 명의 남녀가 어우러진 「단오풍정」은 단오절을 그린 풍속화로 유명하다. 해마다 단오절만 되면 언론매체에 단골 화보로 캐스팅되면서, 사람들은 음

신윤복, 「단오풍정」,
종이에 채색, 28.2×35.2cm,
조선시대, 간송미술관 소장

력 5월 5일 단오절 날 창포에 머리 감는 그림쯤으로 여긴다.

그런데 알고 보면 「단오풍정」은 '벌거벗은 임금님'이다. 사람들은 건전한 교육에 세뇌당해, 기녀들이 발산하는 에로티시즘을 놓치고 있다. 단오절은 에로틱함을 숨기기 위한 일종의 '가림막'일 수 있다. 가림막을 걷고 보면, 이 그림은 생각 이상으로 관능성이 넘친다. 단지 노골적일 수 있는 관능성이 조형적인 전략에 가려져 있을 뿐이다.

이 그림에서 신윤복은 외설의 검열을 피하면서 에로틱함을 강조하기 위해 두 가지 전략을 구사한다. 먼저 여성의 신체를 겉과 속으로 나누어 분산 배치했다. 여성의 겉모습이란 보다시피 옷을 걷고 목욕을 하는 그대로다. 저고리를 벗고 머리를 감거나 얼굴과 팔을 씻는 따위의 행동은 물가에서 얼마든지 펼쳐질 수 있는 광경이다.

신윤복은 여기서 그치지 않는다. 여성의 은밀한 부위를 그림 곳곳에 배치한다. '계곡'과 '물'의 상징성, 바위틈과 여성의 가랑이, 나무둥치 속에 새긴 여성의 생식기 등이 그렇다. 이들은 물가에서 목욕을 하는 여성들의 은밀한 부위다.

만약 이들 생식기를 여인들을 통해 직설적으로 표현했다면 어떻게 되었을까? 당연히 '19금'의 외설적인 춘화春畫로 전락했을 것이다. 신윤복은 고민 끝에 묘책을 짜낸다. 신체를 분산 배치하는 전략으로, 외설성을 기막히게 피해 간다. 그러면서도 춘화처럼 그림에 표현할 것은 다 했다. 외설과 예술의 차이는 은밀한 부위를 한꺼번에 보여 주느냐, 분산해서 보여 주느냐의 문제이기도 하다. 신윤복의 뛰어난 점은 이런 연출의 묘책에서도 찾아볼 수 있다.

그 결과, 사람들은 벌거벗은 그림의 실상을 미처 눈치채지 못하고, 단

인간에
눈길을 보내다

지 「단오풍정」=인물풍속화'로만 보는 '착한 감상자'가 된다.

감상자의 대역인 주연급 조연

다음으로 에로틱함을 강조하기 위한 전략이다. 사실 이 그림에서 물가의 여인들은 단지 물가에서 목욕을 하는 여인일 뿐이다. 에로틱함과는 거리가 있는. 보다시피 그들이 남성을 유혹하는 포즈를 취하는 것도 아니다. 그저 물가에서 자연스럽게 몸을 씻고 있다.

이런 그림이 짜릿하게 에로틱해진다. 무엇 때문일까? 바위틈에 숨은 사미승沙彌僧, 출가하여 십계(十戒)를 받은 어린 남자 승려들 때문이다. 훔쳐보기에 바쁜 그들의 존재에 의해 비로소 여인들의 동작에 관능미가 도금된다. 게다가 그들은 일반인이 아니다. 금욕적인 생활을 하는 스님들이다. 명품 '신 스틸러scene stealer'가 아닐 수 없다.

흔히 영화에서 연기나 '애드리브ad lib'가 뛰어나 짧은 순간 주연배우를 잊게 만드는 조연배우를 '신 스틸러'라고 한다. 외모보다 독특한 캐릭터와 연기로 스토리에 활력을 불어넣는 사미승이 바로 그런 인물이다.

이 '신 스틸러'들은 두 가지 면에서 눈길을 끈다. 먼저 한창 이성에 관심이 많은 젊은 사미승들이란 점이다. 풋풋한 성적 호기심이 그림을 생기 있게 한다. 또 '투 톱two top'이어서 한 명일 때보다 극적인 재미가 강화된다. 서로 킬킬거리며 여인을 탐했을 모습이 생각만으로도 익살스럽다. 사람들은 무의식적으로 사미승의 시각을 통해 「단오풍정」의 에로티시즘을 즐긴다.

이들은 '반전'의 주역이다. 만약 사미승이 없었다면 이 그림은 단오절의 풍속을 그린 '착한 그림'에 그쳤을 것이다. 그런데 사미승을 투입하

여 그림을 '남성 성인용'으로 바꿔버린다. 놀랍다. 단지 사미승 둘만 투입했는데, 그림이 남성이 그린, 남성을 위한 에로틱한 세계가 되는 것이다. 신윤복은 천상 남성 화가일 수밖에 없다.

비록 사미승은 조연이지만 역할은 가히 주연급이다. 이들은 두 무리의 여인을 하나로 묶어준다. 멱을 감는 여인들과 옷을 입은 여인들은 아래위로 양분되어 있지만 사미승에 의해 관음 대상으로서 공존의 이유가 분명해진다.

그렇다면 「단오풍정」에서 신윤복의 위치는 어디일까? 사미승의 자리가 아닐까? 그 역시 훔쳐보기의 명당자리인 바위틈에서 여성들의 은밀한 세계를 탐닉하고 있다. 사미승들은 남성 감상자의 대역이기도 하다.

인간에
눈길을 보내다

돛배를 타고 찾아가는
영원한 안식처

카스파어 다비트 프리드리히, 「돛배 위에서」

한 쌍의 남녀가 뱃머리에 앉아 있다. 옛 독일 복장으로, 두 손을 맞잡은 채 먼 곳을 보고 있다. 하늘은 밝고, 바다는 잔잔하다.

19세기 독일 낭만주의를 대표하는 화가 카스파어 다비트 프리드리히 Caspar David Friedrich, 1774~1840의 「돛배 위에서」(1819)는 언뜻 보기에 뱃놀이 중인 연인을 그린 낭만적인 작품 같다. 그런데 과연 낭만적이기만 할까?

프리드리히는 어린 시절부터 불행했다. 일곱 살에 어머니를 잃고, 이듬해 누이가 죽었다. 5년 후에는 함께 스케이트를 타던 형이 그를 구하려다가 익사했다. 이어서 또 다른 누이가 세상을 등졌다. 가족의 잇따른 죽음은 그에게 치유할 수 없는 마음의 상처를 남긴다. 유한한 인간의 운명에 대한 비관적인 성찰과 병적인 고독이 짙게 밴 풍경화는 이 같은 개인사에 기인한다. 게다가 그는 풍경을 객관적으로 묘사하기보다 감정을 넣어서 그렸다. 이는 심리나 정신 상태를 소중하게 생각한 낭

카스파어 다비트 프리드리히, 「돛배 위에서」,
캔버스에 유채, 71×56cm, 1819,
상트페테르부르크미술관 소장

만주의의 감수성이기도 했다. "화가는 단지 자신 앞에서 보이는 것들만 그릴 것이 아니라, 자기 내면에 보이는 것들도 그려야 한다." 프리드리히의 말이다.

낭만적인 작품의 비의

낭만주의는 이성과 질서를 중시한 신고전주의의 반발로 일어났다. 객관적인 이성보다 주관적인 감성과 직관에 의존했다. 또 인간과 자연은 초자연적인 힘을 통해 서로 감응할 수 있고, 인간 내부에 깃든 신성함을 끌어낼 수 있다고 믿었다.

이런 맥락에서 프리드리히는 '어마무시한' 자연 속의 왜소한 인간에 주목했다. 광활한 자연 앞에서 방황하는 수도승을 포착한 「해변의 수도승」(1809)이 그렇고, 쇠락한 폐허 속의 장례행렬을 보여 주는 「참나무 숲의 수도원」(1809~11)과 가파른 바위 끝에 선 남자의 뒷모습을 그린 「안개바다 위의 방랑자」(1817~18) 등이 그렇다. 이런 비관적인 감성은 당시 독일 상황과 맞물려 있다. 1810년은 독일어권 전체가 나폴레옹이 이끄는 프랑스 점령군에 의해 유린당하던 시기였다. 이 절망적인 시기에 프리드리히는 인간이 구원을 받을 수 있는 길은 명상뿐이라는 생각으로, 자연을 통해 인간의 정신과 영혼을 드러내는 작업에 매진했다.

그는 이를 위해 구도부터 차별화한다. 일반적으로 그림은 소재를 근경近景, 중경中景, 원경遠景으로 배치하는데, 프리드리히는 대범하게도 중경을 생략한다. 근경과 원경만으로 연출된 그림은 신비한 분위기가 극대화된다. 근경의 소재는 꼼꼼하게 그린 반면, 원경은 안개나 구름에 가려진 듯 흐릿하고 아스라하게 처리했다. 「돛배 위에서」도 마찬가지다. 근

경에는 돛배를 크게 클로즈업하고(이 돛배의 전체 모습은 그의 「항구풍경」 (1815~16)에서 확인할 수 있다!), 연인이 보고 있는 앞쪽의 원경은 흐릿하다. 그런데 원경에 교회 첨탑 같은 건물이 보인다. 배는 그곳으로 향하고 있다.

바다는 한없이 평온하고, 잔잔한 물결 위에 떠 있는 배는 튼실하다. 두 사람만 태운 배라면 굳이 큰 돛배가 아니어도 괜찮은데, 지금의 배는 거친 파도에도 끄떡하지 않을 만큼 튼튼하고 안정적이다. 왜 그럴까?

노총각의 삶에 볕이 들다

프리드리히는 오랫동안 수도승 같은 생활을 했다. '혼밥'을 하고 '혼술'을 하던 처지였다. 그러다가 1818년 마흔넷에 결혼한다. 아내는 스물다섯 살의 카롤리네 보머Caroline Bommer였다. 결혼 후, 일상은 물론 작품에도 변화가 생긴다. 그림이 밝아졌고, 딱딱하던 구도가 조금 물러졌다. 남성 중심의 화폭에 여성이 등장하기 시작했다. 자연과 남성 사이를 부드럽게 이어준 여성 모델은 그의 삶에 빛이 된 아내 카롤리네였다.

「돛배 위에서」는 결혼한 이듬해 작품이다. 남녀 주인공은 바로 한창 깨가 쏟아질 때의 프리드리히와 카롤리네이다. 같은 곳을 바라보는 이들 역시 뒷모습이다. 감상자의 시선은 자연스럽게 그들의 시선을 따라 빛이 가득한 곳으로 향한다. 부부는 지금 배를 타고 '이곳'에서 '저곳'으로 가는 중이다. 이곳은 '차안此岸'이고, 저곳은 '피안彼岸'이다. 그 경계에 세계를 상징하는 바다가 있고, 인생을 상징하는 배가 있다.

결혼은 두 사람이 함께 삶의 풍파를 헤쳐 가는 것이라고 한다. 사랑

인간에
눈길을 보내다

하는 사람이 곁에 있다. 세상에 두려울 것이 없다. 프리드리히에게 이런 충일감을 표현하기에 바다와 배만큼 적절한 소재는 없었을 것이다. 근경의 배가 세속이라면, 원경의 밝은 곳은 신과 영적인 세계를 상징한다. 중경의 부재는 빛이나 신의 존재가 인간과 직접 맞닿아 있음을 의미한다. 인간적인 차안과 신성한 피안, 그 사이에 선 인간의 운명에 대한 깊은 성찰은 프리드리히가 지향한 낭만주의 정신의 고갱이다.

「돛배 위에서」는 '나'에서 '우리'가 된 프리드리히의 내밀한 마음의 풍경화다.

아이가
숨어 있는 뜻

김득신, 「강변회음도」

현대인에게 피서는 휴식으로 통한다. 일상의 공간에서 벗어나 낯선 곳에서 놀고먹으며 스트레스를 푸는 데 피서의 의미가 있다.

이와 달리 선조들의 피서는 '수신修身'과 '보신補身'의 의미였다. 멀리 떠나기보다 일상에 약간의 변화를 주는 방식으로 더위를 피했다. 시원한 폭포를 관조하는 '관폭觀瀑', 찬물에 발을 씻는 '탁족濯足', 책을 접하며 더위를 잊는 '독서讀書', 냇물이나 강에서 고기를 잡으며 노는 '천렵川獵', 폭포에서 떨어지는 물을 맞는 '물맞이' 등으로 헐거워진 심신을 조이고 기운을 추슬렀다. 그런데 선비와 서민들의 피서법에는 차이가 있다.

천렵과 가마우지 낚시

선비들에게 피서는 단순히 더위를 피하기 위한 행위가 아니다. 시원한 물과 그늘에서 더위를 식히되 수양도 겸한 것이었다. 혼자서도 즐길

김득신, 「강변회음도」,
종이에 담채, 22.4×27.0cm,
조선시대, 간송미술관 소장

수 있는 '탁족'과 '독서'가 대표적인 피서법이다. 반면 서민들의 피서는 마음의 수양보다 보신이 중심이었다. 쇠약해진 기운을 보충하기 위해 먹고 마시는 데 치중했다. '천렵'도 그중의 하나다.

긍재兢齋 김득신金得臣, 1754~1822의 「강변회음도江邊會飮圖」에는 천렵 광경이 실감나게 담겨 있다.

그림을 보면, 바람이 시원한 강가에 물고기 한 마리를 중심으로 여섯 명의 어른이 둘러앉아 있다. 그리고 잔심부름을 하는 아이와 나무 뒤에 숨은 아이가 등장한다. 어른들은 물고기에 젓가락을 대는 사람, 살점을 입에 넣거나 탁주를 마시는 사람, 양념을 준비하는 사람, 한 켠에서 다리를 모은 채 외따로 앉은 사람 등 표정이 제각각이다.

이들 뒤로 정박해 있는 배에는 다섯 마리의 새가 대나무에 앉아 있다. 이상하다. 새들이 전혀 사람을 두려워하지 않는 폼이다. 왜 그럴까? 검은색과 부리의 모양으로 봐서 새들은 어부가 기르는 가마우지 같다. '물매(물에 사는 매)'라고도 불리는 가마우지는 예로부터 고기잡이 도구였다. 부리가 날카롭고 끝이 갈고리 모양이어서 잽싸게 움직이는 물고기도 쉽게 낚아챌 수 있다. 가마우지 낚시 방법은 간단하다. 가마우지의 목 아래를 끈으로 묶은 뒤 강에 풀어둔다. 그러면 가마우지가 물고기를 잡아도 삼키지는 못한다. 이때 주둥이에서 물고기를 꺼내면 된다. 지금 어른들이 먹고 있는 물고기도 가마우지 낚시로 잡은 것 같다.

아이는 왜 숨어 있을까?

뿐만 아니다. 그림에는 흥미로운 등장인물이 있다. 오른쪽 나무 뒤에 숨어 있는 아이다. 어른들의 시선이 물고기를 향해 있는데, 이 아이의

시선은 방향이 다르다. 그가 지금 보고 있는 사람은 오른쪽의 어른이다. 누구일까? 그들은 어떤 관계일까? 아버지와 아들일까? 무슨 잘못을 저지른 것일까? 아이는 이 어른 때문에 나무 뒤에서 눈치만 보고 있다.

그런데 이런 아이를 보고 있는 시선이 하나 있다. 역시 뒷모습으로 앉아 있는 맨 앞쪽의 아이다. 숨어 있는 아이와 동떨어진 어른, 그리고 뒷모습의 아이. 이들의 묘한 관계가 그림에 재미를 더한다.

게다가 재미는 두 그룹의 역학관계에서도 발생한다. 무슨 말인가 하면, 이 그림의 등장인물은 크게 두 그룹으로 나눌 수 있다. 하나는 물고기를 중심으로 모여 있는 다섯 명의 어른이고, 다른 하나는 숨은 아이를 중심으로 구성된 어른과 아이다. 이 두 그룹이 같은 장소에서 서로 다른 분위기를 연출한다. 한쪽은 흥겹고, 다른 한쪽은 심각하다. 이질적인 표정의 공존이 은근한 해학성을 부추긴다.

김득신은 단원 김홍도, 혜원 신윤복과 더불어 조선 후기의 3대 풍속화가로 꼽힌다. 도둑고양이가 병아리를 물고 달아나는 한낮의 소동을 그린 「파적도」나 은밀히 투전을 즐기는 사람들의 「밀희투전」처럼 그림의 주특기는 일상을 생생하게 포착한 해학적인 풍속화였다. 「강변회음도」 역시 같은 맥락에서 웃음이 번지게 한다. 나무 뒤에서 아이가 펼치는 극적인 상황이 재미있다. 아버지한테 꾸중을 들은 것일까? 아니면 천렵에서 소외된 아버지를 측은하게 엿보는 것일까?

서민들을 보양하는 피서

선비들의 내면을 표현한 '탁족도'나 '독서도'와 달리, 이 그림은 김득신이 서민의 생활상을 스냅사진을 찍듯이 기록한 것이다. 서민들은 궁

핍한 생활을 연명하기 위해서는 건강이 최우선이었던 만큼 보양의 일
환으로 천렵을 즐긴 셈이다.

현대인의 피서는 선조들의 피서법 중에서 김득신의 「강변회음도」에
가깝다. 마음의 단련보다는 몸을 생각하는 보양에 무게가 실려 있다.

인간에
눈길을 보내다

아주 특별한
손과 손 사이

'수화手話'가 대표적이듯이 손도 말을 한다. 특히 조형예술에서는 손 동작 그 자체가 메시지를 담고 있다. 조각가 오귀스트 로댕Auguste Rodin, 1840~1917의 「생각하는 사람」이나 「칼레의 시민」 등의 팔과 손동작은 상당히 작위적이다. 실제로 그 동작을 따라해 보면 불편하기 짝이 없다. 이는 작품에서 팔과 손동작의 역할이 그만큼 크다는 뜻이다. 작품의 메시지는 손의 각도와 표정에 의해 달라진다. 케테 콜비츠Käthe Kollwitz, 1867~1945와 오윤吳潤, 1946~86의 판화에서 등장인물의 손은 결의에 찬 메시지를 의미한다. 야수파의 거두, 앙리 마티스Henri Matisse, 1869~1954의 「춤 2」 (1910) 역시 손동작이 심상치 않다.

경쾌한 리듬에 취해 그린 그림

다섯 명의 무희가 초록색 대지 위에서 둥글게 춤을 추고 있다. 하늘

앙리 마티스, 「춤 2」,
캔버스에 유채, 258×390cm, 1910,
에르미타주미술관 소장

은 미세먼지 하나 없이 파랗다.

언뜻 보면 아이들 그림 같다. 인물의 표현이 어눌하고, 색깔도 단순하다. 누구나 '나도 저 정도는 그릴 수 있겠다'는 말이 튀어나올 법하다. 그만큼 인체 비례가 비정상적이다. 그럼에도 마티스를 대표하고 미술사에서 VIP 대접을 받고 있다. 무엇 때문일까?

「춤 2」는 원래 주문받아서 그린 작품이다. 모스크바의 거물급 컬렉터 세르게이 시츄킨Sergei Shchukin, 1854~1936이 자기 저택의 계단을 장식하기 위해 마티스에게 부탁한 것이다. 마티스는 이 그림을 그리기 위해 현장학습까지 한다. '댄스홀'에서 음악에 맞춰 리드미컬하게 춤을 추는 무희들의 동작을 유심히 관찰했다. 그는 그 리듬을 흥얼거리며 4미터 규모의 대작을 그려 나갔다.

마티스의 그림이 소재의 디테일에 무관심하듯이 「춤 2」에서도 인물들은 디테일이 생략되어 있다. 왜 그랬을까? 이 그림에서 중요한 것은 춤추는 흥겨움이다. 즉 음악에 맞춰 다 함께 움직이는 흥겨움이 중요하지, 그 외의 요소는 부차적이라 하겠다. 따라서 흥겨운 리듬을 살리는 데 방해가 되는 세부묘사는 모두 제외했음을 알 수 있다.

손과 손이 맞닿으려는 순간

군무群舞에서는 화려한 개인기보다 상대방과의 조화가 중요하다. 그것은 손을 맞잡는 행위에서 시작된다. 나의 흥겨움이 타인의 흥겨움과 조화를 이루는 가운데 군무가 완성된다. 그 매개체가 손이다. 사람들은 상대방의 손을 잡고 동작의 수위를 조절하면서 서서히 춤의 절정을 향해 나아간다.

눈에 띄는 손이 있다. 왼쪽 인물과 아래쪽 인물의 손이다. 다른 손은 모두 서로 맞잡고 있는데, 두 사람의 한쪽 손만은 떨어져 있다. 춤에 몰두하다가 순간적으로 놓친 것일까? 미끄러지려는 것일까? 아니면 다른 동작을 취하기 위해 일부러 손을 뗀 것일까?

팔을 뻗은 동작으로 봐서는 상대방의 손을 잡기 위한 포즈 같다. 화면 오른쪽에서 대각선으로 뻗은 두 팔에서 팽팽한 긴장감이 생긴다. 다른 인물들의 흥겨운 포즈에 비해 두 사람의 팔에는 힘이 들어가 있다. 게다가 손도 완전히 잡은 상태가 아니다. 손이 맞닿으려는 순간이다. 그래서 긴장감이 높아진다. 한편 이 손은 미켈란젤로의 「천지창조」에서 생명을 불어넣기 위해 팔을 뻗은 창조주와 아담의 닿을락말락한 손을 연상케 한다. 그만큼 긴장된 순간이다.

한 작품 속에서 긴장과 이완, 가득함과 헐거움 등이 조화로울 때 작품의 조형미는 풍요로워진다. 이들 상반된 요소가 균형을 취하면서 작품의 맛을 깊게 한다. 「춤 2」가 단순한 듯하면서도 단순하지 않은 까닭은 이런 섬세한 짜임새 덕분이다.

「춤 2」의 흥겨움을 고조시키는 요소는 또 있다. 강렬한 색채다. 이 그림에는 색이 네 가지밖에 없다. 하늘의 푸른색과 대지의 초록색, 무희들의 주황색, 그리고 머리카락의 갈색이 그것이다. 그런데 무용수들의 알몸과 머리카락의 색을 같은 계통으로 보면, 이 그림은 세 가지 색으로 구성되어 있다. 여기서 푸른색과 초록색은 배경으로 물러나서, 무희들의 주황색을 부각시켜 준다. 이들 배경색은 또 경쾌한 분위기에 추임새로 작용한다. 마티스는 치밀한 생각으로 인물들의 리드미컬한 동작 연출에 주력한 셈이다.

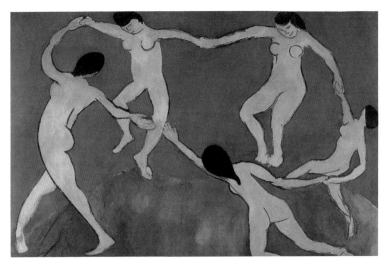

앙리 마티스, 「춤 1」, 캔버스에 유채, 259.7×390.1cm, 1909, 뉴욕 현대미술관 소장

이산가족이 된 쌍둥이 「춤」

마티스가 그린 '춤'은 일란성쌍둥이다. 현재 뉴욕 현대미술관MoMA과 러시아 에르미타주미술관에서 각각 한 점씩 소장하고 있다. 모마의 5층 과 6층 사이 계단에 걸린 「춤 1」은 1909년 작품이고, 에르미타주미술관 의 「춤 2」는 1년 뒤인 1910년 작품이다. 이들을 비교해 보면, 먼저 그린 작품이 다소 싱겁고, 뒤에 그린 작품이 훨씬 짜임새 있다.

옷을 벗듯이 모든 규범을 벗고서 본능에 자아를 내맡긴 「춤 2」는 손 동작을 중심으로 보면 더 재미있는 그림이 된다.

체온이 느껴지는
추상

정점식, 「즉흥」

극재克哉 정점식鄭點植, 1917~2009은 한국 추상화 1세대 작가다. 유영국, 박고석, 이중섭, 장욱진, 한묵, 김영주 등과 함께 활동했지만 상대적으로 주목받지 못했다. 평생 서울이 아닌 대구 지역에서 화업畵業을 일군 탓이 크다. 다독가로서 미술이론에도 밝았던 그는 사실적인 구상화 일색이었던 대구 지역의 추상화 정착과 확산을 이끌었다.

정점식의 회화적 유전자는 추상이었다. 일본 교토시립회화전문학교(현 교토조형예술대학)에 유학(1938~41)하기 전부터 끌린 것은 비구상이었다. 그는 반구상에서 비구상으로 나아가며, 시대감각에 맞는 한국적인 추상화를 모색했다. 평자들은 이를 두고 현대적인 형식과 소박한 원시적인 목가풍의 공존(정규, 미술평론가), 서체충동과 모뉴멘탈리티(오광수, 미술평론가), 환원성과 서체적 운필(신채기, 미술사가) 등으로 평가한다. 이런 작품은 대부분 형상을 품은 추상이었다. 정점식은 구상적인

정점식, 「즉흥」,
캔버스에 유채, 91.0×116.8cm, 1986,
헌법재판소 소장

요소를 껴안으며 추상으로 나아갔다. 그 추상에 가장 많이 등장하는 형상이 여성인데, 그중의 하나가 누드다.

추상 속의 누드

정점식의 누드는 형태가 변형되거나 해체된 꼴로 나타난다. 상당수의 추상 작품에는 누드가 들어 있다. 그는 가수가 발성연습을 하듯이 종이에 연필로 누드 드로잉을 했다. 몸의 리듬이 실려 있는 드로잉에는 빠른 선묘가 인체를 따라 리드미컬하게 흐른다. 인체 비례를 얼마나 정확하게 지키는가는 관심 밖이었다. 여체에 흐르는 리듬을 어떻게 포착해 내는가가 중요했다. 그 결과, 부드러운 곡선의 흐름이 누드를 지배한다. 몇 가닥으로 압축된 선묘가 활기차고 탄탄하다. 이런 누드는 유화 작품에 그대로 가미되어 있다.

「즉흥」(1986)은 네 개의 넓고 빠른 붓질이 화면을 구성하는 가운데 황색의 작은 붓 터치가 변화를 주었다. 숨은그림찾기 하듯이 자세히 보면 누드를 찾을 수 있다. 아래쪽의 큼직한 붓질 속에 표현된 다리와 엉덩이, 몸체 등의 부분적 실루엣이 누드를 암시한다. 그런데 이 작품은 완전 추상으로 이행하기 전의 작품 같다. 만년에는 대체로 누드 같은 일체의 형상이 사라지고, 거침없는 붓질이 캔버스 위에서 자유롭게 춤추는 스타일로 변해 간다. 그것은 평소 연필로 누드 드로잉을 하던 생체리듬의 연장이자 누드 곡선의 승화로 해석된다. 그리고 자유분방한 붓질은 문명을 설계한 직선의 세계에 대한 비판의 산물이기도 하다.

비록 추상적이기는 하나 정점식의 작품은 작가가 겪은 온갖 체험이 집약된 조형적 형상이었고 색채였다. 따라서 겹겹이 쌓인 선묘와 무채

인간에
눈길을 보내다

정점식, 「모자」, 캔버스에 유채, 76.5×51.0cm,
1957, 개인 소장

정점식, 「카리아티드」, 하드보드에 유채,
74.7×49.3cm, 1971, 개인 소장

색 계열의 마티에르가 두드러진 추상화임에도 자연의 체취나 생명의
체온 같은 것이 묻어났다.

"내가 피카소와 다른 점은, 나는 타고난 생리적인 그것으로써 완전
히 자연에서 벗어나는, 어떤 생명에서 벗어나는 예술은 하고 싶지가 않
았지. 그래서 누가 내 그림을 볼 때 추상이라 하지만 실은 추상이 아닌
것 같은, 자연적인 숨소리 같은 것, 그런 것이 들어갔지. 언제든지. 그랬
기 때문에 이런 점을 눈치채고 아는 사람이 있었어. 좋다며 그림에서
체온을 느끼기도 했지. 그랬지. 나는 형을 단순화시키고 추상화시키더
라도, 작품에서 어떤 체온을 느낄 수 있는 그런 걸 그리려고 노력하고
있지"(김남희, 『극재의 예술혼에 취하다』, 92쪽).

추상이 된 누드

체온이 밴 추상화에는 여성성이 상감되어 있다. 「모자」(1957), 「부덕^婦^德을 위한 비^碑」(1968), 「카리아티드」(1971), 「하경^{夏景}」(1974) 등 아이를 안고 있는 모자상^{母子像}이나 전쟁에 상처 입은 여성상이 대표적이다. 그들은 직선적이고 파괴적인 남성성의 피해자이면서도 생명을 보듬어 온 강인한 존재들이다. 특히 「카리아티드」 연작은 기둥에 여인의 입상^{立像}이 조각된 건축 양식('카리아티데스')에서 영감을 얻은 작품으로, 여인들이 천형을 받은 듯 무거운 짐을 떠받치고 서 있다. 그런데 이 포즈는 남성이 저지른 전쟁 때문에 여인들이 겪는 고통이며, 자식이나 남편을 전쟁에서 잃고 자신들은 노예의 고역을 겪고 있는 모습이다.

스토리텔링을 자극하는 이들 여성상의 여성성은 「입상」(1984), 「와상」(1998) 같은 여성 누드로 거듭났다가 후기로 갈수록 일필휘지의 붓질과 하나되는 경지로 나아간다. 즉 누드는, 마침내 형상이 사라지고 특유의 곡선만 남아서 리드미컬한 붓질과 일체가 된다[여성(반구상)→여성 누드→곡선→운필(추상)]. 누드 드로잉의 힘찬 선처럼 붓질에도 힘이 넘친다. 그렇다면 정점식이 만년에 구사한 활달한 운필은 누드에서 추출한 곡선이자 여성성의 암유^{暗喻}가 아니었을까? 이 작품은 그 점을 슬쩍 흘리고 있는 것만 같다.

술잔을 기울이며
희망에 취하다

인물을 사진처럼 사실적으로 묘사할 것인가? 아니면 사실성을 희생하는 대신 인물의 감정을 포착할 것인가?

고암顧菴 이응노李應魯. 1904~89의 「취야醉夜」는 후자의 입장에서, 취객의 표정을 생생하게 포착하고 있다. 붓 가는 대로 그린 듯하지만 실상은 그렇지 않다. 이 그림을 제대로 감상하기 위해서는 특히 제작시기와 표현방법에 주목해야 한다.

6·25전쟁과 서민들의 초상

1958년 프랑스로 건너간 이응노는 작곡가 윤이상처럼 분단 이데올로기의 희생양이었다. 1967년 동백림 사건으로 씻지 못할 상처를 입은 그는 자의반 타의반으로 이국땅에 둥지를 틀었다. 그리고 자신의 조형 세계로 망명한 채, 민족적인 그림을 그려야 한다는 일념으로 동서양의 예

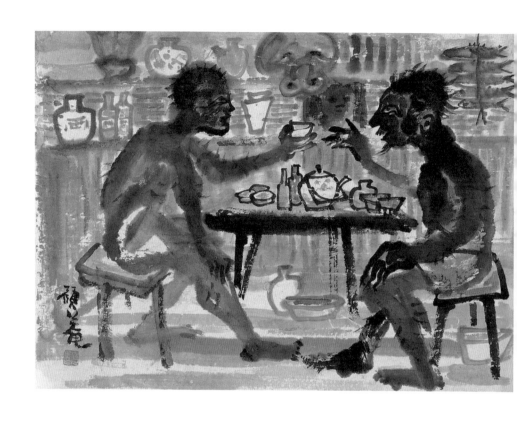

이응노, 「취야」,
종이에 수묵담채, 39.9×55.5cm,
1955, 개인 소장

술을 종합하면서 '문자추상'과 '인간' 시리즈를 선보였다. 「취야」는 도불渡佛하기 전, 그러니까 6·25전쟁 후 서민들의 고단한 생활을 바탕으로 그린 그림이다.

두 명의 사내가 술잔을 기울이고 있다. 굴비며 갖가지 병이 진열된 술집을 배경으로 벌어진 술판이다. 탁자 위에 주전자와 술병이 여럿 놓여 있다. 이미 얼큰하게 취했음을 알 수 있다. 화면 안쪽에서 새나오는 불빛 때문에, 반대편에서 포착한 사내들의 몸이 흑인처럼 검다. 이런 술판은 지금도 시골장터나 도시 변두리 주점에서 어렵지 않게 목격할 수 있다.

이 그림은 제작시기를 모르면, 감동이 '반토막' 날 수 있다. 알다시피 예술가는 시대와 무관한 존재가 아니다. 어떤 형태로든 시대에 반응하는 존재다. 소재도, 표현 방법도 시대가 허용하는 범위 안에서 구체화된다.

「취야」는 1950년대 중반 그림이다. 1950년대라면 6·25전쟁을 겪었던 때다. 따라서 이 그림은 전쟁 직후의 상황을 반영한 것으로 보인다. 세상은 전쟁의 횡포로 황폐화되었다. 대부분의 사람들이 고향을 등지고 타향에서 근근이 생활하며 목숨을 부지한다. 먹고사는 일이 가장 큰 문제였다. 사내들은 낮에는 일거리를 찾아 헤맸다. 일거리가 가뭄에 콩나듯 있던 시절이었다. 허탕 치기 일쑤였다. 자신의 고달픔은 감내하더라도 가족 걱정에 애간장만 태웠다.

그나마 밤이 되면, 나름의 자유를 누릴 수 있었다. 지인들과의 술자리가 그것. 술자리는 사람들이 자신을 위로하는 소소한 축제였다. 술은 우울한 기분에 활기를 펌프질해 준다. 술잔을 기울이는 순간만큼은 현실의 고통에서 벗어날 수 있었다. 사내들은 그렇게 취했다가 다시 일상

으로 복귀한다.

그림 속의 계절은 어느 때일까? 무더운 여름이다. 다리며 팔에 털이 숭숭하다. 그만큼 노출 부위가 많다. 결정적인 것은 오른쪽 사내의 차림이다. 반바지를 입고 있다. 그러고 보니 둘 다 웃통은 벗은 채다. 열대야란 뜻이겠다. 무더운 여름밤에, 그것도 얼큰하게 취했으니 몸의 열기가 보통이 아니었을 것이다. '이열치열'로, 한여름 같은 힘든 시기를 나고 있다.

취객의 술주정까지 그리다

이 그림에서 정작 주목해야 할 것은 가시적인 조형미다. 술 취한 사내들의 자세와 표정, 취객 특유의 느낌이 고스란히 살아 있다. 혀 꼬인 말투와 술내음이 진동하는 것만 같다. 이응노는 사실적인 인물 묘사 대신, 취객의 표정 포착에 주력했다.

사람들은 정상적인 상태에서는 몸가짐이 단정하다. 대화도 의례적인 이야기가 오간다. 예의는 사람과 사람 사이에 일정한 거리를 유지한 채, 서로를 존중하게 만든다. 하지만 술은 예의라는 옷을 잠시 벗어두게 한다. 한두 잔 술이 오가면, 반듯하던 자세가 허물어진다. 예의범절에서 이탈하여 격의 없는 관계가 형성된다. 이성보다 감성의 지배를 받는다. 서로의 감정 교류가 활발해지고, 속엣말도 스스럼없이 주고받는다.

이런 술의 마력을 염두에 두면, 이응노가 왜 인물을 휘갈기듯이 그렸는지를 알 수 있다. 그는 몸이 풀린 취객의 심신 상태를 표현하기 위해서 먹을 자유롭게 구사한 것이다. 술에 취했을 때의 몽롱한 상태가 먹의 농담으로 적절히 구현되어 있다. 주전자와 술병은 비교적 필치가 반

듯한 반면, 사람의 형상은 마치 물에 풀린 먹처럼 풀어져 있다. 게다가 사내들의 취한 눈동자가 일품이다. 바보스럽고, 우스꽝스럽다. 그만큼 술에 취했다는 뜻이다.

「취야」는 궁핍한 시대를 산 서민들의 초상이다. "나에게는 권력 있는 사람보다는 약한 사람들, 모여서 살아가는 사람들, 움직이는 사람들, 일하는 사람들 쪽에 마음이 쏠리고, 그들 속에서 살아가고 있음을 발견하곤 했습니다"(이응노·박인경·도미야마 다에코, 『이응노—서울·파리·도쿄』). 이응노는 힘든 상황에서도 잡초처럼 일어서는 서민들에게 시종일관 따뜻한 시선을 보냈다. 훗날 선보인 '인간' 시리즈는 이런 마음의 결실이다.

세상에서 가장 크고
따뜻한 손

오윤, 「애비와 아들」

　오윤1946~86은 한국 목판화의 보통명사다. 붓 대신 칼로 민중의 정서와 시대정신을 새긴 민중미술의 선구적인 작가였다. 비록 마흔한 살의 나이에 요절했지만 작품의 기운은 여전히 형형하다. 조소과 출신임에도 '주특기'는 조각이 아닌 목판화였다. 그는 민중을 소재로 나무판을 깎고, 다듬고, 파고, 문지르며 치열하게 살았다.

　목판화는 나무판에 새긴 형상을 바탕으로, 먹을 칠해서 종이나 천에 찍은 그림이다. 색을 사용하기에 따라 단색 목판화와 채색 목판화, 판을 여러 개 제작해서 찍는 다색 목판화 등으로 나뉜다. 오윤의 목판화는 흑백의 대비가 강한 단색일 때 힘이 넘친다. 조각을 하듯이 떠낸, 군더더기 없는 형상은 감상자의 시선을 압도한다. 굵은 선과 흑백의 대비가 강렬한 「애비와 아들」도 그중의 하나다.

오윤, 「애비와 아들」,
목판에 유채, 35.0×34.5cm, 1983

아버지의 손

아버지와 아들이 같은 방향을 주시하고 있다. 불길한 기운이 감돈다. 인물 주변의 가로의 선들이 극적인 긴장감을 더한다. 마치 만화에서 인물이 놀랐을 때 처리한 선들 같다. 아버지는 아들의 어깨를 단단히 부여잡고 있다. 흑백의 선명한 대비 속에 인물이 화면을 꽉 채운다. 에드바르 뭉크Edvard Munch, 1863~1944의 「절규」의 불길한 징조처럼 이 작품 역시 상황이 좋지 않다.

여기서 우리는 불안한 상황에서 자식을 지키려는 아버지의 강한 부성애와 만난다. 아버지는 뜻밖의 광경인 듯 입이 벌어져 있지만, 노동으로 단련된 단단한 몸집과 마디 굵은 손으로 닥쳐올 공포에 맞설 준비가 되어 있다.

그렇다면 사랑이 응집된 곳은 어디일까? 아들의 어깨를 감싸쥔 손이다. 이 굵은 손에서 자식을 보호하려는 아버지의 본능을 감지하게 된다. 단지 아버지의 손이 어깨를 부여잡았을 뿐인데, 든든하다. (이 작품과 같은 계열의 작품으로 「대지」(1983)가 있다. 아들을 부여안은 어머니가 주인공인데, 역시나 불의에 맞서 아이를 지키려는, 아이의 오른쪽 팔을 감싼 어머니의 강하고 큰 손에서 강한 대지의 힘이 느껴진다.)

아마도 아들은 자신을 감싸던 아버지의 크고 따뜻한 손을 평생 잊지 못할 것이다. 말이 아닌 '보디랭귀지'로 전이된 사랑의 촉감을 기억하며 자기 생을 경영할 것이다. 그리고 아버지가 그랬듯이 그도 자식의 어깨를 잡으며, 사랑을 전할 것이다.

「애비와 아들」은 손이 없었다면, 많이 싱거웠을 작품이다. 부자가 그저 같은 방향을 보고 있는 광경에 그쳤을 가능성이 크다. 그런데 어깨

를 잡은 손이 이런 단순성을 극적으로 승화시킨다. 이 손의 등장으로, 부자가 주시하는 상황이 더욱 심각해진다. 물론 아버지의 벌어진 입을 통해 상황의 심각성이 드러나긴 했지만, 손만큼 강하지는 않다. 오윤은 심상치 않은 분위기의 강도를, 손 하나로 자연스럽게 표현해 낸 것이다.

물론 분위기의 긴박감을 고조시키는 것은 또 있다. 아버지의 얼굴 뒤에, 가로지르고 있는 밝은 면이다. 무엇일까? 화면을 땅과 하늘로 양분시키는 장치일까? 아니면, 현재 위급한 상황이 벌어졌음을 암시하는 탐조등 불빛일까? 원거리의 물체를 비추거나 탐색하는 거대한 광선 줄기 말이다. 그것의 정체를 정확히 알 수는 없지만 작품에 숨통을 틔워주고, 긴장감을 고조시키는 것만은 분명하다.

불안한 현실과 대면한 아버지의 마디 굵은 손가락에는 힘이 들어가 있다. 한걸음도 물러설 것 같지 않은 아버지를 믿고 안심하라는 무언의 메시지 같다. 손은 가장으로서 아버지의 존재를 상징한다. 이 작품이 걸작으로 평가받는 데는 이런 미묘한 요소가 효과적으로 표현되어 있기 때문이다.

모든 아버지의 초상

「애비와 아들」은 보이지 않는 상황에 빚지고 있다. 작품 이미지로 봐서는, 부자를 불안하게 만든 바깥 상황을 알 수가 없다. 대신 인물의 포즈를 통해 상황을 짐작해 볼 수 있다.

그 상황은 '뜻밖의 상황'일 것이다. 아버지의 몸과 고개의 방향이 알리바이다. 아버지의 가슴팍은 거의 정면을 향하고 있다. 이 방향은 아마 아버지가 일하는 일상의 방향일 것이다. 그런데 고개는 오른쪽이다.

목이 긴장되어 있다. 갑작스럽게 돌렸다는 뜻이다. 어떤 일이 벌어진 것일까?

이 작품의 제작시기는 '1983년'이다. 1980년 5월, 신군부가 광주에서 '피의 학살'을 자행하고, 한반도 남쪽을 거대한 감옥으로 만든 '빙하기'였다. 이런 시대를 염두에 두고 보면, 작품의 부자가 주시하는 불길한 상황은 짐작하고도 남는다.

그렇다고 심각할 필요는 없다. 시대 상황을 걷어내면 이 작품은 우리 시대의 아버지상이 된다. 경제지상주의와 무한생존경쟁 시대에 가정을 지키는 아버지들의 초상이 저러하다. 모든 아버지의 손은 밥벌이를 하는 손이지만 그것은 근본적으로 가족을 향한 사랑의 손이다. 「애비와 아들」은 가슴에 걸어두면, 힘이 되는 작품이다.

인간에
눈길을 보내다

얼굴 없는
실루엣으로 말하다

<div align="right">안중식, 「성재수간도」</div>

"저 그림 나에게 팔 수 없습니까?"

1980년대 초, 한 방송국에서였다. 녹음기사의 방에서 가야금의 명인 황병기1936~2018는 그만 한 폭의 동양화에 마음을 빼앗겼다. 눈을 뗄 수가 없었다.

"그냥 가져가세요. 대신 대체할 화보를 하나 주시면 됩니다." 녹음기사는 흔쾌히 수락했다. 그 동양화는 값비싼 원화가 아니라 복사본이었다. 황병기는 얼른 집에 있던 바닷가 풍경사진과 그림을 맞바꾼다. 그리고 그림을 감상하다가 홀린 듯이 「밤의 소리」라는 곡을 쓴다.

음악의 씨앗이 된 그림 한 점

가야금 명인에게 영감을 준 문제의 그림은 심전心田 안중식安中植, 1861~1919의 「성재수간도聲在樹間圖」였다.

안중식, 「성재수간도」,
종이에 담채, 24×36cm,
조선시대, 개인 소장

1918년 '서화협회'를 조직하여 후진 양성에 힘쓴 안중식은 오원 장승업의 화풍을 이어받아 산수·인물·화조(꽃과 새)를 잘 그린 조선 후기의 화가다.

이슥한 밤. 숲속의 집 뜰에 한 남자가 서 있다. 한복 차림의 남자는 둥근 얼굴선이 앳돼 보인다. 그는 지금 두 그루의 나무 너머 사립문 쪽을 살피고 있다. 바람이 세차다. 나뭇잎이 한쪽으로 쏠린다. 남자의 머리카락이며 옷자락도 바람에 나부낀다. 벽에는 '성재수간聲在樹間'이라는 글귀와 안중식의 낙관이 열매처럼 붉다.

「성재수간도」는 대강 이런 그림이다. 황병기는 그림을 보며 깊은 생각에 잠긴다. "그림 속의 남자는 누군가를 그리워하고 있는 것 같았다. 그런 사연이 아니면 그렇게 유심히 어딘가를 바라보고 있을 리가 없다. 그리워하는 이가 언제 오려나 하고 기다리다 사립문 밖 발자국 소리를 듣고 놀라 뛰어나왔을 것이다. 하지만 아무도 오지 않고 바람결에 나뭇잎만 운다."

그림 속의 남자를 주인공으로 삼은 러브스토리가 매력적이다. 하지만 실제 내용은 그렇지 않다.

'성재수간'이란 '소리는 나무 사이에 있다'는 뜻으로, 구양수歐陽修, 1007~72의 「추성부秋聲賦」에 나오는 구절이다. 그렇다면 이 그림은 「추성부」의 한 장면을 그렸음을 알 수 있다.

송나라 때 학자이자 문장가인 구양수는 밤에 독서를 하다가 서남쪽에서 나는 소리에 놀란다. 깊은 밤에 찾아올 사람도 없는데, 바스락거리는 소리가 마음을 괴롭힌다. 그래서 동자에게 바깥을 살펴보라고 한다.

"별과 달이 밝게 빛나고 하늘에 은하수가 걸려 있는데, 사방에 인적

은 없고 소리는 나무 사이에서 나고 있습니다."

상황을 전달받은 구양수는 가을의 쓸쓸함을 탄식한다. "아, 슬프도다! 이것은 가을의 소리구나. 어찌하여 온 것인가?"

그는 지금 방 안쪽에 그림자로 앉아 있다. 그림의 표면적인 중심인물은 동자이지만, 실질적인 중심인물은 방문에 비친 그림자의 주인이다. 따라서 구양수가 느끼는 인생의 덧없음이 그림을 지배한다. 그럼에도 안중식은 구양수를 감추고 동자를 앞세웠다. 왜 그랬을까? 구양수의 심정을 부각시키기 위해서가 아니었을까? 지는 세월의 덧없음을 강조하기 위한 조형적인 전략에서 동자를 앞세우지 않았을까? 구름을 그려서 달을 보여 주듯이 동자를 통해 자기 심정을 토로한 것이라고 말이다. 실루엣만으로 자신을 드러내는 구양수는 그림을 '수렴청정'하는, 얼굴 없는 주연이다. 이 실루엣의 기운이 화면을 압도한다.

동자의 뒷모습에 담긴 뜻

사실 이 그림에서 동자는 능동적인 주체가 아니다. 구양수의 지시를 받고 소리가 나는 곳을 찾아나선 수동적인 존재다. 그런 동자의 모습에 주목해 보자. 왜 동자를 뒷모습으로 그렸을까? 그것은 뒷모습을 통해 전달되는 내면적인 깊이 때문이 아닐까? 잘 잡은 뒷모습 한 컷이면, 복잡한 심사를 시시콜콜 설명할 필요가 없다. 보는 순간 마음을 빼앗긴다. 연꽃 위에 앉아 있는 스님의 뒷모습을 그린, 단원 김홍도의 「염불서승도」가 감동적인 이유도 회색 가사를 입은 스님의 강파른 뒷모습 때문이다.

그런데 동자의 뒷모습은 「추성부」를 알고 보면, 조금 맥이 빠진다. 그

림의 능동적인 주인공이 아닌 탓이다. 황병기의 '창조적 오독'처럼 매력적인 그림이 되려면, 뒷모습의 동자가 능동적인 주체로 누군가를 그리워하는 스토리이어야 한다. 하지만 안중식은 구양수가 느낀 세월의 덧없음을 젊은 동자의 뒷모습으로 밀도를 더한다. 지는 세월과 앞날이 창창한 젊음이 동거하면서 속절없이 흐르는 시간의 안타까움이 배가된다.

지금 안중식은 '복화술사'처럼 구양수를 통해 자기 심정을 토로하는 중이다.

눈빛으로 다시 쓴
평전

강형구, 「푸른색의 빈센트 반 고흐」

눈빛만으로도 압도하는 그림이 있다.

윤두서, 반 고흐, 렘브란트, 피카소 등의 자화상, 모딜리아니의 인물은 특히 눈빛이 강렬하다. 자신을 직시하거나 슬픔이 가득한 눈동자는 한번 마주치면 결코 잊을 수 없게 한다.

이 대열에 강형구1954~ 의 초상화도 합류시킬 수 있다. 엄청난 크기로 확대하여 극사실 기법으로 창조한 얼굴들. 그것은 핍진한 묘사력에 힘입어 비애, 번민, 고뇌, 명상, 비장감 같은 감정을 띤 채 정면을 응시한다. 무엇보다도 압권은 강렬한 눈빛이다. 강형구의 초상화는 눈빛으로 말한다.

'매력남' 반 고흐의 환생

담배연기를 날리며 카리스마 넘치는 눈빛으로, 영화배우 제임스 딘처

강형구, 「푸른색의 빈센트 반 고흐」,
캔버스에 유채, 259.1×387.8cm, 2007

럼 쏘아보는 반 고흐. 표정이 약간 위에서 내려다본 반측면의 '얼짱' 각도다. 잘랐던 귀를 봉합한 자국마저 선명하다. 푸른색 속에서 빛나는 눈동자가 비수 같다. 섬뜩하다.

2007년 말 홍콩 크리스티 경매에서 5억 4,631만 원에 낙찰된 「푸른색의 빈센트 반 고흐」는 반 고흐를 소재로 한 초상화 연작 가운데 한 점이다. 상대방을 꿰뚫어보는 듯한 표정에서 세상과 불화했던 사내의 반항기와 고독이 묻어난다.

강형구의 초상화 작업은 크게 두 가지로 나눠볼 수 있다. 자화상 연작과 유명인들의 초상화가 그것. 그는 다른 사람의 얼굴을 제대로 그리기 위해 먼저 자신의 얼굴부터 그린다. 다채로운 표정을 짓고 있는 현재의 자화상부터 노년기와 사망 직후를 상상한 자화상까지. 극사실의 기법으로 실감나게 표현한다. 그리고 세계적으로 유명한 인물들의 초상화 작업에 나선다. 빈센트 반 고흐, 앤디 워홀, 메릴린 먼로, 파블로 피카소, 에이브러햄 링컨, 살바도르 달리, 마더 테레사 수녀, 덩샤오핑 등이 2미터가 넘는 대형 캔버스 속에서 부활한다. 때로는 주름이 자글자글한 미래의 모습까지 보여 준다.

'강형구 표' 초상화 감상법

이런 초상화는 두 가지 점을 눈여겨볼 필요가 있다. 하나는 화가의 전략이다. 선택된 인물은 인지도가 높다. 누구나 알 만한 세계적인 인물이다. 화가는 인물의 유명세를 바탕으로 감상자에게 다가서는 전략을 구사한다. 따라서 관객이 역사가 된 반 고흐의 자화상을 선지식先知識을 통해 감상하듯이, 강형구의 반 고흐도 자신들이 습득하고 있는 반 고

인간에
눈길을 보내다

흐 관련 정보를 바탕으로 감상한다.

다른 하나는 초상화에 반영된 화가의 생각이다. 아무리 사진과 그림에 의지해서 기존의 인물을 그렸다고 하더라도 화가의 생각이 투영되어 있지 않으면, 한낱 저잣거리의 초상화와 다를 바 없다. 중요한 것은 화가가 어떤 관점으로 그렸는가다.

「푸른색의 빈센트 반 고흐」는 색다른 작업방식에서 화가의 생각을 확인할 수 있다. 이 작품은 묘사의 강도(극사실)와 캔버스의 크기(대형), 인물의 구성(절단), 강렬한 눈빛 등으로 단단히 무장하고 있다. 그중에서 두 가지만 지적하자.

먼저 얼굴의 절단 효과다. 강형구의 초상화는 얼굴이 대형 캔버스를 꽉 채운다. 그런데 특이하게도 대부분이 얼굴의 일부가 절단된다. 반 고흐의 초상화처럼. 이 그림은 얼굴의 위쪽과 목 부위가 캔버스의 프레임에 의해 절단된 탓에, 마치 반 고흐가 '작은 창'으로 바깥을 내다보는 것 같다. 이런 방식의 프레임 연출은 이미지의 강도를 배가시키는 효과를 준다.

'평전' 속에 고요히 타오르는 눈빛

다음은 그림의 포인트인 눈동자다. 먼저 이 초상화를 반 고흐의 자화상과 비교해 보자. 반 고흐의 자화상이 붓질이 거칠고 터치가 꿈틀거리는 듯한 반면, 강형구의 반 고흐는 피부의 땀구멍까지 보일 정도로 묘사가 세밀하다. 두 화가 모두 눈빛이 강렬하기는 마찬가지다. 차이라면 이미지의 운영방식에 있다. 반 고흐는 활달한 붓 터치(동적 이미지)로, 이글거리는 눈빛(동적 이미지)에 추임새를 넣는 식이다. '동중동動中動'이

다. 반면 강형구의 초상화는 '정중동靜中動'이다. 극사실로 뽑아낸 인물의 외형은 미끈하고 고요하다. 하지만 눈빛은 그 속에서 태풍 전야처럼 고요히 타오른다.

"나는 사람들의 얼굴을 보면서 그 사람이 어떤 세월을 살아왔는지를 상상한다. 그리고 단순히 얼굴을 그린다기보다는 이야기가 있고 상황이 전제된 표정을 그린다. 즉 인물의 형상을 그리는 것이 아니라, 그 인물의 사상과 감정을, 그리고 사회상을 표현한다"(작가노트에서).

얼굴은 생의 이력서다. 강형구는 자신을 비롯하여 한 사람의 생을 얼굴에 압축한다. 그것은 '자서전'이자 한 인물의 '평전評傳'이다. 이 '초상화 자서전'과 '초상화 평전'의 중심에 눈동자가 있다.

인간에
눈길을 보내다

당신이
잠든 사이에

신선미, 「당신이 잠든 사이」

그림에 어떻게 이야기를 끌어들일 것인가? 두 가지 방식을 생각해 볼
수 있다. 하나는 이야기가 있는 유명 인물을 재현하는 것이고, 다른 하
나는 그림 속에 극적인 이야기를 만드는 방식이다.

국내 미술시장의 호황과 더불어 나타난 현상의 하나는 유명인을 그
린 초상화의 유행이다. 영화배우 제임스 딘과 메릴린 먼로, 화가 빈센트
반 고흐와 앤디 워홀 등이 대표적인 모델이다. 이런 유행도 따지고 보면
각 분야의 스타들이 빚은 예사롭지 않은 '라이프 스토리' 때문이다. 화
가는 그들을 그리는 것만으로도 스타급 인물의 역동적인 삶을 가뿐하
게 작품의 내용으로 껴안을 수 있다.

반면 유명인 없이도 이야기 그림을 만들기도 한다. 젊은 한국화가 신
선미는 한복 차림의 요정을 '캐릭터'화하여, 그들이 벌이는 갖가지 해프
닝으로 그림을 아기자기하게 만든다.

신선미, 「당신이 잠든 사이」,
장지에 채색, 77×116cm, 2008

김태희보다 예쁜 꼬마 요정

한복 차림의 여인이 책을 펼친 채 졸고 있다. 개구진 개미 요정들이 활동을 개시했다. 한 명은 친구의 만류에도 불구하고 자기보다 큰 붓으로 여인의 눈가에 장난을 치고 있고, 다른 요정들은 스탠드에 매달려서 놀고 있다. 책상다리 뒤에 숨었다가 고양이와 눈이 맞은 요정도 있다.

「당신이 잠든 사이」(2008)에는 이처럼 여인이 잠든 사이에 벌어진 해프닝을 담고 있다. 인간이 잠들면 나타나는 요정들의 천진한 놀이가 재미있다. 저절로 미소 짓게 만든다. 이런 재미는 고양이가 등장하는 다른 그림에서도 확인된다.

한복 차림의 여인이 잠든 사이에 외출한 요정들이 고양이에게 자신들의 존재를 들키거나 복주머니 속의 구슬을 탐낸다. 또 고양이가 고무신을 타고 나들이에 나서거나 꽃병 뒤에 숨어서 요정들을 노려본다. 신선미 그림의 재미는 이런 극적인 상황에 있다. 요정과 인간, 혹은 요정과 고양이와 인간이 빚는 동적인 상황에서 앙증맞은 이야기가 생겨난다.

이야기의 중심인물은 배우 김태희보다 예쁜 꼬마 요정들이다. 그들은 인간의 주거공간을 침입한 개미 같다고 해서 흔히 개미 요정이라고 부른다. 호기심이 가득한 개미 요정은 인간의 눈에는 보이지 않고, 고양이 눈에만 보인다. 이런 설정이 재미를 배가시킨다.

인간은 신체의 일부만 등장하거나 조는 등 일상생활을 한다. 개미 요정이나 고양이가 벌이는 숨바꼭질과는 무관한 행동이다. 어찌 보면 인간은 그림의 배경에 가깝다. 말없이 요정과 고양이의 놀이에 긴장감을 더해 준다. 즉 그들의 놀이에 직접 개입하지는 않지만, 없으면 재미가 반감되는 '약방의 감초' 같은 존재다.

한 그림 속의 두 가지 맛

신선미의 그림에는 두 가지 재미가 공존한다. 먼저 보는 맛이다. 그는 기본기가 탄탄하다. 한복 차림의 개미 요정이나 여인은 인물의 비례가 정확하고 세부 표현이 사실적이다. 정밀한 선묘와 담백한 색감으로 조형된 사실적인 인물들은 역시 꼼꼼하게 그린 소품과 어우러져서 보는 맛을 한껏 높여 준다.

다음으로 읽는 맛이다. 화폭에서 펼쳐지는 상황이 영화적이다. 개미 요정과 인간, 고양이가 연출하는 광경은 영화의 각각의 신scene처럼 이야기를 품고 있다. 따라서 그 상황을 유추하면 읽는 즐거움이 각별해진다. 「당신이 잠든 사이」처럼 요정과 인간이 등장하는 경우도 마찬가지다. 작은 요정들이 인간이 사용하는 기물 사이에서 벌이는 소동은 그 자체로 웃음을 유발한다.

사실 읽는 맛은 그림의 주인공을 개미 요정으로 설정했다는 데서부터 생긴다. 인간의 현실을 토대로 한 그림이되, 비현실적 존재인 요정을 가미한 것은 소재의 신선한 확장이기도 하다.

더불어 극적인 재미는 소재의 구성에서도 발생한다. 큰 인물과 작은 인물(인간과 요정), 현실과 비현실(요정과 인간의 생활공간)의 공존은 극적인 긴장감을 높인다. 화가가 의도했든 그렇지 않든 간에 이런 대비는 이야기에 감칠맛을 더한다.

동심으로 위로하다

신선미의 그림은 한 편의 그림동화 같다. 한복이 잘 어울리는 깜찍한 요정이 주인공인. 그것은 보고 읽는 그림이자 읽으면서 보는 그림이다.

인간에
눈길을 보내다

그런 가운데 어른들이 잃어버린 동심을 되찾아준다. 어린이에게만 동심이 필요한 것은 아니다. 나이가 들수록, 또 가슴이 시릴수록 동심은 따스한 위로와 기쁨을 준다.

각 그림마다 이야기가 완결된 것이면서, 다른 그림과의 연관 속에 이야기는 계속된다. 하나의 그림이 다른 그림과 꼬리를 물고 이어지거나 짝을 이루는 식이다. 그림의 수만큼 요정 이야기는 풍성해진다.

소리
고목의 그림자
하늘
달
바위
나뭇가지

2

등이 휜 소나무
강변
보름달
대나무
초록잎의 나뭇가지

소나무
개
제비
고양이
고환
굴비
얼음
물결

2장 / 자연에
마음을 주다

폭포소리를
그리다

정선, 「박연폭포」

"분수처럼 흩어지는 푸른 종소리."

도시인의 고독과 우수를 그린 시 「외인촌」(김광균)의 마지막 구절이다. 이 마지막 시구는 종소리를 시각화함으로써 인상적인 이미지를 남긴다. 종소리가 눈에 잡힐 것만 같다.

이런 기법을 시에서는 '공감각적 표현'이라고 한다. 공감각적 표현에는 '시각의 청각화'와 '청각의 시각화'가 있다. 특히 청각의 시각화란 청각적인 대상을 시각적으로 표현한다는 뜻이다. 시 구절의 "푸른 종소리"의 경우 '종소리'는 청각의 대상인데, 이를 '푸른'으로 꾸미고, 여기에 다시 '분수처럼 흩어지는'을 더해서 이미지의 선명도를 극대화했다.

우리 옛 그림 중에서도 청각의 시각화를 시도한 걸작이 있다. 겸재謙齋 정선鄭敾, 1676~1759의 「박연폭포朴淵瀑布」가 그것이다. 이 그림은 시각 장르인 회화로 비가시적인 소리를 포착했다는 점에서 주목된다.

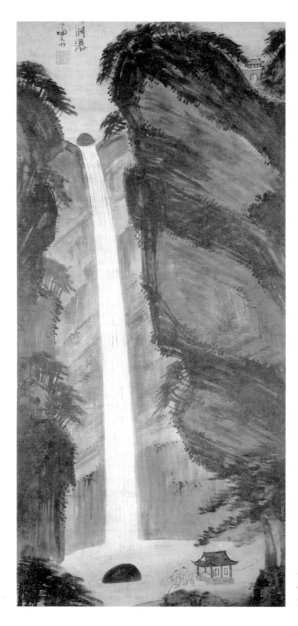

정선, 「박연폭포」,
종이에 먹, 119.5×52cm,
1750년대, 개인 소장

먹으로 녹음한 폭포의 입체음향

개성시 천마산 기슭에 있는 박연폭포. 높이가 37미터나 되는 절경으로, 유학자 화담花潭 서경덕徐敬德, 1489~1546, 기녀 황진이黃眞伊, ?~?와 더불어 '송도삼절松都三絶'로 불린다. (송도삼절의 신화는 황진이가 서경덕을 만났을 때 자문자답自問自答한 야사에서 유래한다.) 이 폭포를 그린 「박연폭포」는 야성적인 훤칠한 외모가 일품이다. 먹으로 바위의 괴량감을 살린 절벽과 거침없이 쏟아지는 물줄기, 근경의 정자와 세 명의 인물 등이 극적인 광경을 연출한다.

정선은 '진경산수'의 대가로 통한다. 진경산수화 이전에 조선의 화가들은 『개자원화보芥子園畫譜』 같은 중국의 화첩이 교과서였다. 그곳에 실린 '메이드 인 차이나' 표 그림을 체득하여 성리학적 이념이 깃든 관념적인 산수를 그렸다. 정선은 이런 현실에 브레이크를 걸었다. 자신이 호흡하던 조선의 실제 산천을 관찰하며, 신토불이 산수를 그린 것이다.

그런데 정선은 실경을 닮게 그리는 데는 무심했다. 실경에 대한 사생寫生보다 형상으로 정신을 그리는 '이형사신以形寫神'의 태도를 취했다. 실경에 근거하되, 자신의 감동을 회화적으로 재해석하며 그렸다.

실제 박연폭포의 물줄기는 그림만큼 길지 않고, 절벽의 바위도 무시무시하지 않다. 그럼에도 그림에서는 폭포와 주변 경관이 실물에 비해 월등히 크고 우람하다. 경물을 단순화하며 물줄기를 강조하는 등 조형적인 과장법을 쓴 것이다. 왜 그랬을까? 박연폭포에서 받은 벅찬 감동을 극대화하는 데 역점을 두었기 때문이 아닐까? 박연폭포의 웅장함과 낙하하는 물줄기의 힘찬 기운을 제대로 포착하기 위한 치밀한 전략의 결실이라 하겠다.

「박연폭포」는 '소리 그림'이다. 비가시적인 소리를 생생하게 보여 준다는 점에서 그렇다. 폭포의 물 떨어지는 소리는 청각적이다. 하지만 그림은 녹음기가 아닌 탓에 소리를 녹취할 수가 없다. 박연폭포는 근육질의 체형도 매력적이지만 그것 못지않게 시원시원한 물소리도 중요하다. 그러면 어떻게 해야 소리를 담을 수 있을까?

정선은 홍염烘染 기법을 사용한다. 해와 달 주변에 색을 칠해서 해와 달을 표현하듯이 소리를 조형했다. 그러니까 진한 적묵積墨을 베풀어 절벽을 조성하되 폭포 자리는 하얗게 비워두었다. 비로소 우렁찬 폭포소리가 비류직하飛流直下한다. 이때 비스듬히 깎아지른 절벽을 조형하는 필세가 폭포소리의 질감을 좌우한다. 소리의 시원함을 압축저장하기 위해서는 절벽의 거친 표현이 제격이다. 소리를 저장하는 LP음반의 홈처럼 절벽의 형세는 폭포소리를 오롯이 품고 있다. 청각의 시각화다.

글의 시각화에서 시각의 청각화로

이 그림에는 반전이 있다. 정선이 박연폭포를 직접 보고 그린 것 같지만 실은 그게 아니다. 정신적 스승인 농암農巖 김창협金昌協, 1651~1708의 글을 토대로 그렸다.

"바위벽 한 덩어리가 뭉쳐 기이하고 장엄한 바위벽이 층차없이 깎아질렀는데 높이는 서른 길이었다. 절벽 위와 아래에 모두 못이 있었다. 윗못에는 한가운데 둥근 돌이 불룩 솟아 마치 큰 거북이 못에 엎드려 등이 물 밖으로 드러난 것 같았다……. 아랫못에는 무언가 엎드려 있는 것처럼 검은색이었다."

마치 「박연폭포」를 설명한 것 같다. 층차없이 깎아지른 장엄한 한 덩

자연에
마음을 주다

어리 바위, 서른 길의 높이, 윗못과 아랫못의 거북 등짝 같은 검은 바위 등의 묘사가 그림 그대로다. 김창협의 감동은 정선의 조형적 역량에 힘입어 강력한 몸을 얻었다. 직역直譯이 아니라 독보적인 의역意譯인 셈이다.

그렇다면 폭포소리는 어디서 재생되는 것일까? 바로 감상자의 마음속이다. 마음의 번역기를 통해, '청각의 시각화'는 자연스럽게 '시각의 청각화'로 전환된다. 이로써 감상자는 선인들이 들었던 박연폭포 소리를 그대로 들을 수 있다. 이 그림이 시원한 이유는 청각적인 대상을 천부적인 솜씨로 시각화한 데 있다. 「박연폭포」는 소리를 '보여 주는' 빼어난 공감각적인 그림이다.

돌담에 속삭이는
그림자같이

오지호, 「남향집」

 이른 봄. 초가집과 담장에 햇살이 쏟아진다. 돌로 쌓은 축대 위에는 강아지 한 마리가 졸고 있고, 집안에서는 빨간 옷을 입은 여자아이가 문 밖을 내다본다. 바깥에는 아직 잎이 돋지 않은 고목이 담장과 초가 지붕에 제 그림자를 드리우고 있다.

 신토불이 인상주의 화가 오지호吳之湖, 1905~82의 대표작인 「남향집」이다. 정경이 봄볕처럼 따사롭고 명랑하다. 그런데 이상하다. 고목의 그림자가 검은색이 아니라 보라색이다. '그림자=검은색'이라는 인식에 딴죽을 건다. 단순한 재미로 컬러풀하게 칠했다고 보기에는 그림자의 크기와 색이 너무 두드러진다. 왜 그랬을까? 혹시 「남향집」의 비밀이 그림자에 압축되어 있는 것은 아닐까?

오지호, 「남향집」,
캔버스에 유채, 80.5×65cm, 1939,
국립현대미술관 소장

신토불이 인상주의 화가

오지호는 한국 인상주의 화풍의 개척자로 알려져 있다. 당시 인상주의 화풍은 인상주의의 원산지인 프랑스에서 직수입한 것이 아니었다. 일본을 통해 간접적으로 소개된, '일본화'한 인상주의였다. 비교적 구름 낀 날이 많은 일본과 우리나라는 기후조건이 다르다. 우리의 하늘과 대기는 밝고 명랑하다. 오지호는 이 땅이 발산하는 밝고 아름다운 색조를 화폭에 담고 싶었다. 반면 당시 유학생들은 어둡고 우울한 색조의 '일본제 인상주의'를 그대로 받아들였다. 인상주의의 탄생 배경이나 정신적인 면 등은 등한시하고, 기법만 배웠다. 오지호는 이런 현실에 반기를 들었다. 그는 신토불이 '인상파 맨'으로 살았다.

서양미술사에서 인상주의 회화는 전통적인 아카데미 미술교육에 대한 회의에서 시작된다. 아카데미 미술은 인공적인 실내조명 속에서 배운 규칙대로 자연을 그렸다. 자연은 고정된 물건이 아니다. 빛의 변화에 따라 시시각각 다르게 보인다. 인상파 화가들은 야외로 나갔다. 때마침 휴대하기 편한 튜브물감이 발명되었다. 자연광 아래서 눈에 보이는 대로 풍경을 그렸다. 그림자에도 색을 넣었다. 어둠침침하던 그림이 비로소 밝아졌다.

오지호도 그림도구를 들고 작업실 밖으로 나갔다. 몇 시간이고 야외에서 캔버스와 씨름했다. 그것은 우리의 바람과 햇살과 대기가 빚어내는 투명한 기운을 담기 위해서였다.

춤추는 그림자의 비밀

「남향집」의 소재가 된 집은 오지호가 해방 전까지 살았던(1935~44)

개성의 초가집이다.

1931년 도쿄미술학교 서양화과를 졸업한 오지호는, 1935년부터 10년간 개성 송도고등보통학교 교사로 재직한다. 이때 밝고 투명한 색채와 경쾌한 붓놀림으로 우리 산하의 풍광을 포착하는 데 주력했다.

개성 시절은 오지호의 회화가 만개한 때였다. 더욱이 이때는 그동안 작업한 인상주의의 성과를 『오지호·김주경 2인 화집』(1938)으로 출간하여 세상에 알린 때이기도 하다. 넘치는 의욕은 「남향집」에서도 느낄 수 있다. 명랑한 색감과 고목의 대담한 그림자 처리가 대표적이다. 그는 인상주의 화가답게 표현의 비중을 소재의 디테일보다 따뜻한 분위기 조성에 두었다.

여기에 추임새를 넣는 소재가 고목의 그림자다. 초가지붕과 담장에 드리워진 그림자는 보라색으로 생동한다. 고목보다 그림자가 더 매혹적이다. 오지호는 색을 칠하되 붓 터치를 짧게 끊어가면서 리드미컬하게 처리했다. 잔잔한 터치들이 숨 쉬듯이 꿈틀거리는 것만 같다. 만약 그림자를 어둡게 처리했다면 어떠했을까? 지금과 같은 따사로운 맛을 내지는 못했을 것이다.

그림자는 죽은 색이 아니다. 계곡의 무뚝뚝한 바위 밑에 송사리가 살듯이 그림자 속에도 갖가지 색이 산다. 그림자를 밝게 처리한 인상주의 화가들처럼 오지호도 그림자에 색의 송사리를 키웠다. 우리 풍토를 닮은 고목의 컬러풀한 그림자는 그가 인상주의자임을 뚜렷이 보여 준다. 미술평론가 정규는 "인상주의적인 기법을 기법으로서만 소개하였던 것이 아니라 우리나라의 인상주의 회화"를 시도한 화가로 오지호를 높이 평가한다.

「남향집」은 "돌담에 속삭이는 햇발같이"(김영랑의 시 「돌담에 속삭이는 햇발」에서) 따사로움이 가득하다. '중국제'도 '프랑스제'도, '일본제'도 아닌 '신토불이' 햇살이다. 80여 년이 지난 지금까지도 햇살의 광도光度가 싱그럽다. 오지호는 자식을 사랑하듯이 이 땅을 밝힌 햇살과 색채를 평생 사랑했다.

자연에
마음을 주다

비로소 하늘을
그리다

존 컨스터블, 「건초마차」

하늘을 우러러본 지난여름이었다. 코발트빛을 배경으로 하얗게 피어오르던 뭉게구름이 눈부셨다. 지상은 폭양이 작열했지만 목화송이가 상감된 듯한 하늘은 블루사파이어처럼 빛났다. 오랫동안 황사와 미세먼지로 자욱한 하늘에 짓눌렸던 탓인지, 맑게 펼쳐진 하늘빛에 연신 탄성이 터졌다.

살면서 이렇게 하늘을 '감상'하게 될 줄은 몰랐다. 뿌연 황사나 미세먼지가 기승을 부릴 추운 시절이 가까워질수록 감상시간은 길어졌다. 틈틈이 휴대폰으로 촬영하거나 동영상을 찍었다. 그림 속의 하늘에도 자연스럽게 눈이 갔다.

인상파 이전까지만 해도 하늘은 순수한 하늘이 아니었다. 교훈적인 주제가 담긴 신화적인 풍경화나 종교적인 풍경화, 역사적인 풍경화의 '배경'으로 존재했다. 이런 하늘은 어둠침침한 아틀리에에서 상상으로

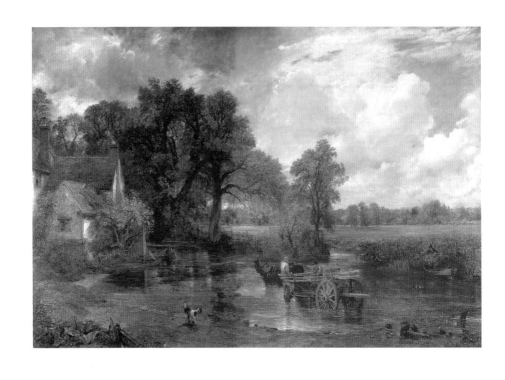

존 컨스터블, 「건초마차」,
캔버스에 유채, 130.2×185.4cm, 1821,
런던국립미술관 소장

그린 관념의 산물이었다. 관념에서 벗어나 현실의 하늘을 그리기까지는 많은 시간이 필요했다. 인상주의 화가들이 야외로 나가서 풍경을 그릴 때, 하늘은 비로소 하늘로 대접받기 시작했다. 신화나 종교, 역사에 물들지 않은 날것 그대로의 하늘 말이다. 물론 인상파 이전에도 실제 자연을 그리고자 한 노력은 있었다.

뭉게구름이 풍요로운 하늘

그 선구적인 작업의 주인공은 19세기 영국의 낭만주의 화가 존 컨스터블John Constable, 1772~1873이었다. 그는 자연에서 구름과 하늘이 연출하는 빛의 변화를 연구하며 무수한 습작과 작품을 남겼다. 또 실내에서 상상으로 그린 그림에 반대하고 풍경화는 관찰할 수 있는 사실에 입각해야 한다고 주장했다. 당시에 풍경 화가들은 야외에서 본 풍경을 화실에 와서 그렸다. 그러나 그는 틈만 나면 밖으로 나갔다. 실경을 바탕으로 한 그의 풍경화에서 중요한 것은 하늘이었다.

"풍경화에서 하늘은 회화적 감정을 표현하는 열쇠이자 기준이라네. 가장 중요한 기관이라고 할 수 있지. 하늘은 자연에서 빛의 원천이고 모든 것을 지배하네. 그러나 화가에게는 하늘을 그리는 것이나 구성에서나 실행에서나 까다롭기 그지없는 일이지. 하늘은 눈부신 광채에도 불구하고 풍경에서 눈에 튀지 않아야 할뿐더러 현실로부터 멀찌감치 거리를 유지해야 하니까."

그는 매 순간 변하는 자연과 날씨를 있는 그대로 표현했다. 당시로는 파격이었다.

대표작인 「건초마차」(1821)는 19세기 중반 이후 도시에 정착한 영국

인의 마음속에 깃든 이상적인 고향 풍경이다. 때는 소나기가 지나고 난 뜨거운 여름. 숲속의 오두막 앞에는 개울이 흐르고, 건초를 싣기 위해 마차가 개울을 건넌다. 탁 트인 평원과 풀을 뜯고 있는 소들이 평화롭다. 하늘에는 뭉게구름이 풍요롭게 피어오른다. 부드럽고 온화한 빛이 화폭을 감싼다. 수수한 풍경이 소박하고 정겹다.

이런 분위기는, 이보다 4년 전에 그린 작품에서도 만날 수 있다. 아버지 골딩 컨스터블Golding Constable이 운영하던 제분소 '플래퍼드 밀' 주변 풍경을 그린 「플래퍼드 밀」(1817)도 온화한 전원 풍경에 원경의 뭉게구름이 탐스럽다. 두 작품의 무대는 컨스터블이 평생 사랑하며 그린 영국 서펔 지방의 스투어 강변으로, 모두 컨스터블 잡안의 소유였다.

「건초마차」는 1821년 런던 왕립미술아카데미 전시에서 첫선을 보였지만 큰 인기를 끈 것은 프랑스에서였다. 1824년 「건초마차」가 파리 살롱에 전시되었을 때, 프랑스 화가들은 풍경의 정직한 사실감에 놀라움을 금치 못한다. 컨스터블은 풍경의 구체적인 세부보다 지각할 수 없는 특질들, 즉 하늘이나 빛, 대기 같은 끊임없이 변화하는 것들에 더 많은 관심을 가졌다. 특히 곳곳에 흰색을 사용함으로써 햇빛을 가득 받은 듯 선명하게 빛나는 잎사귀의 초록색은 프랑스 화가들에게 경이로움 자체였다. 이 선구적인 작업은 훗날 바르비종파와 인상주의 외광파外光派 화가들이 발전하는 데 견인 역할을 한다.

구름의 표정 연기에 취하다

컨스터블에게 영감을 준 사람은, 그러나 화가가 아니었다. 미술과는 무관한 직업을 가진 약제사 루크 하워드Luke Howard, 1772~1864였다. 하워드

자연에
마음을 주다

는 현재 사용 중인 구름의 이름을 지은 사람이다. 안개가 떠 있는 것 같은 회색의 낮은 구름인 '층운層雲', 여름철 하늘에 뭉게뭉게 솟아오르는 '적운積雲', 새털 같은 흰 구름인 '권운卷雲' 등 하워드는 구름을 여섯 가지로 분류했다. 이 같은 업적은 구름학과 기상학의 발전에 기여했을 뿐만 아니라 괴테1749~1832나 셸리1792~1822 등의 시인과 컨스터블 같은 화가를 매혹시켰다. 괴테는 하워드를 찬양하는 서사시 「하워드를 위하여」를 썼고, 컨스터블은 하워드의 에세이 「구름 분류에 관해서」를 읽고 구름을 그리기 시작했다. "그림은 과학이므로 자연법칙을 연구하듯이 해야 한다." 컨스터블은 이 같은 신념에 따라 현장에서 빛과 대기의 움직임을 관찰하며 구름의 다채로운 표정을 화폭에 담았다. 1822년에는 '구름 연구cloud study'라는 연작을 완성한다.

컨스터블은 구름을 회화로 옮긴 선구자로 꼽힌다. 그가 그린 구름 그림은 100점이 넘는다. 하지만 그에게 자연 연구는 영적 친교의 일종이었다. 그는 자연에서 신의 의지를 찾으려는 낭만주의적 세계관에 절대적으로 공감했다. 그에게 관찰은 감정을 표출하기 위한 방편이었다. 따라서 풍경은 현실을 토대로 했지만 결과적으로 그것은 낭만주의적 세계관으로 훈제된 마음의 풍경이었다.

가난한 숲에도
달은 뜬다

김홍도, 「소림명월도」

　조선시대 회화 중에는 달이 등장하는 그림이 몇몇 있다. 남리 김두량의 「월야산수도」에는 초겨울의 깊은 계곡에 보름달이 떠 있고, 남녀의 밀애를 그린 혜원 신윤복의 「월하의 정인」에는 초승달이 있다. 또 단원 김홍도의 「송석원시사야연도松石園詩社夜宴圖」(1791)에도 야외에서 시 짓는 문인들을 보름달이 비추고 있다. 그런데 김홍도의 그림에는 특이한 달이 하나 있다. 앞의 세 그림에서 달은 모두 밤하늘에 둥실 떠 있지만 김홍도의 「소림명월도疏林明月圖」(1796)에는 달이 나무에 가려져 있다. 흔치 않은 경우다. 왜 굳이 나무 뒤에 달을 배치했을까? 이 그림의 묘미는 여기에 있다.

성긴 숲을 어루만지는 달
　숲에 앙상한 가지만 남은 잡목들이 듬성듬성 서 있다. 나무 뒤에 둥근 달이 떠 있다. 한쪽에서는 개울물이 졸졸거린다.

자연에
마음을 주다

김홍도, 「소림명월도」,
종이에 담채, 26.7×31.6cm, 1796,
삼성미술관 리움 소장

소림명월疏林明月, '성긴 숲에 뜬 달'이란 뜻이다. 나무와 달이 연출하는 가을의 소슬한 적막감이 일품이다. 그림의 심리적인 중심은 둥근 보름달이다. 또 실제로 달이 화폭 중앙에 그려져 있다. 나무들 역시 중앙에 집중 배치된 채 달을 가리고 있다.

이런 그림을 음미하기 위해서는 잠시 에돌아갈 필요가 있다. 김홍도가 마흔여섯에 그린 「송석원시사야연도」는 「소림명월도」를 이해하는 데 도움을 준다. 1791년 천수경千壽慶, ?~1818의 집 송석원에서 열린 시 짓는 모임을 부감법으로 포착한 이 그림은 당시 중인들의 문학운동을 주도하던 '송석원시사' 광경을 담고 있다. 그런데 이 그림은 실경이 아니다. 모임에 참석한 문인에게 정황을 듣고 그린 것이다. 김홍도는 어디에 그림의 비중을 두었을까? 세부적인 디테일이었을까? 아니다. 자연 속에서 시상詩想을 떠올리는 문인들의 감흥에 공을 들였다.

「소림명월도」도 마찬가지다. 가을 달밤이 주는 정취를 은은하게 우려낸다. 아무렇게나 자란 잡목이 적막하면서도 쓸쓸하다. 가난한 숲이다. 고목이 멋들어진 「월야산수도」에만 달이 뜨는 것이 아니다. 소박한 잡목에도 달은 뜬다. 그것도 '쟁반같이 둥근 달'이다. 보잘것없는 잡목을 위로하듯이 달이 비친다. 김종삼金宗三, 1921~84의 시 「묵화墨畵」에서 할머니가 소의 목덜미를 어루만지듯이, 달이 나무의 허리춤을 부드럽게 감싼다. "물 먹는 소 목덜미에/할머니 손이 얹혀졌다./이 하루도/함께 지났다고,/서로 발잔등이 부었다고,/서로 적막하다고"(「묵화」 전문). '소림명월'이 할머니의 약손 같다. 가난한 숲에도, 소박한 삶에도 달은 뜨는 법이다.

자연에
마음을 주다

달과 나무의 이중주

이 그림은 대개 분위기에만 주목한다. 그 분위기를 연출하는 기법과 구도는 주목하지 않는다. 하지만 기법과 구도를 보면 그림의 심장이 더 잘 보인다.

먼저 짙은 먹濃墨과 엷은 먹淡墨이 나무의 표정을 풍부하게 만든다. 달의 위치도 절묘하다. 나무를 보면 농묵으로 된 부분이 세 곳이어서 삼각형을 이루는데, 삼각형 안쪽에 달이 배치되어 있다. 즉 그림 중앙에 서 있는 나무를 중심으로 아래쪽과 왼쪽, 그리고 나무의 위쪽에 농묵으로 된 가지가 조밀하게 모여 있다. 이 세 곳을 서로 이으면 삼각형이 된다. 놀랍다. 이들 삼각형을 구성하는 나뭇가지는 감상자의 시선을 끌어 모아서, 달을 더욱 주목하게 만든다.

이 그림에서 가장 과감한 시도는 달의 위치다. 「월야산수도」처럼 달을 빈 하늘에 배치하지 않았다. 오른쪽 위의 빈 공간에 달을 배치할 수도 있었지만 김홍도가 주목한 곳은 중앙이었다. 일반적으로 그림을 그릴 때, 화폭 중앙에 주요 소재를 배치하는 구도는 피하는 편이다. 주변 소재들이 소외되기 때문이다.

김홍도도 이 점을 몰랐을 리 없다. 그럼에도 달을 중앙에 배치했다. 감상자의 시선이 달 부근에 집중된다. 반대로 나머지 공간이 소외된다. 이래서는 곤란하다. 김홍도는 정면승부를 건다. 달로 집중되는 시선을 분산시킨다. 어떻게 했을까? 간단하다. 달의 전면에 잡목을 배치한 것이다. 재능이 빛나는 순간이다. 달을 중심으로 모이던 시선이 잡목으로 고르게 분산된다. 오른쪽의 도랑물 소리가 비로소 눈에 잡힌다. 이때 두드러지는 것은 달도 아니고 잡목도 아니다. 달과 잡목이 어우러진 은

은한 정취다. 김홍도의 노림수도 결국 가을 달밤의 적막한 분위기에 있었다.

김홍도의 『병진년화첩丙辰年畵帖』에 실린 스무 점의 그림 중 「소림명월도」는 최고의 수작으로 꼽힌다. 쉰한 살의 무르익은 필력으로 소박한 장면을 절경으로 승화시켰다.

─────── '나무 인문학자' 강판권의 『미술관 속의 나무들』(2011)에 따르면, 「소림명월도」의 나무는 가을에 잎을 떨어뜨리고 여름에 가득 채우는 갈잎나무다.

자연에
마음을 주다

큰 바위들의
기이한 초상

강세황, 「영통동구도」

　오랜 '백수'였다. 예순을 넘기도록 변변한 벼슬 자리에 한번 오르지 못했다. 하지만 높은 식견과 뛰어난 감식안을 축적한 '슈퍼맨'이었다. 늘 그막에 볕이 들었다. 영조의 특별 배려로 예순이 넘어 종6품에 임명되었다. 그때부터 평생 연마한 내공을 마음껏 발휘했다. 이 후론 승승장구. 종2품 당상관까지 올랐다. 남들은 평생 노력해도 오르기 힘든 자리다. 6년 만의 쾌거였다.

　18세기 후반의 대표적인 문인화가이자 평론가요 김홍도의 스승으로 알려진 표암豹菴 강세황姜世晃, 1713~91의 이야기다. 시와 글씨와 그림에 두루 능했던 강세황은 특히 서양 문물과 그림에 대한 호기심이 컸다. 그래서 서양화 기법을 도입한다. 원근법과 명암법을 병용한 『송도기행첩松都紀行帖』은 물론 그곳에 실린 「영통동구도靈通洞口圖」는 동서양의 접목이라는 점에서 주목된다.

강세황, 「영통동구도」,
종이에 수묵담채, 32.8×53.4cm, 1757,
국립중앙박물관 소장

영통동구의 명물인 큰 바위의 초상

산중턱에 바위가 흩어져 있다. 서로 포개진 채, 모양도 제각각이다. 둥글거나 모나고 크거나 작다. 골짜기 사이로 난 오솔길에 나귀를 타고 가는 선비와 시동이 있다.

「영통동구도」는 구성이 단순하다. 하지만 호락호락한 그림은 아니다. 바위는 입체적인데, 산수는 평면적이다. 서로 이질적인 두 화풍을 한 화면에 결합했다. '이종교배'가 심상치 않다. 그림에 명암법과 원근법 같은 태서법(서양화법)을 도입한 탓이다. 반추상화된 바위에, 미점米點으로 처리한 후경의 산들이 강한 대비를 보인다. 동양화에 없던 입체감이 생겼다. 강세황은 새로운 미술 조류를 겁내지 않고 자기화했다.

『송도기행첩』은 강세황이 마흔네 살 되던 해(1757) 7월 송도(지금의 개성)를 여행한 뒤 보고 듣고 그린 진경산수화첩이다. 당시에 그는 평생 고생시킨 아내와 사별한 뒤였다. 슬픔을 달래고자 송도로 떠났고, 그곳에서 보고 느낀 소감을 열여섯 점의 그림으로 남겼다. 이들 그림은 진경산수화를 기반으로, 원근투시법과 서양화풍의 채색기법을 사용했다. 그래서 현대적인 감각이 물씬 풍긴다.

이 화첩에서 가장 유명한 그림이 「영통동구도」다. 송도 북쪽, 영통동 계곡의 명물인 거대한 바위에 포커스를 맞추었다. 오랫동안 소문으로만 듣다가 직접 느끼고 보고 받은 감동을 그림과 화제로 표현했다.

동양화에 가미한 서양화 기법

이 그림에서 두드러진 소재는 역시 크고 작은 바위들이다. 바위 모양이 재미있다. 시선을 압도한다. 그리는 방식은 더 흥미롭다.

먼저 윤곽선으로 바위의 형태를 잡는다. 물기가 많은 먹이나 먹이 섞인 녹청색 물감으로 칠한다. 바위 위쪽은 녹색을 베풀고, 아래쪽은 진한 수묵을 썼다. 이때 붓의 흔적이 남지 않게 해서 바위의 부피감과 무게감을 살렸다. 포개진 바위도 전통 방식으로 그리지 않았다. 뒤쪽의 바위를 진하게 칠해서 앞쪽 바위를 부각시켰다. 뿐만 아니다. 가까운 것은 크고 선명하게, 먼 것은 작고 연하게 처리했다. 원근감이 생겼다. 동양화에서 사용하지 않는 서양화 기법이다.

바위를 보자. 바위만으로는 크기를 짐작할 수가 없다. 이때 눈에 띄는 소재가 있다. 산비탈로 난 오솔길에 작게 그려진 인물들이다. 인물과 대비되면서 바위의 크기를 짐작하게 만든다. 큰 것과 작은 것의 대비 효과 덕분이다.

그림의 초점은 어디일까? 거대한 바위도 초점이다. 궁극적으로 눈길이 가는 곳은 인물들이다. 작지만 인물을 중심으로 감상이 이뤄진다. 강세황도 인물에 초점을 맞추려 했는지 표현법을 달리했다. 당나귀와 선비, 그리고 동자는 가늘고 날렵한 선을 사용했다. 게다가 먹이 진한 탓에, 크기에 비해 금방 눈에 띈다. 미묘한 선과 먹의 표정을 놓쳐서는 안 된다. 그러면 그림의 깊은 맛을 느낄 수가 없다. 묵묵히 봐야만 정교한 표현의 묘미를 음미할 수 있다.

그렇다면 당나귀를 탄 선비는 누구일까? 혹시 여행 중인 자신을 주인공으로 삼은 것이 아닐까? 그럴 만한 증거가 있다. 같은 화첩에 실린 「태종대도」(열한 번째 그림)에도 두루마리를 펼친 채 붓을 든, 강세황인 듯한 선비가 등장한다. 당나귀를 타고 하인과 함께 여행 중인 강세황의 모습이 눈에 선하게 잡힌다.

자연에
마음을 주다

업그레이드된 진경산수

강세황은 그림을 그린 뒤 왼쪽 상단에 장문의 화제를 더했다.

"영통동구에 놓여 있는 돌이 웅장하여 집채처럼 크다. 푸른 이끼가 덮여 있어서 언뜻 보면 눈을 놀라게 한다. 속설에 전하기를 못 밑에서 용이 나왔다고 하는데 꼭 믿을 만한 것을 못된다. 그러나 웅장한 구경거리는 또한 보기 드문 것이다."

그림에 기행소감이나 화제를 더하는 것은 당시로서는 획기적인 시도였다. 또한 이 그림은 조선의 진경산수가 서양화법을 만나서 어떻게 업그레이드되는가를 잘 보여 준다. 이는 강세황의 진취적인 예술관과 왕성한 실험정신의 결실이다.

기하학적 추상의
원석 같은 그림

피터르 몬드리안, 「붉은 나무」

스타일은 혼이다. 화가는 자신만의 그림 스타일畵風로 말한다. 피카소와 입체파, 쇠라와 점묘화點描畵, 뭉크와 표현주의, 박수근과 화강암 마티에르, 김창렬과 물방울 등은 스타일이 곧 화가임을 증거한다.

그렇다면 자기 스타일을 구축하기 위한 모색기의 그림은 어떤 모습일까? 다이아몬드로 가공되기 전의 원석처럼 모색기의 그림에는 원숙기의 유전자가 들어 있다. 피터르 몬드리안Pieter Mondriaan, 1872~1944의 「붉은 나무」는 그의 트레이드마크가 된 기하학적 추상의 원석 같은 그림이다. 사실적인 경향에서 완전히 벗어나는 계기가 된 이 그림 속에 미래의 몬드리안 스타일이 숨어 있다.

엄격한 질서의 신봉자

몬드리안은 선과 색채만으로 이루어진 순수한 추상적 조형 세계를

자연에
마음을 주다

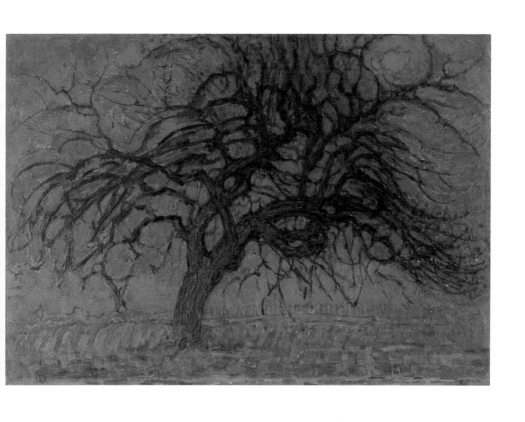

피터르 몬드리안, 「붉은 나무」,
캔버스에 유채, 70×99cm, 1908~10,
헤이그시립미술관 소장

추구한 '신조형주의néo-plasticisme'의 주창자다. 초기 작품은 교회 건물이나 나무 같은 자연주의 스타일의 풍경화였다. 하지만 파리에서 야수파와 입체파 등을 거친 다음 기하학적인 추상으로 조형적 입지를 굳힌다. 그가 추구한 것은 자연의 형태를 점차 단순화함으로써 얻어지는 수직선과 수평선, 그리고 삼원색(황, 적, 청)으로만 구성된 순수한 아름다움이었다.

이때 수직선은 생기生氣와 절대적인 존재에 향한 인간의 의지를, 수평선은 평온함과 모든 사물에 대한 포용을 의미한다. 그래서 몬드리안은 수직선과 수평선이 어우러지면 역동적인 평온과 우주적인 질서에 도달할 수 있다고 믿었다. 질서정연한 운하와 도로가 기계적으로 조성된 네덜란드 출신답게 몬드리안은 독실한 질서의 신봉자였다.

20세기 초반에 마주한 제1차 세계대전은 질서에 대한 몬드리안의 생각을 확고하게 만들었다. 파괴와 혼돈이 난무하는 전쟁에서 가장 절실한 것은 조화와 질서였다. 그래서 예술에서만큼은 질서를 잡고자 직선을 사용하기로 결심한다. 이런 생각에는 신지학神智學의 영향이 크다. 그는 물질을 정신의 최대의 적으로 간주하고 우주와 자연 현상이 수직과 십자형으로 상징된다는 신지학의 사고방식을 기하학적 추상화로 구현한다. 선과 직사각형을 기본으로 한 몬드리안의 신조형주의는 이런 배경에서 태어났다.

'신조형주의'를 향해 움직이는 나뭇가지들

'나무 연작'은 나무가 사실적인 형상에서 추상적으로 변하는 과정을 슬로모션처럼 보여 준다. 나무는 변모 과정을 통해 형태가 사라지고 수

평과 수직의 선들만 남긴다. 이 선과 선 사이는 절대적인 색채들이 메운다. 따라서 캔버스에는 선과 색으로 결합된 순수한 조형 세계뿐이다.

1909년, 두 명의 친구와 함께 가진 전시회에 출품하여 찬사를 받은 「붉은 나무」는 '나무 연작'의 초기 형태다. 야수파적인 채색으로, 나무의 형태가 비교적 자세히 그려져 있다. 거미줄처럼 얽힌 나뭇가지가 춤을 추는 듯하다. 땅의 기운이 나무 둥치를 타고 가지로 뻗어간다.

몬드리안에게 중요한 것은 나무 자체가 아니다. 나뭇가지를 통해, 자연계에 결여된 정확하고 기계적인 질서를 창조하기 위한 조형적인 탐색이다. 수직과 수평선으로 변하기 전, 나뭇가지가 연출하는 조형미가 역동적이다.

「붉은 나무」는 말하자면 기계적인 질서, 즉 기하학적인 추상으로 넘어가기 전의 형태라 하겠다. 변신하기 전, 아니 변신을 시작한 초기의 모습 말이다. 몬드리안은 말한다. "우리가 자연의 외형을 버리면 자유로워질 수 있다. 내 그림 속의 수평과 수직선들은 어느 것에도 제약받지 않는 자연 그대로의 표현이다." 이 그림은 이런 생각이 완전히 숙성되기 전의 상태를 보여 준다. 나뭇가지가 문어다리처럼 엉켜서 꿈틀거리는 듯하다. 지금 나무는 자유로워지기 위해 부단히 외형을 버리는 중이다.

눈여겨볼 것이 또 있다. 몬드리안 조형 세계의 주요 코드인 비대칭성의 균형과 조화다. 이전의 화가들이 균형이란 그림의 소재가 항상 중심축에서 대칭으로 배치될 때 이뤄진다고 생각했다. 반면 몬드리안은 이런 관계를 자유롭게 하는 비대칭의 조화에서 균형을 찾았다. 작품에 생명감을 주는 리듬을 부여하기 위해 선택한 비대칭의 구성은 천년 동안 군림해 온 대칭 개념에서 완전한 독립을 의미한다.

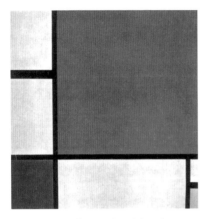

피터르 몬드리안, 「빨강, 파랑, 노랑의 구성」,
캔버스에 유채, 51×51cm, 1930

그림을 보면, 나뭇가지가 한 쪽으로 쏠린 듯 비대칭임에도 묘하게 균형을 이루고 있다. 그런가 하면 색채도 순수한 원색이 아니다. 기하학적 추상세계에서 몬드리안은 깨끗한 원색만 고집한다. 이 그림은 색채가 원색으로 정제되기 전의, 비대칭의 리듬이 살아 있던 시기의 결실이다.

평생 금욕적인 순수 추상미술을 추구한 몬드리안. 그가 일으킨 신조형주의는 이후 건축과 디자인 등에 지대한 영향을 끼쳤다. 「붉은 나무」에서는, 훗날의 기하학적인 면 분할과 비대칭적인 구성의 흔적을 뚜렷이 확인할 수 있다.

자연에
마음을 주다

소나무,
그 외롭고 높고 쓸쓸한

이인상, 「설송도」

능호관凌壺觀 이인상李麟祥, 1710~60은 태생부터 불우했다. 비까번쩍한 명문가 출신이었으나 증조할아버지 이민계李敏啓가 '서얼'이었기 때문에, 그역시 서얼이었다. 서얼은 양반의 자식이라 해도 차별을 받았다. 그럼에도 평생 사대부의 자세를 잃지 않았다. 학문은 깊었지만 '절름발이 양반'이어서 관직생활도 말단에 그쳤다. 그 신분적인 한계는 그림에도 그늘을 드리웠다.

두 그루에 교차되는 인생사

눈 오는 날인데, 날씨마저 흐리다. 화면 가득 두 그루의 소나무가 클로즈업되어 있다. 한 그루는 화면의 중심에서 곧게 뻗어 있고, 다른 한그루는 옆으로 비스듬히 구부러져 있다. 소나무의 윗부분은 잘랐다. 이때문에 긴장감과 더불어 소나무의 꿋꿋한 기상이 더 살아난다.

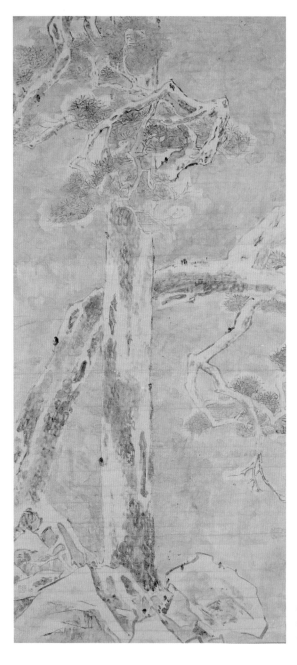

이인상, 「설송도」,
종이에 수묵, 117.0×53.0cm, 18세기 전반,
국립중앙박물관 소장

이인상 말년의 걸작인 「설송도雪松圖」의 소재는 단출하다. 보다시피 가지마다 눈을 얹은 두 그루의 소나무가 전부다. 소재는 간단하지만 내용은 청양고추처럼 맵다. 형형한 에너지가 보통이 아니다. 특히 소나무의 'X자'형 구도가 눈길을 사로잡는다.

직립한 소나무와 약간 비스듬히 기운 소나무가 교차하고 있다. 소나무의 지조와 절개를 표현하기 위해서였다면 직립한 한 그루만으로도 충분하다. 그런데 허전했기 때문일까? 뒤쪽에 소나무를 한 그루 더 그렸다. 그것도 구부러진 포즈다. 삶의 무게에 짓눌려 등이 휜 사람 같다. 슬픈 감정을 자극한다. 이인상은 왜 이 소나무를 뒤쪽에 배치했을까?

「설송도」의 소나무에는 줄기와 가지마다 눈이 쌓여 있다. 눈은 엄동설한 같은 거친 세파를 의미한다. 또 소나무는 바위틈에 뿌리를 내렸다. 바위는 토양의 척박함을 상징한다. 그럼에도 소나무는 거친 세파와 척박한 토양에서도 꿋꿋하다. 속된 일에 물들지 않겠다는 절개가 느껴진다. 전봇대처럼 직립한 굵직한 줄기는 굳은 지조와 기상을 상징하기에 충분하다. 소나무는 한곳에 뿌리를 내리면 웬만해서 다른 곳에 옮겨심기가 어렵다. 그만큼 심지가 곧고 푸르다.

등이 휜 소나무를 그린 뜻

이 그림은 이인상을 알아야만 '제대로' 감상할 수 있다. 그는 강직한 성품의 소유자였다. 효종의 뜻을 받들어 북벌론에 찬성하며, 청나라에 대한 깊은 반감과 청나라 문화의 유입을 못마땅하게 여겼다. 사대부들은 이런 이인상의 배청사상排淸思想과 지조를 높이 평가하며 존경했다. 또 부와 권세에 굽히지 않는 곧은 성격에, 자신의 신념과 어긋나는 일

에는 일절 마음을 두지 않았다. 그런 모습은 곧추선 소나무와 자연스럽게 오버랩된다.

한편 그늘도 짙었다. 가정 형편이 몹시 궁핍하고 몸이 병약했기 때문에, 평생 가난과 질병에 시달렸다. '능호관'이라는 호도, 가난한 그를 위해 친구들이 남산 기슭에 사준 집의 이름에서 따왔다. 이 집에서 내려다보는 서울의 경관이, 신선들이 산다는 '방호산'을 능가할 만큼 빼어났다고 한다. 그래서 호를 '방호산을 능가하는 아름다운 경관'이라는 뜻으로 능호관이라고 지었다. 그는 이 작은 초가집에서 가난과 질병과 벗하며 글을 읽고 그림을 그렸다. 문제의 구부러진 소나무도 결국 신분적인 굴레와 궁핍한 현실에 발목 잡힌 자신을 표현한 것일 테다. 강직한 성품과 지조, 뛰어난 학문 같은 성향은 꼿꼿하게 세워두고, 명문가 출신의 서얼이라는 갈등에 찬 삶은 굽은 소나무에 집약했다고 말이다.

자화상 같은 소나무 그림

「설송도」의 소나무 구도는 다른 그림에서도 확인된다. 「검선도劍仙圖」(1654년 이후)와 「송하관폭도松下觀瀑圖」가 대표적이다.

같은 서얼 출신인 선비화가 취설醉雪 유후柳逅, 1690~1780에게 그려준 「검선도」는 파란색 유건儒巾을 쓴 도인 같은 인물 뒤에 「설송도」와 동일한 포즈로 교차하는 소나무 두 그루가 있다. 이 그림은 서얼 출신인 유후의 좌절, 슬픔, 절망을 표현한 것으로, 서얼에 의한, 서얼을 위한, 서얼에 관한 그림으로 통한다.

반면 한 선비가 너럭바위에 앉아서 관폭(정확하게는 '관송觀松'이다. 선비는 소나무를 보고 있다) 중인 「송하관폭도」에도 이와 동일한 구도가 조성

자연에
마음을 주다

이인상, 「송하관폭도」, 종이에 수묵담채, 63.2×23.8cm,
조선시대, 국립중앙박물관 소장

되어 있다. 비록 구부러진 소나무가 한 그루만 등장하기는 하지만 자세히 보면 뒤쪽의 폭포수가 마치 직립한 소나무처럼 보인다는 점이다. 이 소나무와 폭포수의 조합이 절묘하게도 「설송도」의 소나무 두 그루를 그대로 연상케 한다. 이런 구도는 이인상 그림의 전형적인 특징이다.

「설송도」는 좌절된 현실에도 불구하고 언제나 꼿꼿하고 원칙을 중시했던 이인상의 자화상을 보는 듯하다. 만약 그림이 삶을 담고, 삶이 그림을 닮는다면, 이인상의 그림이 천생 그 꼴이다. 그에게 그림과 생활은 둘이 아니라 하나였다. 「설송도」를 한번 보고 나면 쉽게 잊히지 않는 이유다.

강변

대동강이 낳은
첫 누드화

김관호, 「해질녘」

　　누드화를 거칠게 분류하면, 누드의 아름다움에 주목한 그림과, 누드
와 배경과의 관계를 중시한 그림(누드+배경)으로 나눠볼 수 있다. 전자
가 인체의 오묘한 아름다움을 조형적으로 탐구하는 것이라면, 후자는
누드를 특정한 상황 속에 배치해서 순수한 조형미 탐구나 일정한 서사
성敍事性을 갖게 하는 것이다.

　　한국 누드화의 효시로 대접받는 김관호金觀鎬, 1890~1959의 「해질녘」이
자연을 배경으로 한 '누드+배경' 형식임은 시사하는 바가 크다. 이 그림
은 형식적인 면에서, 우리 미술의 맥락을 거슬러 올라가면 혜원 신윤복
의 풍속화 「단오풍정」과 만난다. 신윤복의 풍속화는 한결같이 '인물+배
경' 식의 구성을 띤다. 「단오풍정」도 물이 흐르는 계곡을 배경으로 반
라半裸의 여인들이 머리를 감거나 몸을 씻는다.

　　'누드+배경' 식의 그림은, 누드만 주목해서는 안 되고 반드시 배경과

자연에
마음을 주다

김관호, 「해질녘」,
캔버스에 유채, 127.5×127.5cm, 1916,
일본 도쿄미술학교 소장

의 관계 속에서 누드를 봐야 한다. 누드가 배경과 교접하면서 조형적인 맛과 서사를 풍성하게 가꿔주기 때문이다.

배경, 누드를 춤추게 하다

석양이 지는 강변. 두 명의 여인이 목욕을 끝내고 뭍에서 머리를 만지는 중이다. 붉게 물든 저쪽 하늘을 향한 포즈에, 미묘한 빛으로 채색된 'S라인'의 뒤태가 육덕지다.

김관호의 「해질녘」은 튼실한 S라인으로 우리를 유혹한다. 1916년 도쿄미술학교 졸업 작품이면서, 같은 해 10월 일본 '문전(문부성미술전람회)'에서 특선까지 거머쥔 '스타 그림'이다. 춘원 이광수는 『매일신보』에 수상 소식을 대서특필했다.

"아아! 김관호 군이여 감사하노라. 여기에 군의 작품 한 점이 없었던들 얼마나 나로 하여금 구차케 하였으리오. 나는 군이 조선인을 대표하여 조선인의 미술적 천재를 세계에 나타내었음을 다사하노라. (중략) 아! 특선, 특선, 특선이라면 미술계의 알성급제라."

기사에는 정작 중요한 그림도판이 빠졌다. 유교적 도덕관에 묶여 사는 조선인의 정서로 볼 때, 누드화는 당연히 실을 수가 없었다. 일화는 또 있다. 「해질녘」의 누드는 사실 조선의 혈통이 아니다. 서양의 그림이 모태다. 물가에서 목욕하는 여인의 모티브는 누드화에서 흔한 주제. 일제강점기에 우리에게 서양미술의 유입 통로는 일본이었다. 「해질녘」은 프랑스 상징주의 화가 피에르 퓌비 드 샤반 Pierre Puvis de Chavannes, 1824~98의 「해변의 소녀」(1879)를 연상케 하는데, 샤반을 일본에 처음 소개한 구로다 세이키黑田淸輝, 1866~1924는 당시 도쿄미술학교 교수였다. 같은 대학 유

자연에
마음을 주다

학생이었던 김관호는 구로다의 영향권 안에 있었다. 그랬던 만큼 바닷가를 배경으로 반라의 여인들을 그린 「해변의 소녀」와 「해질녘」 주인공들 간의 유사성은 당연한 결과일지 모른다. 물가의 그림이라는 점에서 서양의 물과 관련된 여인 누드화를 떠올릴 수도 있다. 하지만 그들에게 물은 탄생, 신생 등과 관련된 상징적인 소재인 데 비해, 「해질녘」은 그림 소재의 하나로 물을 선택했다.

김관호에 따르면, 이 그림은 "몇 해 전 어느 저녁때 한 냇가를 지나다가 부인이 목욕하는 것을 멀리서 보고(본 일이 있어), 거기서 착상"했다고 한다. 그런데 가만히 들여다보면 이상한 구석이 있다. 누드와 배경의 조합이 왠지 부자연스럽다. 왜 그럴까? 동방예의지국에서, 감히 벌거벗은 여인을 강가에 세워두고 그릴 수는 없었다. 가능한 방법은 누드 모델과 배경을 따로 그리는 것이었다. 그래서 김관호는 실내에서 그린 누드 모델(일본인)에다가 기억 속의 대동강 풍경을 합성한다.

누드에 대동강 풍경을 합성하다

그래도 한 가지 의문이 남는다. 왜 굳이 누드의 배경을 실내로 하지 않았을까 하는 점이다. 답은 인상파의 영향 때문이었다. 당시 일본 미술계는 인상파가 유행하던 시절이었고, 김관호는 그런 분위기에서 그림을 배웠다. 알려져 있다시피 인상파는 화실을 박차고 '야외'로 나가 매 순간 변하는 빛의 움직임을 포착한 미술사조다. 김관호가 누드의 배경으로 야외를 택한 것도 인상파에 이유가 있었다. 물론 샤반의 그림 배경이 바닷가여서 그 영향을 받았을 수도 있다. 어느 쪽이든 간에 누드를 인상파 스타일로 만들려면 배경은 야외이어야 했다. 이때 그는 몇 해

전에 본 대동강 풍경을 집어넣는다.

어떻게 보면, 「해질녘」은 '다국적 그림'이다. 서양의 누드에다가 일본인 모델, 그리고 이 땅의 풍경을 한데 편집한 잡종이다. 하지만 편집디자인이 매끄럽지 않았다. 편집기술의 부족으로 연결이 어색해졌다. 그런데 이것이 오히려 일제강점기에 이 땅에 이식된 서양 문화 간의 어색한 만남을 보여 주는 상징적인 증거가 된다. 화가는 어색함을 통해 무의식적으로 한 시대의 그늘을 증언한 셈이다.

그럼에도 우리는 이 그림에서 이 땅의 정취를 담으려 했던 화가의 마음을 놓쳐서는 안 된다. 굳이 누드화에 대동강 능라도의 하늘빛과 강물, 그리고 아름다운 석양을 넣고자 했던 그 마음을 말이다.

저물면서 빛나는 풍경은 여전히 그때 그 빛깔 그대로 수줍은 'S라인'을 자랑하고, 석양의 부드러운 빛이 깔린 해질녘의 분위기와 여인들의 넉넉한 풍만감이 더욱 정감 있는 광경을 연출한다. 누드와 배경의 효과적인 결합이 작품의 회화성을 북돋워주고 있다.

자연에
마음을 주다

심야의
분위기 메이커

김두량, 「월야산수도」

한 점의 그림은 그 자체로 완벽한 조형물이다. 그러기 위해서 균형과 조화는 필수다. 화가들은 그림을 그릴 때 무의식적으로 균형과 조화를 실천한다. 그래서 대부분의 그림이 균형 잡힌 저울처럼 안정감 있는 포즈를 취한다.

그림감상도 실은 이런 점을 눈여겨보면 된다. 화면 속에 배치된 소재들 간의 균형과 조화를 따져보면, 그림을 엮고 있는 조형미를 제대로 음미할 수 있다. 남리南里 김두량金斗樑, 1696~1763이 마흔아홉에 그린 「월야산수도月夜山水圖」는 조화로운 화면 경영이 안정감을 주는 작품이다.

밤의 적막에 깊이를 더하다

늦가을의 깊은 산속. 뼈대만 앙상한 고목이 기괴한 몰골로 직립해 있다. 안개 낀 계곡에 비스듬히 급류가 흐른다. 괴괴하리만큼 적막하다.

김두량, 「월야산수도」,
종이에 수묵담채, 81.9×49.2cm, 1744,
국립중앙박물관 소장

하늘에는 보름달이 떠 있다.

얼핏 보면 달밤의 정취를 그린 평범한 그림이다. 하지만 자세히 보면 결코 만만한 그림이 아니다. 화폭에는 작품을 만만치 않게 하는 결정적인 소재가 있다. 무엇일까? 분위기를 압도하는 괴기스러운 고목일까? 세찬 급류일까? 모두 아니다. '분위기 메이커'는 보름달이다. 만약 보름달이 없었다면, 이 그림은 대낮의 산속 풍경이라고 해도 무방하다. 보름달 때문에 달빛이 교교한 밤 풍경이 되었다. 그림의 중핵은 보름달이다.

그렇다면 일명 「월야소림도^{月夜疎林圖}」라고도 부르는 「월야산수도」를 제대로 감상하기 위해서는 어떻게 해야 할까?

화가의 다른 그림을 참조하는 것도 한 방법이다. 외래종인 검정 개 한 마리가 가려움을 참지 못해 뒷다리로 몸을 긁는 「긁는 개」를 보자. 태서법^{泰西法, 서양화법}을 바탕으로 털의 변화를 포착한 치밀한 묘사, 가려운 곳을 긁을 때 나타나는 눈동자의 미묘한 표정 등은 김두량의 뛰어난 관찰력과 묘사력을 단적으로 보여 준다. 표정과 몸짓에서 개의 심리가 전해진다. 형상으로 정신까지 그렸다^{以形寫神}.

이런 점은 김두량이 대상을 아주 밀도 있게 표현한다는 사실을 알려 준다. '긁는 개'의 심리까지 포착하는 핍진한 묘사력은, 한편으로 「월야산수도」에서 표현하고자 한 것이 무엇이었는지 궁금하게 만든다.

과연 무엇이었을까? 가슴이 먹먹해지도록 짙은 적막감이었을까? 아니면 달밤의 고고한 정취였을까?

'깊은' 산속, 그냥 나무가 아닌 고목, 늦가을, 급류, 보름달 등이 연출하는 것은 잎이 진 가을 달밤의 고적감^{孤寂感}일 것이다. 절해고도^{絶海孤島} 같은 도저한 적막감 말이다. 이를 표현하기 위해 김두량은 어떻게 했을까?

김두량, 「졸는 개」, 종이에 수묵, 23×26.3cm, 국립중앙박물관 소장

산속을 무대로, 전경과 후경에 고목들을 배치한다. 그리고 고목 발치에 급류를 놔둔다. 이 그림은 여기까지만 해도 작품이 된다. 하지만 그러면 그림이 괴기스럽고 허전해진다.

고목들 위의 빈 공간을 묵묵히 보던 김두량은 다시 붓을 옮겼다. 잠시 후, 하늘에 은화 같은 보름달이 떴다. 그 순간, 보톡스를 맞은 얼굴처럼 그림의 분위기가 팽팽해진다. 달밤의 적막한 분위기에 쓸쓸한 기운이 감돈다.

김두량의 고고한 정신세계

이 그림은 고목이 인상적이다. 독특한 기법 때문이다. 김두량은 전경의 잎이 다 떨어진 나뭇가지를 해조묘蟹爪描의 수지법樹枝法으로 거칠게 묘사했다. 해조묘는 나무의 가지를 게의 발톱처럼 날카롭게 꺾어 그리

자연에
마음을 주다

는 기법이다.

반면, 산과 바위, 나무줄기에 자란 이끼와 잡초 등은 작은 점들을 찍어서 표현했다. 계곡의 바위와 언덕을 보면, 크기와 농담이 다른 자잘한 점들이 이끼나 잡초처럼 펼쳐져 있다. 그런가 하면 급류는 빠른 붓놀림으로 속도감 있게 처리하여 고목과 일체감을 이룬다.

전형적인 북종화풍을 보여 주는 「월야산수도」는 이런 표현으로 서늘한 감동을 준다.

산수·인물·풍속·동물 등 다방면으로 뛰어난 기량을 보인 김두량은 전통적인 북종화풍을 따르면서도 남종화풍을 수용한 직업화가(화원)였다. 또 청나라에서 유입된 태서법을 수용하여 새로운 화풍을 선보였다. 그를 총애한 영조는 직접 '남리'라는 호를 하사하고, 개 그림에 손수 어제御題까지 내렸다. 이런 각별한 애정 속에 김두량은 도화서별제를 지냈고, 원종공신에 제수되었다.

「월야산수도」는 소재 간의 균형과 조화 속에 핀 김두량의 고고한 정신세계가 달맞이꽃처럼 은은하다.

병든 국화의
마음을 그리다

　바위 곁에 국화가 시들고 있다. 줄기도 구부정하고, 잎사귀도 오그라드는 중이다. 꽃송이도 기운이 빠졌는지 고개를 떨구고 있다. 다섯 송이 중 한 송이는 지고 꽃잎만 몇 개 남았다. 그 곁의 국화는 떨어지기 직전이다. "겨울 남계에서 우연히 병든 국화를 그리다. 보산인"이라는 구절이 화면 귀퉁이를 지킨다.

　조선 후기의 대표적인 문인화가 능호관 이인상의 「병든 국화病菊」다. 조선시대 그림 중에서 국화를 소재로 삼은 화가가 많지 않은데, 이인상은 발칙하게도 병든 국화를 그렸다. 메마른 붓질이 추레하다. 시들어 초췌한 꼴이 한번 보면 잊히지 않는다.

오상고절의 국화

　사군자의 하나인 국화는 오상고절傲霜孤節을 상징한다. 서릿발 같은 절

이인상, 「병든 국화」,
종이에 수묵, 28.5×14.5cm,
조선 후기, 국립중앙박물관 소장

최북, 「금국」, 검은 비단에 금니,
25.8×19.1cm, 조선시대, 간송미술관 소장

강세황, 「황국」, 비단에 수묵담채,
23.8×15.7cm, 조선시대, 간송미술관 소장

개로, 가장 늦게 피고, 가장 늦게까지 향기를 잃지 않는다. 이런 정절을
바탕으로 한 국화 그림부터 보자.

먼저 호생관毫生館 최북崔北, 1712~86?의 「금국金菊」이다. 기행奇行으로 유명한
최북은 비록 비천한 가문에서 태어나 직업화가의 길을 걸었지만 돈과
권력 앞에서 굽신거리지 않았다. 그는 자유로운 삶을 추구하며, 남종문
인화를 기반으로 문기文氣 어린 감각적인 작품을 다수 남겼다.

「금국」은 국화가 금빛이다. 검은색을 입힌 비단에 '금니金尼'로 그렸기
때문이다. 금니는 아교풀에 금가루를 갠 재료로, 워낙 고가여서 극히
일부 화가들만 특별한 경우에 사용했다. 금니로 표현한 국화지만 화려
하지 않으면서 기품이 있다. "오상고절의 국화를 통해 외유내강外柔內剛의

자연에
마음을 주다

절개는 물론 은은한 만추의 향을 맡을 수 있는 수작이다"(오세현, 미술사가). 화면 왼쪽에, '붓에 의존하며 생계를 이어간다'는 뜻의 '호생관'이라는 호가 붉은색 인장으로 찍혀 있다.

다음으로, 표암 강세황의 「황국黃菊」이다. 조선 영·정조시대에 화단을 이끈 '예원藝苑의 총수'였던 강세황은 문인화가이자 높은 식견을 지닌 비평가이기도 했다.

국화 가지에 꽃이 앉았다. 땅에서는 길고 가는 잎이 세 갈래로 벋어 있다. 그 가운데 짙은 색의 국화꽃이 노랗다. 활짝 핀 국화 세 송이와 봉오리가 맺힌 두 송이가 소슬하니 탐스럽다. 비교적 꼼꼼하게 그린 꽃송이에 비해 꽃잎은 윤곽을 그리지 않고沒骨法 표현했다. 꽃잎과 줄기의 농담 변화가 묘미를 더한다. 소박하면서도 수수하다.

병약한 국화

이인상은 국화를 키우는 데 아주 능했다는데, 왜 쇠잔한 병국을 그렸을까? 유력한 진단은 자신의 처지 비관이다. 하급관리 시절 외롭고 아픈 심정이 병국에 반영되었을 것이라는 얘기다.

이인상은 한 편지에서 이렇게 적었다. "말세에 태어나서 하급관리 노릇을 한다는 것이 수명을 단축시키는 일이 아니면 정신이상 생기기 알맞은 일일세. 정말 한탄스러운 일이야. 둑을 쌓아 국화를 심어놓고도 나다니느라 감상을 못하니 돌아가서 시들은 꽃을 꺾어본들……"(사촌동생에게 보낸 편지에서).

지조와 절개 있는 선비로 존경을 받았던 이인상은 불행히도 서출이었다. 학문이 아무리 높아도 신분적 한계 때문에 제 뜻을 펼 수가 없었

다. 미관말직의 생애로 보듬은 병국은 그래서 더 애처롭다. 쇠잔한 몰골의 국화가 마치 지팡이를 짚고 선 환자 같다. 여기서 지팡이란 국화 사이에 서 있는 대나무를 말한다. 잘 보면 두 줄기의 국화 뒤에 대나무 한 그루가 숨어 있다. 두 번째 의문은 여기서 시작된다. 왜 대나무를 병국과 함께 그렸을까?

지표면을 보자. 왼쪽 바위 뒤에 보일 듯 말 듯한 국화를 제외하면, 줄기가 세 개다. 간격이 적당하다. 공백을 메우기 위해 무심히 그린 대나무가 아니란 뜻이다. 만약 국화에 무게를 두었다면, 국화 두 줄기만 그려도 된다. 그럼에도 대나무를 국화와 나란히 배치했다.

대나무는 절개를 상징한다. 사철 푸르고 곧게 자라는 성질 때문에 군자의 덕성에 비유한다. 또 대나무는 수명이 길어서 생명력이 강한, 영생과 불변의 아이콘이기도 하다.

그림의 구조가 심상치 않다. 대나무는 밖으로 뻗어 있는 반면, 국화는 화폭 안으로 움츠러들고 있다. 대나무와 국화의 표정이 서로 반대다. 그런데 대나무 때문에 병국이 더 힘겨워 보인다. 솟구치는 대나무의 상승 이미지가 시든 국화의 하강 이미지와 공존하면서, 국화의 쇠잔함이 강조된다.

국화의 일생과 대나무 속의 푸른 의지

하지만 국화의 상심傷心이 비관적이지만은 않다. 대나무 때문이다. 대나무는 부러지거나 시들지 않았다. 당당하다. 비록 국화가 시들기는 했지만 의지마저 시든 것이 아님을 확인할 수 있다. 이인상은 서출이라는 심리적 상처를 보상받기라도 하듯 누구보다도 곧고 강직했다. 이때 대

자연에
마음을 주다

나무마저 병약한 꼴이었다면, 그림은 절망적이었을 것이다. 다행히 이인상은 대나무로 숨의 의지를 전한다. 쇠잔한 국화 옆의 대나무는 군자로서 건강하게 살겠다는 의지의 표현 같다.

국화가 싱싱할 때는 몰랐다. 사는 게 힘들고 보니 새삼 병국의 처지에 마음이 갔다. 자신을 돌아보고, 그림으로까지 그렸다. 그런데 다섯 송이는 국화의 일생을 순차적으로 보여 준다. 시계 반대방향으로 보면, 왼쪽의 풍성한 꽃송이를 중심으로, 바로 밑에 꽃잎이 조금 성근 꽃송이가 있고, 그 위에 고개를 숙인 꽃송이가 있다. 그리고 그 위쪽의 꽃송이는 꽃잎이 시들어 축 처졌다. 마지막은 꽃송이가 지고 꽃잎만 몇 개 남았다. 청춘에서 죽음까지의 과정이 국화에 집약되어 있다. 생을 관조하는 이인상의 우울한 내면이 투사된 것 같다. 그럼에도 대나무로 삶의 의지를 슬쩍 내비치면서 그림에 악센트를 주었다.

─────────── 한 연구자는 이 그림이 1723년, 이인상이 스물세 살 때 그렸을 것이라고 추정한다(박희병, 『능호관 이인상 서화평석─1. 회화』, 돌베개, 2018, 69쪽).

해방공간 속의
'희망의 증거'

이쾌대, 「군상 Ⅳ」

이쾌대李快大, 1913~65는 1988년 월북작가 해금 조치로 한국미술계에 벼락같이 등장했다. 일본 제국미술학교에 유학(1933~38)한 후 의욕적으로 작품 활동을 하다가 6·25전쟁의 화마에 휩쓸려 1953년 월북한 그는 남한에서 오랫동안 잊힌 존재였다. 기적처럼 보존된 60여 점의 유화와 300여 점의 드로잉은 우리가 잊고 지낸 해방공간의 명암을 뜨겁게 보여 준다. 1991년, 40여 년 만에 가진 첫 회고전에서 드러난 이쾌대 작품의 진면목은 사람들을 흥분시키기에 충분했다.

서양화에 접목한 정통적인 조형방식

1939년 일본 유학을 마치고 돌아온 이쾌대는 한결같이 '조선적인 서양화'를 모색한다. 그가 본격적인 활동을 시작한 것은 1941년에 창립한 조선신미술가협회(후에 '조선미술가협회'로 개칭)를 통해서였다. 군국주의

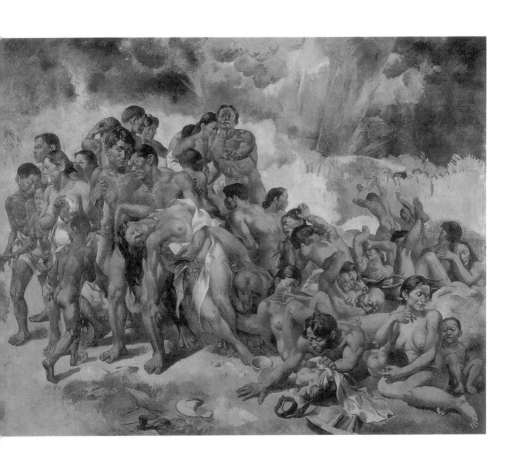

이쾌대, 「군상 Ⅳ」,
캔버스에 유채, 177×216cm, 1948

의 물결에 저항하며 그린 이때의 작품은 기법 면에서도 상당한 변화를 보인다. 초기 작품들이 서양화 기법을 소화하기 위한 아카데믹하고 정형화된 것이었다면, 조선적인 소재로 '향토적 유화'를 추구했던 조선신미술가협회 활동을 전후한 작품에서는 이제까지와 다른 회화적인 요소가 드러난다. 초기의 두터운 마티에르 대신에 동양화 같은 얇은 층의 색감과 유화에서 기피하는 선묘를 사용했다. '동양적인 것'과 '향토적인 것'을 소재로 '서양화의 조선화朝鮮化'를 시도한 것이다. 이는 시대적 고심의 적극적인 표현이었다.

또 그는 현실에 밀착해서 붓을 들었다. 바로 그 절정이 거대한 '군상' 연작이다. 「군상 I-해방고지」, 「군상 II」, 「군상 III」, 「군상 IV」가 그것인데, 이들 작품은 대담한 서사적 구성과 인물표현의 사실성 등으로 장쾌한 조형 세계를 선사한다. 해방 이후, 새로운 나라를 세우기 위한 좌우 충돌 속에서 사분오열된 현실과 달리 민족의 밝은 내일을 전망하는 이들 작품에는 이쾌대의 현실에 대한 고민과 성찰이 고스란히 담겨 있다.

박진감 있게 구현한 희망

네 점이 현존하는 '군상' 가운데 서른다섯 명의 남녀가 나체로 구성된, 150호의 대작 「군상 IV」는 해방의 기쁨과 혼란, 건국의 열기로 달아오른 격동기를 드라마틱하게 조형한 역작이다.

무엇보다도 이 작품은 해부학에 근거한 근육질의 인물이 압권이다. 서양화에서나 볼 수 있는 우락부락한 체형들이 시선을 압도한다. 그런데 이들은 현실의 인물이 아니라 비현실적인 관념 속의 인물들이다. 여러 각도에서 포착한 인물상의 다양한 포즈가 그렇고, 과거에서 미래로 이

자연에
마음을 주다

동하는 시간의 움직임 따위를 압축적으로 구성한 것이 그렇다. 현실과 동떨어진 세계 속의 인물들은 그럼에도 해방공간의 낙관적인 전망과 열정을 혼신을 다해 연기한다. 기실 우리 역사에서 해방 후 3년은 가능성의 역사였다. 더 나은 세상과 더 나은 삶을 위한 희망으로, 뜻있는 사람들은 뜨겁게 뭉쳤고 격렬하게 싸웠다.

화폭의 오른쪽에서 왼쪽으로, 비탄에 잠겼다가 일어서는 인간 군상은 마치 빛을 향해 자라는

이쾌대, 「군상 Ⅳ」(부분도)

'향일성向日性 식물' 같다. 이 식물의 무게중심인 왼쪽에 배치된 인물들은 눈동자가 유난히 빛난다. 특히 어른들 사이에 낀 여자아이는 손에 뭔가를 쥐었다. 초록잎이 달린 나뭇가지다.

여기에는 또 하나의 나뭇가지가 등장한다. 화폭 오른쪽의 아비규환의 광경 속에 있는 나뭇가지다. 그런데 가지에는 잎이 없다. 죽은 가지다. 반면 여자아이가 쥔 나뭇가지에는 초록의 잎이 달려 있다. 이 나뭇가지는 좌절과 역경을 헤쳐 나가는 결연한 의지와 희망의 상징이다. 초록잎이 유난히 싱그럽다.

이 작품은 인물의 체형이 서구적이지만 구성은 전통적이다. 스토리의 전개가 왼쪽에서 오른쪽으로, 또 위에서 아래로 이동하지 않고, 오른쪽

에서 왼쪽으로, 그리고 아래쪽에서 위쪽으로 이동한다. 이런 전개는 동양화에서 볼 수 있는 시선의 흐름이다. 이 같은 전통성을 바탕으로 '군상'은 좌절에서 희망으로, 무질서에서 질서로, 혼란에서 안정으로 가는 과정을 박진감 있게 구현한다. 이는 여러 회화 양식의 창의적인 편집의 결실이다. 이쾌대는 19세기의 낭만주의 회화와 사회주의 리얼리즘, 일본의 전쟁화 같은 양식을 한데 버무려 자신이 살았던 시대적 혼란 속에 모두가 지향해야 할 대화합과 희망찬 미래를 조형할 수 있었다.

해방공간에 핀 조형적 사상

이쾌대의 작품은 울림이 크고 진하다. 특히 「군상 IV」는 이쾌대 예술의 에스프레소 같은 작품이다. 동시대 화가들이 예술 내적인 문제에 몰두할 때, 그는 민족의 현실과 마주하며 "서구적인 지성과 동양적인 감성을 융화"(김용준, 미술평론가)시킨 역동적인 세계를 작품으로 추출했다. 그것은 해방공간에서 발견한 시대적 초상이자 민족의 희망을 응축한 '조형적 사상思想'이었다. 한데 뒤엉킨 인물들의 역동적인 포즈와 풍부한 표정은 벅찬 '볼거리'를 제공하며, 짧았지만 뜨겁게 타올랐던 격동의 해방공간으로 우리를 이끈다.

'군상' 연작은 우리 현대미술의 '오래된 미래'다. 이 리얼리즘의 계보는 역사의 지하로 흐르다가 1980년대에 민중미술로 이어진다. '군상' 연작이 지향하는 세계관은 분명 80년대의 리얼리즘과 내통한다. 우리가 「군상」의 성과를 직시하며, 이쾌대를 거듭 재독해야 하는 이유다.

자연에
마음을 주다

소나무가 있는
서늘한 풍경들

장이규, 「푸르른 날」

겸재 정선의 「박연폭포」는 시원하다. 그것은 '폭포'라는 소재가 주는 느낌이라기보다 정선이 받은 감동의 크기를 조형적으로 표현한 데서 비롯되는 시원함이다. 정선은 거침없이 쏟아지는 물줄기를 절벽의 괴량감을 통해 장쾌하게 보여 준다.

장이규1954~ 의 그림도 시원하기는 마찬가지다. 정선의 「박연폭포」처럼 개성 있는 솜씨로 서늘한 풍경을 선사한다. 그는 풍경을 사진 찍듯이 그대로 그리지 않는다. 강조할 것은 강조하고 버릴 것은 버린다. 깊이 삭혀서 조형미를 끌어낸다. 그렇게 빚어진 풍경은 실재 풍경을 보는 눈을 한 차원 업그레이드시킨다.

장승 같은 나무들의 강렬한 아름다움

장이규는 대구 지역을 중심으로 이 땅의 풍경을 그려왔다. 청록색이

장이규, 「푸르른 날」,
캔버스에 유채, 60.6×72.7cm, 2008

주조를 이루는 그의 풍경화는 대비가 선명한 구도로 강렬한 인상을 남긴다. 소재는 도시를 벗어나면 펼쳐지는 무심한 풍경들이다. 근경에 소나무가 있고 원경으로 진초록의 산이 펼쳐져 있다. 그것은 실재 풍경을 대상으로 했지만 오히려 현실에서 벗어나 절대화된 이상적인 풍경처럼 다가온다. 적요하기 그지없다.

이런 그림은 '보이는 대로' 즐기면 되지만 몇몇 특징을 알고 나면 감상의 묘미는 배가된다.

먼저, 주요 소재인 위풍당당한 소나무(와 전나무 같은 상록수)다. 근경의 짙푸른 소나무를 중심으로 다른 소재들이 조화롭게 배치되는 것 같다. 화가는 소나무가 몇 그루 있는 산자락이나 언덕을 포착하여 작업에 들어간다(흥미롭게도 소나무 곁에는 대부분 바위가 동행한다!). 소나무도 어린 나무가 아니다. 둥치가 굵은 나무들이다. 그것이 설령 조형적인 전략 차원에서 선택되었을지라도 소나무는 이 땅의 평범한 풍경에 넉넉한 악센트를 부여해 왔다. 마을 입구에 세워진 '장승'처럼 신령스럽기조차 하다. 청청한 자태로 세상을 지켜주는, 살아 있는 장승 말이다. 그렇다. 그의 소나무는 살아 있는 장승이다! 화가는 풍경을 재창조해서 새롭게 보여 주는 존재다. 그때 풍경은 당당히 인간의 안쪽에 둥지를 튼다.

그림의 구도는 단순 명쾌하다. 대부분 '중경中景'이 빠진 '근경近景'과 '원경遠景'으로 짜여 있다. 예컨대 근경에 소나무를 배치하고, 원경에는 소나무가 우거진 검푸른 빛의 산을 배치하는 식이다.

일반적으로 풍경화는 '한 지붕 세 가족'으로 조형된다. 근경, 중경, 원경이 그것. 그렇게 배치된 소재는 캔버스에서 자연스럽게 펼쳐진다. 하지만 중경이 빠진 그림은 '한 지붕 세 가족'이 연출하는 소재의 자연스

러운 전개를 맛보기란 쉽지 않다. 선명하고 디테일한 근경과 흐릿한 원경으로 구성된 '한 지붕 두 가족' 스타일은, 소나무와 바위가 어우러진 근경을 부각시키는 데 주력한다. 원경은 그림의 주연격인 근경의 보조 역할에 머문다. 장이규 그림의 선명한 이미지는 강렬한 색채 외에도 구도의 특이한 연출에 힘입고 있다.

또 다른 특징은 독특한 색감이다. 그는 초록색 계열의 물감으로 화면 가득 명징한 이미지를 구축한다. 이런 색채 구사는 의도적이다. 사실 실재 풍경이 그렇게 선명한 초록색을 띠는 경우는 드물다. 그는 초록색의 미묘한 운용으로 '조형적인 메이크업'에 공을 들인다. 그래서 원래 풍경에 깃든 아름다움을 최대치로 끌어낸다. 마치 '생얼' 상태인 배우의 이목구비를 노련한 감각으로 뚜렷하게 부각시키는 메이크업 아티스트처럼, 그는 이 땅의 풍경에 깃든 아름다움을 강렬한 색감으로 되찾아 준다.

또 있다. 그림은 감각적이되 대단히 이지적이다. 한 치의 흐트러짐도 허용치 않으려는 듯한 깔끔한 표현력을 구사한다. 그림의 토대는 안정감이다. 안정된 수평의 언덕 위에 수직의 소나무를 세우고, 건강한 초록 계열의 색채를 사용한다. 그가 구사하는 감각적인 표현력과 이지적인 화면 구성은 우리 자연의 싱싱한 미감美感을 현대적으로 표현하기에 모자람이 없다.

청정한 그림이 주는 '마음의 산림욕'

장이규는 이 땅의 미감을 색다른 조형언어로 부각시켜 왔다. 시골 풍경임에도 표현 면에서 세련미가 넘친다. 깔끔한 표현만큼 그림에서 흙내음을 맡기란 쉽지 않다. 표현방식이 도회적이기 때문이다. 여기서 도

자연에
마음을 주다

회적이라 함은 질서정연하게 조성된 도시 풍경처럼 깔끔하고 세련됐다는 뜻이다. 그는 시골 풍경을 도회적 감각으로 아주 미끈하게 뽑아낸다. 덕분에 자연이 가진 생명력이 싱그럽게 펼쳐진다.

청정한 기운에는 속된 마음을 치유하는 위안의 힘이 있다. 그래서 사람들은 숲에서 삼림욕을 하듯이 장이규의 그림에서 '마음의 삼림욕'을 즐기는지도 모른다.

개 같은
인생을 짓다

술에 미친 화가들이 있다. 김명국, 최북, 김홍도, 장승업 등은 술 힘을 빌려서 그림을 그렸다. 술은 내부에 깃든 천부적인 기질을 끌어올리는 일종의 '마중물'이었다. 펌프에서 물이 잘 나오지 않을 때 물을 끌어올리기 위해 붓는 물처럼 그들에겐 술이 그랬다.

호생관 최북은 소문난 술꾼이었다. 그는 중인이라는 신분적 한계에 갇혀 자신의 예술적 재능을 마음껏 펴지 못하자 술과 그림에 의지해서 살았다. 술값을 벌기 위해 그림을 그렸고, 그림을 그리기 위해 술을 마셨다. 「풍설야귀인도風雪夜歸人圖」는 취기가 느껴지는 그림으로, 거침없는 필치에서 최북의 기질을 확인할 수 있다.

그림 팔아 술을 마시다
그는 별칭부터가 예사롭지 않다. 자기 이름인 '북北'자를 둘로 쪼개

최북, 「풍설야귀인도」,
종이에 채색, 66.3×42.9cm,
조선시대, 개인 소장

서^뉴 스스로를 '칠칠이'라고 했다. '호생관'도 '붓으로 먹고사는 사람'이라는 뜻으로, 자신이 지었다. 또한 메추라기를 잘 그려서 '최메추라기', 산수화에 뛰어나 '최산수'로도 불렸다.

늘 대여섯 되씩 술을 마셨다. 집안의 책과 종이, 천 등 돈이 될 만한 것은 다 털어서 술과 바꾸었다. 그림 한 폭을 팔면 열흘 동안 오로지 술병을 끼고 살았다. 초정楚亭 박제가朴齊家, 1750~1805는 최북의 무모한 음주벽을 무자식에서 찾았다. 자식이 없어서 삶의 목적을 잃었기 때문에 술을 탐닉했을 것이라고 말이다.

당시 최북의 서울 생활을 묘사한 한 시에는 그림을 그려서 근근이 먹고사는 그의 초상이 선명하다. "한양에서 그림 파는 최북/오막살이 신세에 네 벽 모두 텅 비었네./유리안경과 나무필통 옆에 두고/하루 종일 문 닫고 산수화 그려/아침에 한 폭 팔아 아침끼니 때우고/저녁에 한 폭 팔아 저녁끼니 때우네"(석북石北 신광수申光洙, 1712~75).

애꾸눈에 키가 몹시 작고 몸집이 왜소했던 최북은 성격이 까칠한 편이었다. 당대의 유명한 문인들과 교유하며 살았지만 취기가 오르면 안하무인격으로 욕지기를 해대고 술주정을 부렸다. 감정이 격하고 성질이 괴팍했다. 사람들은 그를 '미치광이'라고 놀렸다. 하지만 그는 개의치 않았다. 술로 벼리어진 자존심과 넘치는 풍류의식으로, 평생 자유로운 삶을 추구했다.

왜 겨울밤에 개를 강조했을까?

세찬 바람이 몰아치는 눈 오는 밤. 흰눈에 묻힌 산야가 으스스하다. 나무들이 바람에 휘청거린다. 길에는 죽장을 든 선비가 방한구를 눌러

자연에
마음을 주다

쓴 채 시동과 함께 걸어가고 있는 중이다.

명나라 말기의 화보집 『당시화보唐詩畵譜』에 실린 그림 「봉설숙부용산주인逢雪宿芙蓉山主人」을 참고했다는 「풍설야귀인도」다. 단숨에 그린 듯한 먹선에서 광기가 느껴진다. 거친 붓질에서 칼바람 소리가 들리는 듯하다. 그런데 소리는 바람소리뿐이 아니다. 개 짖는 소리까지 섞여 있다. 집 대문 앞쪽을 보면, 검둥개 한 마리가 선비를 향해서 컹컹컹 짖고 있다. 선비와 집 주인과는 친분이 없는 사이다. 만약 서로 아는 사이라면 개가 크게 짖을 리 없다. 개 짖는 소리가 차가운 겨울밤에 한기를 더한다.

여기서 검둥개는 비중 있는 조연이다. 그림이 개가 있어서 더 흥미로워졌다. 지금은 폐지된 KBS 2의 예능 프로그램 「1박2일」이 한때 '상근이'라는 개 때문에 재미있었듯이. 만약 개가 빠진다면 이 그림은 어떤 느낌일까? 심심해진다. 바람이 세찬 겨울밤에 귀가를 서두르는 행인이 전부다. '코믹'한 맛이 없다. 개 때문에 묘한 재미가 우러난다.

그런데 개의 크기가 보통이 아니다. 덩치가 사람만하다. 디테일까지 살아 있다. 네 다리며 꼬리, 짖는 주둥이 등을 실감나게 그렸다. 사실성 면에서 개가 행인들보다 더 생생하다. 개를 그만큼 신경 써서 그렸다는 뜻이다.

애꾸눈의 개 같은 인생

혹시 개가 최북의 분신인 것은 아닐까? 차디찬 세상에서 맨몸으로 컹컹 짖고 있는 폼이 천생 그를 닮았다. 이런 혐의를 갖게 하는 부분이 유난히 큰 개의 눈이다. 그림의 전체 분위기로 봐서는 굳이 눈을 그려 넣을 필요가 없다. 그저 개라는 형상을 알아볼 수 있을 정도면 된다. 그

럼에도 눈을 그렸다. 그러다보니 대가리가 가분수가 되었다. 왜 그랬을까? 개가 자기 분신임을 은근히 강조하기 위한 행위가 아니었을까? 이미 말했듯이 최북은 애꾸눈이었다. 그리기 싫은 그림을 그려주지 않기 위해 스스로 눈을 찌른 것이다. 그래서 한쪽 눈에 안경을 낀 채 붓을 들었다. 이런 정보가 '개=최북'의 혐의를 짙게 만든다. 또 개가 서 있는 곳을 보면 집 '안'이 아니라 '밖'이다. 그 위치가, 중인의 신분으로 양반들과 시서화를 논하고 교유하면서도 자신을 아웃사이더의 자리에 두었던 최북을 연상케 한다. 「풍설야귀인도」에는 술을 사랑한 아웃사이더의 야성적인 기질이 거침없이 드러나 있다.

스스로 "천하명인 최북은 마땅히 천하명산에서 죽어야 한다"라고 했다. 하지만 그는 떠돌이 개처럼 살다가 눈 오는 날, 거리에서 동사凍死하고 말았다.

자연에
마음을 주다

자화상의
간을 맞추다

자화상은 물감으로 쓴 자서전이다. 얼굴이 중심 소재인 자화상에는 화가의 성격과 개성, 당시의 감정 상태 등이 고스란히 압축되어 있다. 우리에게 친근한 일상을 소재로 자연과 인간이 합일된 이상향을 추구했던 장욱진張旭鎭, 1917~1990. 그의 「자화상」은 일반적인 자화상 스타일이 아니다. 특이하게도 풍경 속에 자신을 그렸다.

6·25전쟁과 턱시도의 사내

시골의 누런 나락밭(보리밭이 아니다!) 사이로 턱시도 차림의 사내가 걸어오고 있다. 유머러스한 폼이 흡사 찰리 채플린 같다. 하늘에는 구름이 한가롭고, 제비 떼가 줄지어 날고 있다. 벌건 황톳길로 강아지 한 마리가 사내를 뒤따른다. 평화롭다. 이 콧수염의 사내가 장욱진이다.

그런데 「자화상」이 그려진 시기가 놀랍다. '1951년'이면, 6·25전쟁 때

장욱진, 「자화상」,
종이에 유채, 14.8×10.8cm, 1951,
양주시립장욱진미술관 소장

다. 고향으로 피난 가서 그렸다. 전쟁의 흔적이 전혀 없다. 탈속적인 삶의 태도가 뚜렷한 전원목가풍이다. "짐작건대 현실의 처절한 고통 앞에서 느끼게 되는 절대고독이 이상적인 고향에의 동경으로 발전했을 것이다"(최태만, 미술평론가).

이 그림에서 눈에 띄는 소재 중의 하나가 제비 떼다. 화면 위쪽으로 네 마리의 제비가 날고 있다. 크기도 엄청나다. 인물과 강아지와 비교해 보면 너무 크다. 마치 카메라를 장착한 드론으로 창공에서 클로즈업하여 포착한 것 같다.

문득 두 가지 의문이 생긴다. 먼저, 왜 많은 새 중에서 하필이면 제비를 출연시켰을까?

에돌아가 보면, 장욱진의 예술세계를 구성하는 주요 소재는 아이(사람)와 나무와 집, 그리고 새다. 그중에서 나무와 아이와 집은 지상의 존재다. 나무는 천상을 향해서 자라지만 뿌리박은 땅에서 벗어날 수가 없다. 하지만 새는 천상의 존재다. 힘찬 날갯짓으로 지상과 천상을 자유롭게 왕래한다. 사람들은 현실이 힘들수록 비상(탈출)을 꿈꾼다. 새는 비상의 욕구를 대신한다. 새의 크기는 인간이 가진 꿈과 열망의 크기에 비례한다. 「자화상」의 새는, 아니 제비는 '흥부의 제비'처럼 희소식을 상징한다. 희망의 박씨를 물고 오는 존재 말이다. 그렇다면 제비는 은유적으로 드러낸 화가의 꿈이 아닐까? 그래서 유독 크게 그린 것이 아닐까?

다음은 왜 제비가 네 마리일까? "그건 지극히 조형적인 이유 때문이다. 적은 숫자 중에서 가장 조형적인 변화를 기대할 수 있는 수가 넷이다. 넷은 일정 간격(●●●●)으로 나란히 놓을 수 있고, 아니면 하나

와 셋(● ●●●), 셋과 하나(●●● ●), 둘둘(●● ●●)로 배열할 수 있다"(장욱진). 이런 생각은 새가 등장하는 그림 곳곳에서 확인할 수 있다. 얼핏 보면 '붓 가는 대로' 그린 것처럼 보인다. 하지만 속사정은 그렇지 않다.

제비를 위한 구도?

장욱진 그림의 매력은 흔히 단순과 천진난만을 꼽는다. 그런데 그것은 좌우 대칭구도로 나타난다. 이성적으로 조율된 세계다. 흥미롭다. 상반된 요소가 한 화폭에 보금자리를 꾸민 것이다. 단순과 천진난만은 보통 무계획적인 마음의 상태를 일컫는다. 그의 그림은 구도가 치밀하다. 균형과 질서가 잡혀 있다. 안정감을 준다. 이런 작품들을 음미하기 위해서는 단순과 천진난만을 밑받침하는 이지적인 조형성까지 따져봐야 한다. 대칭구도는 일정 부분 민화民畵의 영향으로 보인다. 민화 사랑이 각별했던 그였다. 작품에서는 호랑이·닭·봉황·십장생 등 민화적인 소재와 민화풍의 표현법이 쉽게 발견된다. 좌우 대칭의 구도는 그러나 딱딱하지 않고, 소박한 표현에 힘입어 생동감 있다.

「자화상」에서 '균형추' 역할을 하는 것은 제비 떼다. 화면을 상하로 이등분했을 경우, 작품의 중심인 인물은 아래쪽에 배치되어 있다. 따라서 화면의 무게중심이 아래쪽으로 쏠린다. 왜 이렇게 그렸을까? 굳이 넣지 않아도 될 제비 떼를 일부러 넣기 위한 전략이 아니었을까? 그래서 화면의 아래 가장자리로 바짝 붙여서 인물을 그린 게 아닐까? 반대로 비어 있는 위쪽에 제비 떼를 배치해 보면, 순간 아래쪽으로 쏠렸던 시선이 균형을 잡는다. 제비는 가시화된 화가의 마음 같다. 그 마음을

자연에
마음을 주다

은근슬쩍 보여 주려고 인물을 아래쪽에 배치한 것 같다. 마치 음식의 간을 맞추듯이 제비로 구도의 간을 맞추었다. 불안했던 구도가 비로소 평화로워진다.

장욱진은 어른이면서도 순진한 아이의 마음으로 그림을 그렸다. 원근법을 무시하고 형태를 단순화했다. 크기도 작았다. 그림이 커지면 "싱거워지고 밀도가 떨어진다"(장욱진)는 생각 때문이었다. 작지만 매웠다. 양보다 질이었다.

네 마리의 제비는 「자화상」의 또다른 중심이다. 그림의 조형미를 탄탄하게 조율해 주고, 희망의 전령사로 호출된 아주 특별한 조연이다. 제비가 동행하는 대낮의 한가로운 외출. 역시 장욱진답다.

악역의 미친
연기력

한적한 봄날 오후, 노부부가 마루에 앉아서 틀을 놓고 돗자리를 짜는 중이다. 마당에는 암탉이 병아리와 함께 모이를 쪼고 있다. 평화롭다.

그런데 뜻밖의 소동이 벌어진다. 들고양이 한 마리가 병아리를 물고 달아나는 것이 아닌가. 화들짝 놀란 영감이 반사적으로 몸을 날린다. 손에는 담뱃대가 들려 있다. 머리에 쓴 탕건이 날아간다. 짜고 있던 틀이 마당으로 넘어진다. 마루에서 떨어지기 직전이다. 아낙도 놀라서 벌떡 일어선다.

마당에서는 겁에 질린 병아리들이 달아나기에 바쁘다. 암탉도 표독스 레 날개를 펼치며 고양이를 쫓아간다.

급박한 상황에서 꽃핀 부부애

긍재 김득신의 「파적도破寂圖」는 고양이가 병아리를 물고 가는 '결정적

김득신, 「파적도」,
종이에 담채, 22.4×27.0cm, 18세기,
간송미술관 소장

순간'을 포착한 그림이다. 별다른 설명이 필요 없을 정도로 내용이 투명하다.

김득신에게 그림은 삶 그 자체였다. 그림을 그리는 집안에서 태어나 그림을 그리다가 생을 마쳤다. 아버지도, 아들도, 심지어 사위까지도 도화서 화원이었다.

그는 신선이나 부처, 고승 등을 그린 도석인물화를 비롯하여 새와 동물을 그린 영모화, 산수화 등도 잘했다. 하지만 '주특기'는 역시 풍속화였다. 생활에서 찾아낸 소재에 지기와 해학을 가미하여, 스승인 단원 김홍도 못지않은 기량을 과시했다.

「파적도」는 극적인 상황을 실감나게 묘사한 대표작이다. 생활 속에서 이런 광경을 접하고, 그것을 토대로 그린 것 같다. 일상에서 포착해 낸 급박한 상황이 유머러스하게 펼쳐진다.

기겁한 아낙의 표정이 재미있다. 지금 그녀의 관심사는 고양이에게 잡힌 병아리가 아니다. 오로지 마당으로 떨어지는 남편 걱정뿐이다.

따라서 이 그림에서 한 집안의 가장과 내조자의 역할을 확인할 수도 있다. 영감은 재산인 병아리를 지키고자 몸을 날리는 위험을 감수한다. 반면 내조자인 아낙은 마당에 떨어지는 남편이 다칠까 봐 놀란 표정이다. 위험한 순간에 드러난 부부의 정이 아름답다.

고양이가 만든 최고의 순간

「파적도」의 매력은 갑작스러운 소동이 주는 해학성과 부부간의 각별한 애정에만 있는 것은 아니다. 조형적인 구성에도 있다.

그림의 초점은 고양이에 모아진다. 마루 위에서 고양이를 향해 몸을

자연에
마음을 주다

날린 영감과 그런 영감을 붙잡으려는 아낙, 그리고 마당에서 달려드는 암탉의 방향이 달아나는 고양이를 향하고 있다. 이 절묘한 구도와 동세 속에 급박한 상황은 고조된다.

이때 주목할 것은 고양이 대가리의 방향이다. 병아리를 입에 문 고양이의 몸은 왼쪽으로 달아나고 있지만 대가리는 오른쪽을 향하고 있다. 달려드는 영감과 닭 쪽으로 시선을 두고 있는 것이다. 달아나는 방향과 시선의 방향이 서로 어긋난다. 여기서 그림의 재미는 배가된다.

만약 고양이가 고개를 돌리지 않고 달아난다면 어떠했을까? 내용의 긴장감이 뚝 떨어졌을 것이다. 고양이는 마치 약을 올리려는 듯이 달려드는 사람과 닭 쪽을 보고 있다. 즉 고양이는 자신에게 집중되던 관람자의 시선을 오른쪽의 인물과 닭 쪽으로 돌려놓는다. 이처럼 고개만 살짝 틀었을 뿐인데, 내용이 아주 드라마틱해진다.

그러면서도 김득신은 여유를 잃지 않는다. 마당의 호들갑스러운 상황과 달리 집 뒤편에 슬쩍 살구나무를 배치한다. 마치 무슨 일인지 궁금해서 고개를 내민 듯한 나뭇가지의 표정이 여유롭기 그지없다.

작은 차이가 빚은 명품

이 그림에서 고양이는 악역을 담당한다. 잔잔한 호수에 파문을 일으키듯 고양이 한 마리가 고요한 분위기를 해친다. 문제의 고양이만 아니었다면, 이 그림은 농가의 정겨운 모습을 그린 평범한 그림에 머물렀을지 모른다. 그런데 고양이가 투입되어 분위기를 바꾼다. 그것도 얄미운 포즈로 그림의 격을 드높인다. 디테일의 차이다. 뒤로 돌린 대가리가 걸작의 씨앗이 되었다.

「파적도」는 봄날의 한적함을 깨버린 작은 소동을 해학 넘치게 그린 득의의 작품이다. 마치 스냅사진을 찍듯이 표현한 동적인 상황이 절묘하다. 사진이라면 '대상' 감이다. 이 그림에서 우리는 풍속화가로서 김득신의 진면모를 확인할 수 있다.

자연에
마음을 주다

황소로 변신한
사내

이중섭, 「흰 소」

 화가마다 유난히 애착을 갖는 소재가 있다. 도상봉의 백자 달항아리, 박수근의 나목과 여인, 김창렬의 물방울, 이우환의 선과 점 등이 대표적이다. 이 특별한 소재는 화가를 대표하는 '브랜드'가 되기도 한다. 불행한 시대에 '기러기 아빠'로 생을 마감한 이중섭李仲燮, 1916~56에게도 아주 특별한 소재가 있다.

 먼저 사랑하는 가족이다. 6·25전쟁으로 고생하던 일본인 부인과 두 아들을 일본 처갓집으로 보낸 뒤, 그는 애틋한 그리움을 물감 삼아 가족을 마르고 닳도록 그렸다. 엽서화, 은지화, 유화 등 가족이 등장하지 않은 그림이 없을 정도다.

 또 소가 있다. 해방 전부터 이중섭은 '소를 잘 그리는 화가'로 통했다. 추사체 같은 힘찬 붓질로 조형된 소들은 금방이라도 화면 밖으로 뛰쳐나갈 듯 강렬하다. 미술계에서 그의 소는 개인적 차원을 넘어서 민족의

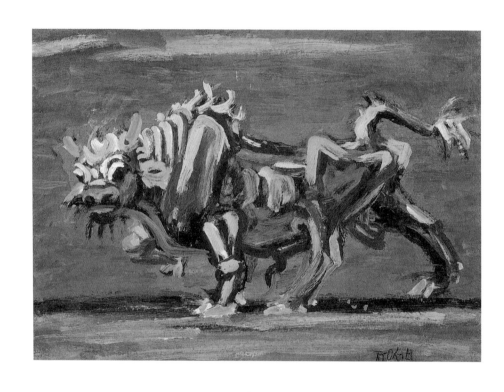

이중섭, 「흰 소」,
나무판에 유채, 30×41.7cm,
1954년 무렵, 홍익대학교박물관 소장

암울한 현실을 표현한 것으로 본다. 그 소들은 절규하거나 기진맥진하거나 저돌적인 체형을 하고 있다.

가랑이 사이의 뜨거운 비밀

그런데 소 그림에서 유난히 눈에 띄는 부위가 있다. 바로 수컷의 상징인 '고환'이다. 소의 역동성은 고환의 각도로 인해 더욱 격렬해진다. 고환이 거세된 이중섭의 소는 상상할 수조차 없다. 그렇다면 혹시 이중섭의 무의식이 고환에 반영되어 있는 것은 아닐까? 또 고환의 미묘한 각도와 이중섭의 심리 상태에 어떤 연관이 있는 것은 아닐까?

만약 고환이 없거나 감춰져 있다고 가정해 보자. 뭔가 중요한 것이 빠진 것처럼 그림에 힘이 없다. 생동감이 떨어진다. 아무래도 일부러 고환을 강조한 것 같다. 결정적인 증거가 있다. 강건한 뒷다리의 포즈다.

패션모델은 상품을 홍보하기 위해 미끈한 각선미로 최상의 포즈를 취한다. 이중섭의 소도 마찬가지다. 뒷다리의 포즈가 예사롭지 않다. 뭔가를 보여 주기 위해 의도적으로 연출한 자세 같다. 소들은 한결같이 뒷다리를 한글 자음인 '시옷ㅅ'처럼 하고 서 있다. 즉 뒤로 뻗은 오른쪽 다리와 앞으로 굽힌 왼쪽 다리가 서로 어긋난다. 벌어진 다리와 다리 사이를 최대한 비워두었다. 왜 그랬을까? 물론 동작의 역동성을 살리기 위한 조형적인 구성으로 볼 수도 있다. 하지만 내 생각은 다르다.

그것은 무엇보다도 고환을 효과적으로 보여 줄 수 있는 가장 이상적인 자세라 하겠다. 황소만 그리고자 했다면, 굳이 고환을 노출하지 않고도 얼마든지 표현이 가능하다. 게다가 고환을 잘 보여 주려는 듯이 꼬리까지 치켜들었다.

고환의 표정도 심상치 않다. 힘이 느껴진다. 밀가루 반죽처럼 축 처진 모양이 아니다. 비스듬한 각도로 단단하게 매달려 있다.

정욕으로 그린 쓸쓸한 에로티시즘

그렇다면 이중섭은 왜 고환을 '표나게' 드러낸 것일까? 여기서 동료 화가 정점식의 견해는 주목할 만하다. 그의 회고에 따르면, 이중섭의 소는 해방 후 '미노타우로스'로 변해 간다. 미노타우로스는 인간의 몸에 소의 머리를 한 그리스 신화 속의 괴물로, 정욕을 상징한다.

이중섭은 가족과 헤어지면서 자신의 정욕을 불태울 대상이 없어졌다. 그것이 소 그림과 미노타우로스 그림으로 표출되었을 것이라는 견해다. 더욱이 이중섭은 조용하고 수줍음이 많았다. 끓어오르는 정욕을 아무 데나 배출할 수 있는 성격이 아니었다. 그림만이 유일한 출구였다.

에로티시즘과 관련된 이런 견해는 가랑이 사이에서 유난히 돋보이는 고환을 예사로 봐넘길 수 없게 한다. 현재 제작연도가 확인되는 소 그림은, 대부분 1952년 부인과 두 아들이 일본으로 가고 난 이후에 그린 것들이다.

또 다른 출구인 은지화는, 거의 부인과 아이들이 알몸으로 어우러진 음화淫畵들이다. 이런 사실도 동료 화가의 견해를 뒷받침해 준다.

황소에 이중섭을 오버랩시켜 보면, 섬뜩한 장면이 연출된다. 그것은 수컷으로서 외로움에 사무친 한 사내의 처절한 몸짓이다. 마치 인간에서 벌레로 변한 그레고르 잠자(카프카 『변신』의 주인공)처럼 그는 황소가 되어 독한 그리움과 외로움에 몸부림치고 있다. 가랑이 사이에서 고환이 뜨겁게 빛난다.

자연에
마음을 주다

대합실에 꽃핀
'그때 그 시절'

이양원, 「대합실」

대합실의 의자를 중심으로 사람들이 모여 있다. 노부부와 젊은 아낙네, 잘 차려입은 처녀, 아이 등이 의자에 눕거나 앉아서 지루한 시간을 보내는 중이다. 5일장에 갔다가 귀가하기 위해 버스를 기다리는 걸까? 아니면 명절을 앞두고 장에 다녀오거나 귀향하는 중일까?

한국화가 경암景岩 이양원李良元, 1944~ 의 「대합실」(1963)은 '그때 그 시절'의 아름다운 단면도다. 시골 사람들의 소박한 차림새며, 표정이 정겹기만 하다. 요즘 시골에서도 볼 수 없는 광경이다. 빛바랜 흑백사진을 통해 지난 시절을 보는 듯하다.

S자형 구도가 빚은 풍요로움

이양원은 인물과 동물을 잘 그리는 화가로 알려져 있다. 「노변」(1963), 「오광대」(1965), 「투우」(1965), 「풍광」(1968), 「봉산탈춤」(1974) 등이 대표

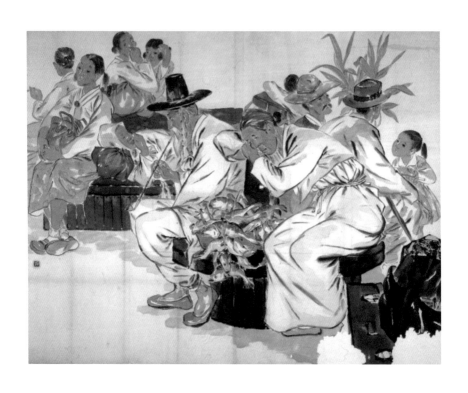

이양원, 「대합실」,
종이에 수묵담채, 170×180cm, 1963

적인 인물화. 국전에서 따낸 특선 5회가 모두 인물화였음도 이채를 띤다. 그의 인물들은 "일상적인 의미의 인물이 아니라, 넓은 의미의 민속적인"(박용숙, 미술평론가) 인물이라는 특징이 있다. 탈춤을 추는 사람들, 승무, 농악놀이, 해녀 등의 인물은 복장이나 물건에서 한결같이 민속적인 측면이 강조된다. 이양원은 탄탄한 묘사력과 짜임새 있는 구도로 개성적인 인물화를 선보였다.

일반적으로 화가는 인물을 연출할 때 화면에 허투루 배치하지 않는다. 각 인물의 역할에 맞게 위치며 포즈를 치밀하게 계산한 뒤 본격적인 작업에 들어간다. 그렇게 하지 않으면 화면이 단조롭고 밀도가 떨어질 수 있다. 그런데 이 그림에는 화가의 조형 의지가 은밀하게 드러나 있다.

그림을 보면, 대합실의 사람들이 리드미컬하게 배치되어 있다. 'S자형 구도'다. 대각선으로 비스듬히 눕혀 둔 것 같은 S자형 구도에는 마치 새끼줄에 엮인 굴비처럼 인물들이 '보기 좋게' 자리 잡고 있다. 왼쪽 상단에서 마주보는 두 여인에서부터 뒷모습으로 담배를 쥔 아낙네, 가방을 안고 있는 아가씨, 그 옆에 가로로 누워 있는 할머니, 그리고 담뱃대를 문 할아버지와 의자에 비스듬히 몸을 기대고 앉은 할머니로 이어지는 시선의 흐름이 영락없는 S자형이다. 이 S자형 구도가 그림의 조형미를 풍요롭게 한다.

그림에 변화를 주면서 활력을 더하는 요소는 또 있다. 노부부 뒤쪽에 앉아 있는 모자를 쓴 남자들과 아이, 그리고 왼쪽 하단의 빈 여백이다. 뒤쪽의 사람들은 S자형 구도에 변화를 주면서 그림을 한층 짜임새 있게 만들고, 여백은 감상자의 시선을 인물에 집중하게 한다. 만약 여백

이 없었다면 그림은 갑갑했을 것이다. 이 여백은 그림의 숨통이자 보호해야 할 '조형의 그린벨트'다.

그림을 풍요롭게 만드는 요소는 구도만이 아니다. 인물의 표정도 있다. 사실 버스를 기다리기란 지루하다. 대합실 광경에서 사람들의 지루한 표정을 포착하지 못한다면 그것은 마네킹을 그린 것과 다를 바 없다. 이양원에게 중요한 것은 인물을 잘 그리기보다 기다리는 사람들의 마음을 제대로 그리는 것이었다. 한번쯤 기다리는 사람의 심정으로 그림을 보면, 등장인물의 핍진한 표정 연기가 실감날 것이다. 게다가 그림의 힘찬 선묘는 인물의 심리까지 드라마틱하게 표현한다.

그림으로 승화된 정겨운 기다림

화면 중심에는 지루한 시간을 견디는 노부부가 있다. 기다림은 할아버지의 담뱃대만큼이나 길고 힘겹다. 그들 사이에 이질적인 소재가 눈에 띈다. 노부부의 물건인 듯한 굴비묶음이 그것이다. 옛날에 굴비는 귀한 생선이었다. 제삿날이나 명절 같은 특별한 날에만 먹을 수 있는 별식이었다. 그렇다면 대합실의 광경은 명절과 관련이 있지 않을까? 그도 그럴 것이 왼쪽에 모델처럼 앉아 있는, 가방을 든 아가씨의 모습이 예사롭지 않다. 단아한 신발에 성장盛裝을 했다. 게다가 한복 차림과 어울리지 않게 가방까지 안고 있다. 고향을 떠나 공장에 다니다가 명절을 맞이하여 귀향하는 모습 같다. 그렇다면 대합실에 모인 사람들은 명절을 앞두고 장에 갔다 오거나 고향에 가려고 버스를 기다리는 것일까? 확신할 수는 없지만 뭔가 특별한 날과 관련이 있는 것만은 분명하다.

이양원은 말한다. "장미 한 송이를 꺾어서 수반에 놓고 그리기보다

는 한 그루의 장미를 심고 가꾸며 그것을 관찰하면서 그린다면 외형만이 아닌 꽃의 향기까지도 그릴 수 있을 것입니다." 이런 생각은 그의 조형 세계의 기반을 단적으로 드러낸다. 이양원은 소재의 겉모습 너머 내면의 향기까지 표현하고자 한다. 「대합실」에서 인물의 미묘한 감정까지 포착한 데는 다 위와 같은 세계관이 밑받침되어 있었다. 이양원의 그림에는 기다림마저 정겹다.

얼음의
아르카디아

　싱싱한 망개나무가 동결된 채 도자기에 담겨 있다. 망개나무는 '청미래덩굴'의 경상도 사투리다. 초록색 줄기와 잎사귀 사이로 빨갛게 익은 세 송이의 열매가 강한 임팩트를 부여한다. 도자기에는 용무늬가 그려져 있다. 철화백자용무늬자기가 되겠다. 열매와 입을 벌린 용의 얼굴 위치가 묘하다. 용이 열매를 노리고 접근하는 것 같다. 열매가 여의주처럼 보인다.

　얼핏 사진 같지만 자세히 보면 손으로 묘사한 그림이다. 눈을 의심케 할 만큼 묘사가 치밀하다. 박성민1968~ 의 「아이스캡슐Ice Capsule」은 맛있고, 멋있다. 보는 것만으로도 즐겁지만 빼어난 묘사력에만 현혹되어서는 곤란하다. 이 그림은 물질적인 재료에 비물질적인 정신이 더해진 작품인 까닭이다. 그림에 가까이 접근하기 위해서는 의식·무의식적인 의미를 곱씹어 봐야 한다.

박성민, 「아이스캡슐」,
캔버스에 유채, 50호, 2008

시간의 덧없음에 저항하기

세상에 영원한 것은, '영원한 것이 하나도 없다'라는 사실뿐이라고 한다. 그만큼 세상 만물은 무지막지한 시간의 파괴력을 피해갈 수가 없다. 태어난 것은 반드시 성장하고 늙고 죽음에 이른다. 진시황의 불로초나 무릉도원, 서구의 아르카디아Arcadia도 결국 유한한 생명을 가진 인간이 영생을 누리고자 하는 욕망의 판타지에 다름 아니다.

그렇다면 그림도 시간의 흐름에 저항하는, 인간이 개발한 삶의 한 형식일 것이다. 변화무쌍한 세상에서, 물감이라는 재료에 비가시적인 정신세계를 녹여서 영원히 '냉동'시킨, 조형적인 사유물이 그림이다.

얼음을 모티프로 한 박성민의 그림은 이런 맥락에서 풍성한 상상력을 제공한다. 그의 「아이스캡슐」 시리즈는 얼음만으로 조형되지 않았다. 청미래줄기, 박꽃, 꽃잎, 과일 등과 함께한다. 그것들은 싱싱한 생명력의 절정에서 영원히 멈춰진 모습이다.

일반적으로 채소를 보존할 때는 열매만 냉동시킨다. 박성민의 채소는 다르다. 열매와 잎과 줄기가 어우러진 모습이다. 식용으로 불필요한 잎과 줄기는 열매의 싱싱함을 강조한다. 더불어 얼음의 냉동효과를 높여주는 기능을 한다. 채소와 얼음이 동행하는 이유는 이뿐일까?

얼음은 물이다. 액체인 물의 고체화가 얼음이다. 채소는 시간이 흐르면 썩는다. 동결은 그 부패 과정을 일시적으로 정지시킨다. 채소는 싱싱한 상태로 영생하게 된다.

박성민이 관심 갖는 것이 단순히 얼음과 채소일까? 아닐 것이다. 넓은 의미에서 보면, 아이스캡슐은 덧없는 시간의 흐름에 저항하는 일종의 상징물이다. 유한한 생명체인 인간이, 역시 유한한 존재인 채소를 얼

자연에
마음을 주다

음으로 동결시켜 시간의 흐름에 제동을 건 것이다. "얼음 속에 갇힌 생명은 언제든 되살아날 수 있는 생명이지요." 그의 말이다.

얼음은, 혹시 박성민이 생각하는 '아르카디아'가 아닐까? 지루한 일상 너머 풍요와 쾌락이 넘치는 '아르카디아.' 고대 그리스와 로마의 시인들

박성민, 「아이스캡슐」, 캔버스에 유채, 100×100cm, 2015

이 노래했던 지상낙원, 유토피아를 일컫는 아르카디아의 동양적인 의미는 무릉도원이다. 그곳에는 생사고락이 없고 행복한 시간만 있다. 아르카디아라는 개념이 무수한 낙원의 이미지를 서양미술에 남겼지만, 박성민은 아르카디아를 얼음에서 찾은 것 같다. 부패를 모르고 젊음만 넘치는 얼음 속의 천국. 이 매혹적인 얼음의 아르카디아는 21세기의 낙원이다.

차가운 얼음 속의 온기

화가의 말에 따르면, 아이스캡슐은 인간이 잃어버렸거나 사라져가는 자연의 '생명성'을 보존하고 기억하자는 의미를 담고 있다. 얼음은 '생명보호'라는 관점에서는 따뜻하지만 시각적으로는 차갑다. 그래서 찾아낸 것이 불과 흙의 연금술이 빚은 도자기라고 한다. 덩치가 큰 전통 도자기는 얼음의 차가움을 따스하게 품어주는 보완 매체인 셈이다.

얼음은 차가운 성질로 생명의 온기를 보존한다. 박성민의 아이스캡슐

이 차갑지만 않은 것은, 생명의 보호나 도자기 같은 직접적인 원인 외에 무의식적인 꿈이 담긴 이상향(아르카디아)이기 때문일 것이다. 그 이상향 속에서 사람들은 생의 허무를 잊고 생기를 충전한다.

박성민의 아이스캡슐이 돋보이는 까닭은 또 있다. 아르카디아가 밝은 기운이 충만한 낙원이지만 죽음과 허무가 공존하는 곳이듯, 아이스캡슐도 양면성을 지니고 있다. 얼음은 시간의 흐름에 저항하기도 하지만 언제든지 녹을 수도 있다. 따라서 동결된 상태는 곧 동결되지 않은 상태까지 포함한다. 그러기에 사람들은 동결의 싱싱함에 매혹되는 것이다. 생사가 생명체의 양면이듯 동결과 해동도 얼음의 양면이다. 아이스캡슐은 '사유의 캡슐'이다.

자연에
마음을 주다

물오리 커플의
'1급수 러브스토리'

홍세섭, 「유압도」

　　공기에 따스한 기운이 감돌고, 물빛에도 생기가 돈다. 같은 그림이건
만 봄에 만나는 그림에서는 활기가 느껴진다. 물오리 커플이 열연 중인
물놀이 그림이 유난히 돋보이는 이유도 계절 탓이 크다. 수량이 풍부한
러브스토리에 마음을 대본다.

　　헤엄을 치고 있는 물오리 한 쌍. 한 마리가 물살을 가르며 나아가자
한 마리가 뒤를 따른다. 눈빛을 서로 주고받으며 앞서거니 뒤서거니 한
다. 물에 파문이 진다. 물결이 리드미컬하게 퍼진다.

　　선비화가 석창石窓 홍세섭洪世燮, 1832~84의 「유압도游鴨圖」다. 제목은 '놀고
있는 오리 그림'이란 뜻. 이 그림은 원래 8폭 병풍 그림 중의 하나였다.
「유압도」 외에 나머지 그림은 「야압도野鴨圖」, 「비안도飛雁圖」, 「백로도白鷺圖」,
「매작도梅雀圖」, 「숙조도宿鳥圖」, 「노안도蘆雁圖」, 「주로도朱鷺圖」다. 이들 그림은
각 폭에 모두 한 쌍의 새가 등장하는데, 대나무·매화·수초 등을 곁들

197

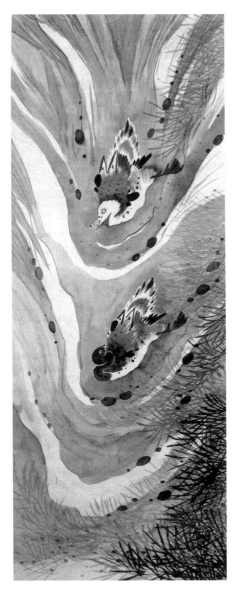

홍세섭, 「유압도」,
비단에 먹, 119.7×47.9cm, 19세기,
국립중앙박물관 소장

여 사계절을 보여 준다. 홍세섭은 산수화도 잘 그렸다고 하나 현재 전해진 것은 없다. 유작은 영모화翎毛畵, 새와 짐승을 그린 그림들인데, 그 평가가 후하다. "오늘날의 시각에서 살펴볼 때 홍세섭의 영모는 개성과 독자성이 돋보이는 일급 수작들로 조선 말기 화단에서 드물게 보이는 걸작들이다"(이원복, 미술사가).

'나, 잡아봐라' 포즈 속의 스토리텔링

물오리가 한쌍인 것으로 봐서 연인 사이인 듯하다. 앞쪽의 물오리는 목이 검고, 뒤쪽 물오리는 목이 희다. 물오리는 모두 몰골법沒骨法으로 처리했고, 연한 먹과 진한 먹을 적절히 섞어서 그렸다. 형태의 윤곽을 선으로 그리고 그 안에 색을 칠하는 구륵법鉤勒法과 달리 몰골법은 소재의 윤곽선을 그리지 않고 먹이나 채색으로 직접 그리는 기법을 말한다.

앞쪽의 물오리는 달아나면서 고개를 돌려 뒤쪽의 물오리를 본다. 연인끼리 하는 '나 잡아봐라' 포즈다. 뒤쪽의 물오리는 소리를 지르는 듯 부리가 벌어져 있다. 부드럽게 굴절된 물결이 운치를 더한다. 한창 깨가 쏟아지는 중이다. 만약 두 마리 모두 앞을 보고 헤엄치는 포즈였다면 어떠했을까? 그림의 재미는 반감되었을 것이다. 앞서가는 물오리가 고개를 돌림으로써, 둘 사이에 은근한 러브스토리가 조성된다. 절묘하다.

물과 일체가 된 물오리의 모습이 자연스럽다. 먹물이 번지는 듯한 물결과 화면의 오른쪽 가장자리에서 그림에 악센트를 주는 수초는 표현이 대담하면서도 참신하다.

물오리들이 헤엄을 치면서 물살이 갈라진다. 물결의 흐름을 밝고 어두운 먹의 색 대비로 표현했다. 먹을 연하게 칠한 밝은 곳과 약간 진하

게 칠한 어두운 곳의 물결이 한데 어우러져 생동감이 살아 있다. 물결의 폭이 비교적 넓어서 느리게 움직이는 듯하지만, 지금 물오리는 속도감 있게 헤엄치고 있다. 앞쪽의 물오리가 조금 천천히 움직인다면, 뒤쪽의 물오리는 앞쪽의 물오리를 따라잡기 위해 속도를 내는 형국이다. 어떻게 알 수 있는가 하면, 그림 맨 위쪽의 빗금처럼 처진 물살이 증거다. 또 수초가 물살에 의해 앞쪽으로 쏠려 있는 것도 마찬가지. 무심한 듯 세심하게 처리한 화가의 표현력이 발군이다.

하늘에서 훔쳐본 싱그러운 러브스토리

이 그림의 가장 놀라운 점은 시점에서 비롯된다. 하늘을 나는 새가 아래를 내려다보는 듯한 시점으로 암수 서로 정다운 물오리를 포착했다. '부감법俯瞰法'이다. 옛 그림에 부감법을 사용한 경우가 더러 있지만 이렇게 90도 위에서 수직으로 잡은 그림은 홍세섭 외에는 없다. '드론 숏'이다. 카메라가 장착된 무인비행기 드론으로 촬영한 것만 같다. 참신하고 독창적이다. 파격적인 시점과 구도 때문에 마치 현대 회화를 보는 것 같다.

물오리는 암컷과 수컷의 사이가 좋다. 그래서 부부간의 금실을 기원하는 그림에 자주 등장한다. 또 한 번에 십여 개의 알을 낳아서, 풍요와 다산을 상징한다. 물오리는 물을 부르는 신성한 동물이다. 솟대 끝에 모셔진 것도 물오리의 상징성 때문이다. 물오리는 여러모로 복을 부르는 길조吉鳥다.

물오리가 노니는 곳은 수량이 풍부해 보인다. 물결이 넓게 퍼지는 꼴이 그렇다. 성성한 수초와 물오리의 명랑한 포즈는 물의 건강성을 증명

자연에
마음을 주다

한다. 버들치의 존재가 수질 상태를 증명하듯이, 물오리의 행복한 모습이 물을 '1급수'로 만든다. 물오리 한 쌍의 러브스토리가 싱그럽다.

셔츠

옷고름

색동고무신

술병

3

파이프

신발

괭이

다리

기와집

화병

백자항아리

패러글라이더

치마

一 3장 / 옷과
생활도구를
음미하다

사과처럼 그린
초상

폴 세잔, 「볼라르의 초상」

앙브루아즈 볼라르^{Ambroise Vollard, 1866~1939}는 세상에서 가장 많은 초상화를 가진 화상畵商일 게다. 피에르 보나르, 라울 뒤피, 장 루이 포랭, 파블로 피카소, 피에르 오귀스트 르누아르, 폴 세잔^{Paul Cézanne, 1839~1906} 등 쟁쟁한 화가들이 볼라르의 초상을 남겼다.

이들 초상화에는 화가의 특징이 고스란히 살아 있다. 르누아르는 따스한 필치로, 피카소는 입체파 기법으로, 세잔은 특유의 딱딱한 스타일로 볼라르를 그렸다. 그런데 흰색 셔츠가 유난히 돋보이는 세잔의 「볼라르의 초상」만 미완성이다. 사연이 기구하다.

화가들이 사랑한 화가

'현대미술의 아버지'로 통하는 세잔은 화가들에게 존경받는 화가였다. 피카소·마티스·고갱 등이 그의 작품에서 예술적 영감을 수혈받았다.

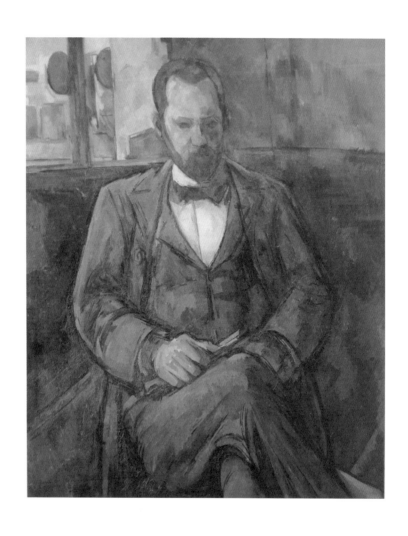

폴 세잔, 「볼라르의 초상」,
캔버스에 유채, 100×82cm, 1899

인상주의는 시시각각 변하는 인상을 화폭에 담으려는 시도 때문에 정작 대상은 사라지고 이미지만 남는 기현상을 낳았다. 세잔도 인상파의 영향을 많이 받았다. 하지만 그는 인상주의 화풍에 불만을 가졌다. 인상주의가 잃어버린 대상의 견고성과 명료성, 질서 등을 포기하고 싶지 않았다. 17세기 고전주의 풍경화가 니콜라 푸생Nicolas Poussin, 1594~1665의 균형 잡힌 구도를 탐구한 것도 그 때문이다. 그 결과, 세잔은 단순히 대상을 모사하지 않았다. 아는 사물과 보이는 사물을 섞어서 대상의 물질감이 살아 있는 견고한 구조를 만들었다.

그런 만큼 세잔의 그림은 딱딱하다. 그의 시그니처인 생트 빅투아르 산 연작도 생명이 없는 물건처럼 건조하다. 정물화의 사과도 마찬가지다. 사과가 경상도 사내처럼 무뚝뚝하다. '맛대가리' 없어 보인다. 세잔에게 사과의 탐스러운 자태는 중요하지 않았다. 중요한 것은 소재로 자기 의도를 제대로 구현하는 것이었다. 그는 초상화도 사과처럼 그렸다.

115회나 그린 미완성의 초상화

세잔이 그린 볼라르의 초상은 말라빠진 바게트빵 같다. 체형과 표정이 다른 초상화에 비해 유난히 굳어 있다. 왜 그럴까?

세잔의 고약한 성격 때문이다. 그는 고집불통에다가 괴팍하기까지 했다. 성질이 나면 마치 '자해'하듯이 그림에 화풀이를 했다. 작업 중이던 캔버스를 붓 대신 쓰는 작업용 나이프로 찢거나 창밖에 던지곤 했다. 그렇게 분노를 삭이고는 아무 일 없었다는 듯이 태연히 다시 그림을 그렸다.

당시 세잔은 남프랑스의 엑상프로방스에 칩거하다시피 했다. 가끔씩

찾아오는 화상과 몇몇 화가를 제외하면 인적 교류가 거의 없었다. 마을 사람들은 그를 완고하고 기분 나쁜 노인으로 여겼다.

그런 세잔을 위해 일부러 모델을 서 줄 괴짜는 없었다. 일찍이 세잔의 진가를 발견하고 세상에 알린 볼라르는 달랐다. 용기를 내어 모델을 자청했다. 흰 셔츠가 돋보이는 정장 차림이었다. 그림은 쉽게 끝나지 않았다. 그러다가 중단하기를 반복했다. 살얼음판을 걷듯이 조심했다. 자칫 성질을 돋우기라도 하면 초상화는 '칼질'의 수모를 피할 수 없었다.

한번은 모델을 서던 볼라르가 쏟아지는 졸음을 참지 못했다. 몸의 균형이 무너지며 의자와 함께 바닥에 넘어졌다. 그림에 몰두하던 세잔이 버럭 화를 내며 말했다.

"이 사람아! 포즈를 망쳐버렸군. 모델을 설 때는 사과처럼 가만히 앉아 있어야 한다는 얘기를 몇 번이나 되풀이해야 하나?"

볼라르는 그 후 졸음을 방지하기 위해, 모델을 서기 전에는 반드시 진한 블랙커피를 마시곤 했다.

"초상화를 그리기 위해 포즈를 취하는 동안 내가 가장 무서워했던 것은 그 끔찍한 작업용 나이프였다. 내가 할 수 있는 일은 말을 삼가는 것밖에 없었다!"

모델을 서면서 볼라르는 세잔에게 말을 걸 수도 없었다. 잘못하다가는 초상화가 난도질당할 수도 있었기 때문이었다. 그는 최대한 침묵을 지켰다. 이런 자세로 무려 100번 하고도 15번이나 더 포즈를 취했다. 매번 "사과처럼 가만히 앉아" 있었다. 하지만 초상화는 끝끝내 완성되지 못했다. 세잔이 딱 한마디했다.

"셔츠 앞쪽이 그런대로 마음에 들어."

옷과 생활도구를
음미하다

셔츠가 유난히 빛나는 까닭

이 초상화를 보면, 당시 볼라르가 얼마나 조심했는지를 알 수 있다. 마치 호러영화의 '처키 인형'처럼 나이프를 쥔 세잔에게 잔뜩 주눅이 든 표정이다. 볼라르는 그런 부동자세로 묵묵히 자신의 초상화를 지켜 냈다. 비록 미완성으로 끝났지만 이 초상화는 거장의 명성과 더불어 그를 불멸의 존재로 만들었다. 셔츠가 밝게 빛나는 까닭은 그것이 흰색이기 때문만은 아니다. 화가와 모델 사이에 빚어진 긴장감 넘치는 사연 탓이 크다.

그녀의
옷고름

신윤복, 「미인도」

단정하게 빗은 가체머리에 둥근 얼굴, 가느다란 실눈썹과 쌍꺼풀 없는 초승달 같은 눈, 다소곳한 콧날과 앵두 같은 입술.

어린 태가 물씬 풍기는 청초한 모습이다. 게다가 수줍은 듯 매만지는 삼작노리개와 옷고름, 짧은 저고리에 펑퍼짐한 치마가 상체를 더욱 작아 보이게 한다.

혜원 신윤복의 「미인도美人圖」는 당시 '섹시 스타'이자 '패션 리더'였던 기생의 고혹적인 자태를 그린 걸작이다. 조선시대 후기 미인의 전형으로 거론될 만큼 아름답다. 게다가 단아한 모습과 달리 에로틱하기까지 하다. 여기서 에로티시즘을 강조하는 요소는 무엇일까?

기생을 사랑한 에로티스트 화가
"가슴속 깊은 곳에 감추어진 춘정春情을/어찌 붓끝으로 능히 전신傳神

옷과 생활도구를
음미하다

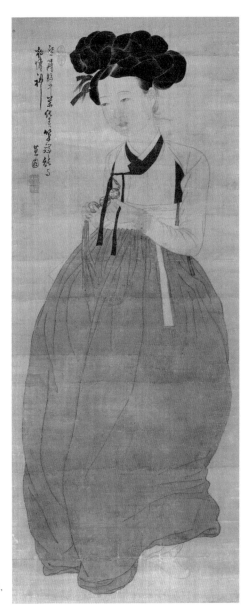

신윤복, 「미인도」,
비단에 채색, 114.2×45.7cm,
조선시대, 간송미술관 소장

할 수 있으리오."

그림 왼쪽에 적힌 '제시題詩'다. 눈에 띄는 단어가 있다. '전신'이다. 초상화를 그릴 때 쓰는 용어, '전신사조傳神寫照'의 준말이다. 초상화 작업에서 인물의 외형 너머 보이지 않는 정신까지 담아 그린다는 뜻이다.

그렇다면 「미인도」가 기생의 정신을 그린 그림이란 말인가? 아니다. 신윤복이 전신하고자 한 것은 따로 있다. "여인의 가슴속에 감추어진 춘정"이다.

조선시대 풍속화는 서민의 다양한 삶을 기록하여 그렸다. 일상사에서부터 신분의 갈등과 남녀의 애정 문제까지 담았다. 그런 가운데 에로틱한 그림이 등장한다. 이 분야의 선구자로는 단원 김홍도를 꼽을 수 있다. 하지만 소재의 선택과 구성방법, 인물 표현 등에서 신윤복이 한 수 위였다. 그의 '에로틱 아트'는 선묘나 색채가 감각적이면서도 도회적인 세련미까지 있었다.

조선 후기의 섹시 스타일

『혜원풍속도첩』에 들어 있는 30여 폭의 풍속화는 등장인물의 크기가 작다. 주인공의 덩치가 큰 「미인도」는 예외적인 그림이다. 따라서 기생의 풍모도 비교적 자세하다.

이 그림에는 조선 후기의 패션 스타일이 고스란히 반영되어 있다. 짧은 저고리의 가냘픈 상체와 항아리처럼 부푼 치마가 그것이다. 이른바 '하후상박下厚上薄' 형이 당시 패션의 유행 코드였다. 신윤복은 여기서 한 발 더 나아간다. 기생이 풍기는 '춘정'의 시각화에 도전한다. 어떻게 했을까? 간접적이다. 치마 밑으로 속옷을 조금 노출한다. 그리고 저고리

의 고름을 슬쩍 푼다. 절묘하다. 청초한 이미지에 에로티시즘이 움트는 순간이다.

현대의 여성들은 '상후하박' 스타일이 대세다. 'S라인'이 살아나게, 가슴은 크게 하고 각선미를 드러내어 육감적인 아름다움을 과시한다. 하지만 조선시대에는 속옷 노출과 고름을 푼 것만으로도 뭇 사내의 애간장을 녹였다.

하후상박과 더불어 조선 후기 복식의 대표적인 섹시 스타일은 '은폐'와 '노출'이었다. 신체의 은폐를 통해 아름다움을 극대화하고, 신체의 노출로 내적인 욕구를 표현했다. 「미인도」는 과하지 않은 은폐와 노출로 박꽃처럼 은은한 에로티시즘을 발산한다.

저고리 고름을 푼 에로티시즘

치마 쪽을 보자. 속이 꽉 찬 배추처럼 풍성한 치마 사이로 살짝 드러난 것이 있다. 외씨버선과 속바지다. 이런 노출은 풍성함을 강조하기 위해 속옷을 겹겹이 껴입은 치마의 은폐의 기능과 반대된다. 치마 속에 감추었어야 할 속옷을 오히려 드러낸 것이다. 왜 그랬을까? 흔히 옷은 또 하나의 피부라고 한다. 그렇다면 속옷은 속살이 된다. 따라서 속옷을 노출한다는 것은 속살을 드러내는 것과 다를 바 없다. 경천동지驚天動地할 일이다.

반면 적극적인 부위는 저고리 쪽에 있다. 여며 있어야 할 고름의 나비매듭이 풀려 있다. 또 손의 위치가 고름 주변에 있다. 오른손으로 노리개의 구슬을 만지작거리고, 왼손은 고름을 쥐었다. 이런 손은 감상자의 시선을 고름으로 집중시킨다. 신윤복이 강조하고자 한 것은 무엇일까?

만지작거리는 노리개일까? 아니면 예쁜 손일까? 물론 둘 다 아니다. 잠금장치가 해제된 문처럼 풀린 고름이다. 은근한 도발에 가슴이 뛴다. 이 고름은 「미인도」에 저장된 에로티시즘의 심장이다.

「미인도」의 뛰어난 점은 여기에 있다. 은폐와 노출의 미학을 적절히 구사하며 무형의 춘정을 효과적으로 드러낸다. 그러니까 신윤복은 "능숙한 붓끝"으로 "여인의 가슴속에 감추어진 춘정"을 "전신"하는 데 성공한 셈이다. 이 그림은 조선시대 섹시 스타의 대형 브로마이드다.

옷과 생활도구를
음미하다

그는 왜 고무신을
그렸을까?

이인성, 「여름 실내에서」

부오나로티 미켈란젤로Buonarroti Michelangelo, 1475~1564의 「최후의 심판」과 자크 루이 다비드Jacques Louis David, 1748~1825의 대작 「나폴레옹 대관식」. 이들 그림은 서로 다른 세계이지만 한 가지 공통점이 있다. 공적인 그림임에도 화가가 사적인 마음을 화폭에 남겼다는 사실이다. 미켈란젤로는 지옥의 사신에 자신을 괴롭히던 추기경의 얼굴을 그려넣었고, 다비드는 나폴레옹 딸의 치마에 짝사랑하는 마음을 담았다. 치마의 붉은색을 더 진하게 칠하는 식으로 애정 표시를 한 것이다. 이런 표현이 서양미술에만 있는 것은 아니다. 우리 그림에서도 확인할 수 있다. 6·25전쟁 때 요절한 이인성李仁星, 1912~50의 그림에도 마음의 흔적이 이모티콘처럼 빛난다.

'천재 화가'와 실내 풍경화
이인성은 한국 근현대미술사에서 '천재 화가'라는 소리를 듣는 유일

215

이인성, 「여름 실내에서」,
종이에 수채, 71.0×89.5cm, 1934,
삼성미술관 리움 소장

한 인물이다. 그는 한 장르만 고집하지 않았다. 성물화·인물화·풍경화 등에 두루 능했다. 재료 면에서도 수채화·유화·판화·수묵화까지 빼어난 솜씨를 보였다. 그것도 독학으로 그림에 입문하여, 이른 나이에 각종 공모전에서 상을 휩쓸다시피 했다. 스물여덟에는 조선미술전람회에서 '대상'에 해당하는 '창덕궁상'을 수상하기도 했다. 그는 '공모전 키드'였다. 세상으로부터 인정받기 위해 부단히 공모전을 공략했다.

「여름 실내에서」는 1934년 제국미술전람회에 입선한 그림으로, 당시 일본에 머물며 그림을 배우던 이인성이 방학 때 귀국하여 고향에서 그린 것이다. 소재는 이국적인 화초가 있는 서구적 실내와 창밖의 야외 정원이다. 레이스로 만든 테이블보와 의자 위의 쿠션 등을 섬세하게 묘사했다. 화면은 창을 경계로 안과 밖이 나누어진다. 분할주의적인 붓터치와 혼합된 넓게 칠한 색면이 아기자기한 맛을 더한다. 그런데 두어 가지 의문이 생긴다.

하나는 야외의 정원을 주로 그리던 이인성이 갑자기 실내를 그린 까닭이다. 「여름 어느 날」, 「온일」, 「정원」 등 그의 그림에는 녹음 짙은 정원이나 날씨와 계절을 반영한 야외 풍경이 많다. 하지만 이 그림은 정원이 보이는 실내 풍경이다. 왜 그랬을까? 비밀은 당시 이인성이 일본 화가들에게 영향을 받았다는 점에 있다.

1930년대 초반, 제국미술전람회 입상작에는 서구적인 실내나 정원을 갖추고 사는 중산층의 일상을 다룬 그림이 많았다. 줄기차게 내리는 비 때문에 야외에서 작업을 할 수가 없었기 때문이다. 1932년 여름에도 일본에는 연일 비가 내렸다. 이때 야외 풍경의 일부가 보이는 실내를 그린 풍경화가 태어났다. 이런 스타일은 한동안 일본 화단에서 유행을 했다.

색동고무신에 담은 자존심

또 다른 의문은 부유한 티가 역력한 실내와 정원이다. 즉 1930년대 조선에도 이토록 화려하게 치장된 '그림 같은 집'이 있었을까? 이는 앞의 의문에 대한 설명으로 자연스럽게 해결된다. 이 풍경은 조선에서 보기 힘든, 부유한 중산층의 안락함이 깃든 일본의 실내와 정원 풍경이다.

그렇다고 그림이 이국적이기만 한 것은 아니다. 이인성의 개성적인 표현을 놓쳐서는 안 된다. 색채와 필치만큼은 이인성 특유의 스타일이다. 분할하듯이 칠한, 작고 짧은 붓 터치가 그림을 더 화사하고 충만하게 만든다. 또 '구아슈'라는 불투명 수채물감을 사용한 탓에 색감이 강렬하다.

특히 눈여겨볼 것은 그림에 배치된 이질적인 소재다. 왼쪽 아래에 놓여 있는 색동고무신 한 켤레가 그것. 다른 소재는 모두 이국적인데, 고무신만 국산이다.

이인성은 왜 고무신을 그렸을까? 고무신이 의미하는 바는 무엇일까? 혹시 자신의 국적을 드러내기 위한 표시가 아니었을까? 이 그림이 입상한 공모전은 일본의 제국미술전람회. 그림만 보면 일본인이 그렸는지 조선인이 그렸는지 알 수가 없다. 그래서 자기 지문을 남기듯이 고무신을 슬쩍 배치한 것일까? 아니면 그림을 탄탄하게 구성하기 위해 적당한 위치에 고무신을 배치한 것일까? (위와 관련된 내용은 신수경, 『한국 근대 미술의 천재 화가 이인성』 참조.)

신발은 우리 삶과 불가분의 관계에 있다. 그만큼 상징성도 적지 않다. 여자의 변심을 고무신 거꾸로 신기에 비유한다거나 꿈에 신발을 잃어버리면 직장이나 재물을 잃는다고 하는 것이 대표적이다. 그리고 신발

옷과 생활도구를
음미하다

에는 민족의 정서가 반영되어 있다. 중국의 전족용 신발인 '궁혜', 일본의 '게타'처럼 색동고무신은 한민족을 상징한다.

　이인성은 이런 신발을 소품으로 그림에 배치한 것이다. 이 색동고무신 한 켤레는 어쩌면 이인성의 자존심이었을지도 모른다. 조선의 화가로서 타국에서 자신의 정체성을 잊지 않고 있음을 알리는. 그래서일까? 외따로 떨어진 고무신이 낙관처럼 의연하다.

탁족에 약주를
더하다

　시대가 변함에 따라 원래의 의미는 사라지고 껍질만 남은 말들이 있다. 여름철이면 자주 언급되는 '탁족濯足'도 그중의 하나다. 유홍준의 『나의 문화유산답사기』를 통해 일반인에게 파고든 말이기도 하다. 탁족이란 흐르는 물에 발을 씻는 행위를 일컫는다. 건강에 좋다는 정보 때문에 여름철이면 시원한 계곡에서 탁족을 하는 이들이 많다. 탁족은 의학적으로도 근거 있는 건강상식이다. 발은 온도에 민감해서 찬물에 담그기만 해도 시원해진다. 또 흐르는 물이 발의 경혈을 자극해서 몸에 활력을 불어넣기도 한다.

　현대인에게 탁족은 이처럼 신체 건강과 직결된다. 하지만 선조들에게 탁족은 정신 건강과 관련된 행동이었다. 낙파 이경윤, 관아재 조영석, 남리 김두량, 호생관 최북 등 문인화가와 직업화가 구분 없이 탁족을 주제로 다수의 그림을 남긴 것도 그 때문이다. 그중에서도 낙파駱坡

옷과 생활도구를
음미하다

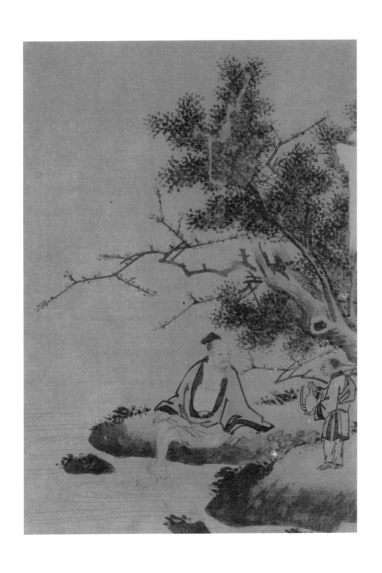

이경윤, 「고사탁족도」,
비단에 수묵, 27.8×19.1cm,
16세기 말, 국립중앙박물관 소장

이경윤李慶胤, 1545~1611의 '탁족도' 한 점은 파격적인 소재로 눈길을 끈다.

너희가 '탁족'을 아느냐

한여름, 나무 그늘 아래서 선비가 흐르는 물에 발을 담그고 있다. 무릎까지 바지를 걷어 올린 채 다리를 꼬고 앉았다. 풀어헤친 도포자락 사이로 가슴과 배가 드러나 있다. 격식 없는 모습이다. 옆에서는 동자가 시중을 들고 있다.

탁족도의 정형화된 형식은 선비가 한 명 등장하는 '일인극'이다. 그런데 이 탁족도는 등장인물이 두 명이다. 이경윤에겐 선비가 한 명만 나오는 「고사탁족도高士濯足圖」가 따로 있다. 뜻이 높은 선비('고사')만으로도 탁족의 의미는 충분한데, 왜 이경윤은 동자까지 출연시켰을까? 아끼는 동자여서 그런 것일까?

일단 탁족의 유래부터 살펴보자. 탁족은 중국의 고전인 『초사楚辭』와 관련된다. 『초사』의 '어부' 편을 보면, 늙은 어부가 부르는 노래에 이런 구절이 있다. "창랑의 물이 맑으면 갓끈을 씻고, 창랑의 물이 흐리면 발을 씻을 것이다(滄浪之水清兮 可以濯吾纓 滄浪之水濁兮 可以濯吾足)." 흔히 이를 줄여서 '탁영탁족濯纓濯足'이라고 한다. 여기서 창랑의 물이 맑다는 것은 정의가 지배하는 세상이란 뜻이고, 맑은 물에 갓끈을 씻는다는 것은 세상에 나아가 벼슬을 한다는 뜻이다. 또 창랑의 물이 흐리다는 것은 정의가 무너진 난세를 비유하고, 발을 씻는다는 것은 부패와 비리로 찌든 속세를 멀리하고 은둔하며 살겠다는 비유다.

이 노래는 도가 행해지는 좋은 세상일 때는 조정에 나아가 뜻을 펼치고, 도가 행해지지 않는 난세일 때는 숨어 산다는 내용이다.

옷과 생활도구를
음미하다

따라서 탁족은 단순히 발을 씻는 행위가 아니다. 마음의 이상세계에 깃드는 행위라고 할 수 있다.

술병 하나에 이렇게 깊은 뜻이

다시 문제의 인물인 동자를 보면, 손에 뭔가 들고 있다. 우아하게 생긴 술병이다. 그렇다면 동자는 술병 때문에 출연한 것이 된다. 만약 술병이 없었다면 동자가 등장할 이유가 없다. 왜 하필이면 술병일까?

선비들에게 자연과 시와 술, 거문고 등은 인격을 수양하는 중요한 방편이었다. 특히 그중에서 술은 내면 상태를 상승된 경지로 이끄는 매개체였다. 동양에서는 자

이경윤, 「고사탁족도」(부분도)

연을 하나의 대상물로 보는 차원을 넘어 도를 구현하는 이상세계로 보았다. 그러므로 자연을 감상하는 것 자체가 내면을 충실하게 가꾸는 수양의 길이었다.

이때 술은 그곳으로 이끄는 동력이라 하겠다. 선비들은 술의 도움을 받으면 자연과 하나되는 경지에 다다를 수 있다고 믿었다. 술은 부정적인 매체가 아니라 긍정적인 매체였다. 백운거사 이규보, 사천 이병연, 연암 박지원, 초정 박제가 같은 문인들과 단원 김홍도, 호생관 최북, 탄은 이정 같은 화가들이 술의 힘을 빌려 예술혼을 불태우고 자연에 마음을 주었다.

이경윤의 술병도 이런 맥락에서 볼 필요가 있다. 탁족도 좋은데, 거기

에 술까지 곁들이니 금상첨화가 따로 없다. 술을 통해 이상세계에 들어가고자 하는 마음이 술병으로 표현되어 있다. 게다가 선비가 머무는 곳도 맑은 물이 흐르는 자연이다. 지금 선비의 탁족 행위는 '술'과 '자연'이 함께하는, 최적의 여건 속에서 진행되고 있다.

선비들에게 피서는 더위를 식히되, 수신修身도 겸한 것이었다. '탁족도'를 그리거나 감상하는 과정은 곧 세속의 번잡함에서 벗어나 자연과 동화되고자 하는 인격 수양의 과정이었다. 「고사탁족도」에서 술은 독이 아니라 탈속적인 이상세계로 이끄는 묘약이다. 어쩌면 이 그림의 화룡점정도 은은하게 빛나는 술병일지 모른다.

옷과 생활도구를
음미하다

흰 파이프의
비밀

<div align="right">구본웅, 「친구의 초상」</div>

1935년 3월 3일, 서산西山 구본웅具本雄, 1906~53이 작업실로 시인 이상李箱, 1910~37을 부른다. 구본웅이 일본 유학에서 돌아온 다음 해이자 이상이 단편소설 「날개」를 발표하기 한 해 전이다. 비록 이상이 네 살 아래였지만 그들은 신명초등학교 동창이었다. 대부분의 학생이 구본웅을 따돌렸음에도 이상은 그를 따랐다. 왜 불렀을까? 이상의 초상을 그리기 위해서였다. 이례적인 일이었다. 오래전부터 초상을 그려 달라고 이상이 졸랐지만 씨알도 먹히지 않았다. 그런데 이번에는 스스로 초상화를 제작하겠다는 것이다. 그는 왜 이상의 초상을 그리려 했을까?

야수파와 '서울의 로트레크'

구본웅은 한국 근대미술사에서 야수주의 계열의 화풍을 구사한 대표적인 화가다. 야수주의는 대담한 색채와 격정적인 필치로 감성의 해

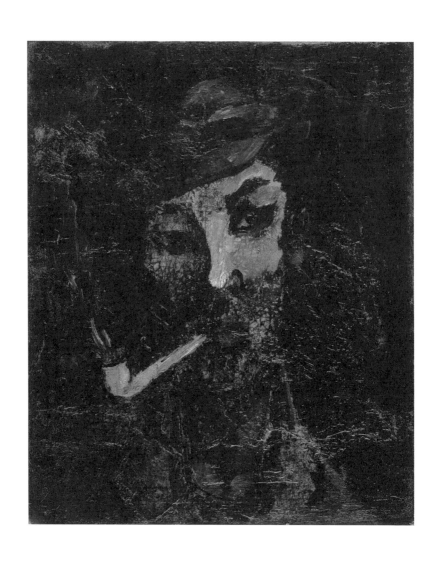

구본웅, 「친구의 초상」,
캔버스에 유채, 62×50cm,
1935, 국립현대미술관 소장

방을 추구한 미술사조. 강렬한 색채 구사나 난폭한 붓질이 특징인 구본웅의 '야수적인 그림'은 어두운 시대상과 맞물려 묘한 감동을 준다. 그가 활동한 시기는 일제강점기와 혼란스러운 해방공간이다. 일본 유학까지 다녀온 지성인으로서 시대의 어둠을 직시하는 일은 힘겨울 수밖에 없었을 것이다.

구본웅은 일명 '서울의 로트레크'로 불렸다. 19세기 파리의 난쟁이 화가 툴루즈 로트레크Toulouse Lautrec, 1864~1901처럼 그 역시 불구였다. 구본웅의 불행은 태어나면서부터 시작된다. 두 살 때 생모를 여의고, 엎친 데 덮친 격으로 척추마저 다친다. 가정부의 부주의로 마루에서 떨어졌다. 그 바람에 평생 곱사등이로 살았다. 야수주의 화풍에 끌린 것도 불편한 신체 조건과 무관치 않을 것이다.

구본웅의 존재감은 미미하다. 마흔일곱에 급성폐렴으로 죽는 바람에, 작품 수가 적은 이유도 있다. 그럼에도 그가 보여 준 야수주의 화풍은 독보적이어서, "우리나라 최초의 야수파 화가"(김기림, 시인)라는 명예를 선사받는다.

꼽추 화가가 그린 시인의 초상

구본웅은 이상의 초상을 그리되, 우선 시인의 우울한 표정을 강조하기 위해 캔버스 바탕에 흑녹색을 어둡게 칠했다. 이어서 얼굴을 창백하게 그리고, 눈매를 날카롭게 세웠다. 녹색 계열의 옷과 비딱한 모자, 까칠한 수염에 격렬한 터치와 어두운 색감을 더했다. 결과는 초상이 괴기스럽고 섬뜩하기까지 하다.

더욱이 흰색 파이프까지 물었다. 애당초 이상은 구본웅이 건네준 파

이프를 받아들고 잠시 망설였다. 파이프 담배를 즐기지 않았기 때문이다. 정작 파이프를 물고 다닌 쪽은 구본웅이었다. 그가 보기에 지성인의 내면세계를 표출하는 데는 파이프가 안성맞춤이었다. 비스듬히 늘어져 담뱃불이 타고 있는 파이프. 구본웅은 흡족한 미소를 지었다.

「친구의 초상」은 프랑스의 야수파 화가 모리스 드 블라맹크^{Maurice de}
^{Vlaminck, 1876~1958}의 「파이프를 문 남자」(1900)와 「자화상」(1911)에서 붉은색 입술, 파이프, 담배연기, 귀 배경을 차용해서 그린 것이기는 했다. 그럼에도 초상에는 가학적이고 자조적인 이상의 고뇌와 군국주의적인 성향이 드러나는 식민지 시기의 불안감이 짙게 드리워져 있다. 구본웅은 이상의 외모를 통해 자학과 조소에 찬 예술가의 내면 풍경을 극명하게 표출한다. 1930년대 인물의 전형으로 손색이 없다. 그런데 말이다, 혹시 이 그림이 구본웅의 자화상이기도 한 것은 아닐까? 마치 복화술을 하듯이 이상의 초상에 자신을 겹쳐놓았다고 말이다.

친구에게 물린 자기 애용품

구본웅이 사용한 기법은 이런 추측을 가능하게 만든다. 어두운 색감, 과장된 표정, 소품(파이프)의 활용 등이 그렇다. 이는 곧 구본웅의 내면이 고스란히 초상에 반영되어 있음을 알려 준다. 결정적인 증거물은 파이프다. 파이프는 구본웅의 애용품이다. 냉소적인 분위기를 강조하기 위해 파이프를 물렸을 수도 있지만 그것이 전부는 아닐 것이다. 파이프는 구본웅이다.

이와 관련해서 떠오르는 초상화가 폴 고갱의 「해바라기를 그리는 화가」다. 이 작품은 1888년 가을 아를에서 고갱이 빈센트 반 고흐와 함

께 지낼 때, 친구 빈센트를 그
린 것이다. 이 작품에 나타난
빈센트는 그의 자화상 이미지
와는 차이가 있다. 얼굴의 모양
과 코의 각도 등에서 오히려 고
갱의 얼굴과 더 닮았다. 고갱은
자신의 회고록에서 이렇게 말
한 적이 있다. "그림과 글은 그

폴 고갱, 「해바라기를 그리는 화가」, 황마에 유채,
73×92cm, 1888

예술가의 초상화이다." 이 말에 따르면, 이 초상화는 그것을 묘사한 화
가 자신의 자화상이란 뜻이 된다.

따라서 「친구의 초상」에서 구본웅의 체취를 발견하는 것은 지나친
상상은 아니겠다. 비록 자신의 자화상은 없지만, 이 자화상 같은 초상
화만으로도 구본웅의 위상은 묵직하다.

이상은 구본웅의 초상화 제의에 응하는 대신 조건을 붙였다. 초상화
가 완성되면 달라는 것이다. 초상화를 건네받은 이상은 자신이 개업한
'제비다방'에 이 그림을 자랑하듯이 걸어두었다. 얼마 후 제비다방은 경
영난으로 문을 닫았다.

산수화로 포장한
춘화

전傳 신윤복, 「사시장춘」

동양화에서는 달을 직접 그리지 않는다. 대신 달에 해당하는 공간만 남겨둔 채, 나머지 부분에 구름을 그려서 달을 드러낸다. 간접적이다. 바로 '홍운탁월법烘雲托月法'이다.

「사시장춘四時長春」은 에로틱한 춘정을 홍운탁월법으로 구현한 빼어난 춘화도다. 그림에는 남녀의 모습이 일절 등장하지 않는다. '달' 대신 '구름'만 치밀하게 그렸다. 노골적인 표현 하나 없는데, 에로티시즘의 진수가 펼쳐진다.

절묘한 포즈로 말하는 신발

멀리 계곡과 폭포가 있는 어느 산기슭. 언뜻 보면 '이상향'을 그린 산수화 같다. 경치 좋은 집에 술 쟁반을 받쳐 든 계집종이 엉거주춤 서 있다. 쪽마루에는 두 켤레의 신발이 놓였고, 기둥 뒤에는 봄날을 암시

전 신윤복, 「사시장춘」,
지본담채, 27.2×15.0cm,
조선시대, 국립중앙박물관 소장

하듯 꽃이 활짝 피었다.

이것이 내용의 전부일까? 아니다. 그림의 속내는 '숨은그림'처럼 감추어져 있다. 단순히 이상향이나 봄의 정취를 그린 산수화가 아니다. 봄을 빙자한 노골적인 춘화다.

오른쪽 상단의 계곡은 좁고 깊다. 그 위쪽이 약간 검은색을 띤다. 숲 같다. 계곡과 숲, 무슨 의미일까? 계곡은 여자의 생식기이고, 숲은 거웃이다. 그러고 보면 왼쪽에 방문을 살짝 가린 나뭇가지의 폼이 수상하다. 잎이 장비의 수염처럼 빽빽하고 거칠다. 바로 남자의 음모다. 절묘하게도 계곡을 향해 뻗어 있다.

비교적 겉으로 드러난 에로틱한 장치들이다. 이런 장치는 신발의 배역을 아주 뜨겁게 만든다.

그림의 중심은 장지문 너머 방 안에 있다. 시선의 흐름도 그렇다. 계집종의 시선은 신발을 향하고, 신발은 장지문을 향한다. 하지만 이 좋은 봄날, 방문이 굳게 닫혀 있다. 왜 그럴까? 방 안은 어떤 상황일까?

짐작 가능한 단서가 하나 있다. 남녀의 신발이다. 결정적인 단서다. 오른쪽의 붉은 가죽신은 여성용이고, 왼쪽의 검은 가죽신은 남성용이다. 신발이 이른바 '명품'이다. 남녀가 보통 사람은 아니란 뜻이다.

신발이 마루에 놓여 있는 것부터 이상하다. 신발은 원래 마루 아래 있어야 한다. 가죽신이 귀해서 올려둔 것일까? 아닐 것이다. 이는 신발이 비정상적인 위치에 있는 것처럼 남녀의 관계가 정상적이지 않다는 걸 암시한다.

신발의 포즈에는 긴박한 상황이 담겨 있다. 두 켤레의 신발이 가지런하지 않다. 여자의 것은 가지런한 데 비해, 남자의 것은 한 짝이 비뚤게

놓여 있다. 이 흐트러진 포즈는 무얼 의미할까? 남자가 달뜬 것 같다. 마음이 앞선 나머지 신발을 반듯하게 모아두지 못하고 급하게 방으로 들어간 모양이다. 비뚤어진 왼쪽 신발 한 짝이 상황을 실감나게 증언한다. 게다가 기둥 쪽에 흐드러지게 핀 꽃이 '염화시중의 미소'처럼 방 안의 열기를 전한다. 만약 남녀의 신발이 '가지런하게' 놓였다면 에로틱한 감정은 덜했을지 모른다. 비뚤어진 신발 한 짝은 '신의 한 수'다.

댕기머리를 한 어린 계집종의 자세도 심상치 않기는 마찬가지다. 쟁반을 들고 가다가 엉거주춤 멈춰 있다. 쟁반에는 술병과 술잔 두 개가 얹혀 있다. 장지문 안쪽에서 나는 소리에 어쩔 줄 몰라 하는 폼이다. 그러고 보면 이 그림에는 두 개의 소리가 난다. 계곡의 폭포소리와 방 안의 교성嬌聲이 그것이다. 모두 마음으로 들어야 한다. 계집종은 쟁반을 든 채 들어가지도, 물러나지도 못하고 있다.

조선시대 춘화의 절정

방 안의 분위기를 암시하는 또 다른 장치는 주련柱聯이다. 장지문 옆 기둥에 '사시장춘四時長春'이라고 적혀 있다. 사시장춘은 일 년 내내 늘 봄과 같다, 혹은 한결같다는 뜻이다. 남녀의 춘정을 '영원한 봄날'로 해학성 있게 표현했다.

이 그림은 혜원 신윤복의 낙관이 있음에도 불구하고, 신윤복의 작품으로 추정하는 '전칭작傳稱作'이다. 전칭작이란 확실하지 않지만 누군가가 그렸다고 전해지는 작품이라는 뜻이다. 신윤복의 낙관은 후대에 찍었을 가능성이 크다.

농밀한 춘의가 벚꽃처럼 만개한 「사시장춘」은 남녀의 얼굴도, 알몸도

보여 주지 않고 에로틱한 감정과 춘화의 관음증을 극대화하고 있다.

그림의 주인공은 부재하는 남녀다. 소품을 활용한 연출력이 보통이 아니다. 홍운탁월법의 극치다.

괭이에
생을 싣고

장 프랑수아 밀레, 「괭이를 든 사람」

박수근과 빈센트 반 고흐의 우상이었던 '농민화가' 장 프랑수아 밀레 Jean François Millet, 1814~75. 그의 그림에는 도시 노동자의 세계가 없다. 초상화와 관능적인 누드화, 종교화를 그렸던 시기를 제외하고는 평생 순박한 농민을 그렸다. 그것도 먹고 노는 농민이 아니라 일하는 농민이다. 농민의 손에는 항상 농사일과 관련된 도구가 들려 있다. 키, 망치, 삽, 물레, 쇠스랑, 괭이 등을 통해 밀레는 일하는 농민의 모습을 각인시켰다. 하지만 고답적인 현실 인식은 그의 예술적 성취에 아쉬운 '찰과상'을 남겼다.

농민을 주연으로 캐스팅한 화가

밀레가 파리 근교의 바르비종에 정착한 것은 1849년이다. 그는 여기서 파악한 농민의 질박한 삶을 그림의 주제로 삼는다.

당시 그림의 일반적인 주제는 신화 속의 인물이나 고대의 영웅들, 위

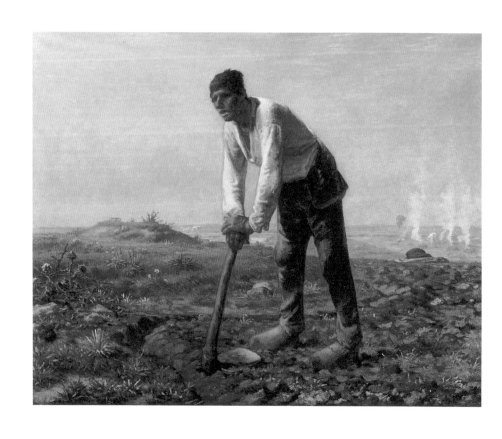

장 프랑수아 밀레, 「괭이를 든 사람」,
캔버스에 유채, 80×90cm, 1863,
J.폴게티미술관 소장

엄과 권위에 찬 인물들이었다. 그런데 밀레는 남루한 농민을 전면에 내세웠다.

살롱의 보수적인 비평가들이 이를 기특하게 봐줄 리 없었다. 1857년 「이삭줍는 사람들」을 시작으로 무려 10년간이나 악평이 계속되었다. 1858년 「소 먹이는 여자」, 1859년 「만종」 등이 혹독한 비난에 시달렸다. 그들은 투박한 인물들의 원시적인 모습이 못마땅했다. 또 농촌의 실상을 그린 그림들이 체제전복적인 의미를 지닌 것이 아닌지 불안해했다.

1863년 살롱전에 출품한 「괭이를 든 사람」도 밉상을 사기는 마찬가지였다. "꺼져버린 눈빛으로 바보스럽게 입을 비죽이는 머리통 없는 괴물"(폴 드 생빅토르)이라며, 비평가들은 극언을 서슴지 않았다. 하지만 밀레에게 이 그림은 노동의 고통과 신성함을 확인하는 하나의 기록이었다.

괭이에 담긴 밀레의 취향

들판이 원경으로 낮게 펼쳐져 있다. 무언가 태우는지 곳곳에서 연기가 피어오른다. 이를 배경으로 한 농민이 괭이를 짚고 우뚝 서 있다. 예전 같았으면 유명한 인물이 서 있어야 할 자리다. 구부정한 어깨, 푹 꺼진 눈, 말라붙은 입술, 허름한 옷차림. 땅을 경작하다가 잠시 허리를 펴고 쉬는 참이다.

농민의 표정이 어둡다. 눈동자도 초점을 잃었다. 헤벌어진 입술은 허옇게 말라붙었다. 옷차림도 낡고 뻣뻣하다. 자갈투성이의 땅을 일구며 사는 생활이 실감난다. 지금 개간 중인 땅도 옥토가 아니다. 자갈밭이나 다름없다. 왼쪽에는 억센 가시덤불을 비롯한 잡풀이 가득하다. 오른

쪽 발밑에는 개간된 땅이 맨살을 드러내고 있다. 척박한 땅은 농부가 치렀을 노동의 고단함을 강조한다.

밀레는 휴식 중인 농민를 그리되, 힘든 표정을 제대로 표현했다. 짙은 명암의 대비 속에 약간 벌어진 입이 노동의 강도를 말해 준다. 가쁜 숨을 몰아쉬느라 자신도 모르게 벌어진 입 같다.

농부는 몸과 마음을 괭이에 싣고 있다. 두 다리의 힘만으로는 서 있기가 힘든 모양이다. 괭이가 목발 같다. 지금은 괭이만이 희망이다. 괭이는 손의 연장이자 도구다. 자연에 순응하는 삶을 상징한다. 그런데 이 괭이가 당대의 현실을 제대로 반영한 도구일까? 혹시 밀레의 보수적인 취향이 투사된 도구인 것은 아닐까?

당시 밀레의 시각은 19세기 초반에 고정되어 있었다. 그림에 나타난 구태의연한 생산수단과 재래식 연장에는 옛것을 숭배하는 그의 마음이 고스란히 투영되어 있다.

당시 프랑스의 농촌사회는 경제적인 부흥과 정치적인 개혁으로 눈부시게 발전하는 중이었다. 하지만 밀레는 농촌의 '변함없는' 모습에 집착했다. 낮은 농업생산성과 인구과잉으로 말미암은 농촌의 집단적인 이탈 등 사회문제를 외면한 채 말이다. 따라서 그의 그림에는 꾸민 듯한 아름다움이 짙게 배어 있다. 그림에 스며든 개인적인 감상과 낭만이 급변하는 농촌 현실과 거리를 두게 한 것이다.

보수주의자의 고답적인 현실 인식

일반적으로 밀레는 소외층의 삶을 대변하는 현실 참여적인 화가로 알려져 있다. 하지만 실제 모습은 달랐다. 그는 많은 농민을 그렸으면서

옷과 생활도구를
음미하다

도 농민들과의 개인적인 접촉을 삼갔다. 그의 초상화에도 귀족들의 초상은 다수 남아 있는 반면 농민들을 그린 초상은 찾아보기 어렵다. 이는 밀레의 그림에 등장하는 농민이 익명의 농민들이지, 그가 특별히 친밀감을 가진 구체적인 인물이 아니었다는 뜻이다. 지극히 보수적이었던 밀레의 그림이 낭만적으로 기운 데는 이런 사정도 한몫한 것 같다.

그럼에도 밀레는 자신이 원했든 원하지 않았든 간에 노동하는 농민들의 실상을 기록한 농민화가라는 데는 이견이 없다. 괭이 같은 생산도구에 반영된 의고적인 취향에도 불구하고……

사선으로
절규하다

에드바르 뭉크, 「절규」

구도는 그림의 척추다. 그림은 구도에 따라서 표정이 달라진다. 고요하고 평화로운 느낌의 수평선 구도, 집중력과 원근감을 주는 대각선 구도, 균형감 있는 삼각형 구도 등이 '정적인 구도'라면, 불길한 느낌의 '동적인 구도'도 있다. 예컨대 속도감과 불안감이 공존하는 사선 구도, 운동감과 더불어 불안감을 주는 역삼각형 구도 등이 대표적이다.

불길한 기운으로 가득 찬, 에드바르 뭉크의 「절규」는 강렬한 이미지뿐만 아니라 사선 구도의 힘을 톡톡히 보여 주는 그림이다.

뭉크의 그늘진 이력

1905년부터 1930년까지, 독일 미술계를 지배한 표현주의는 왜곡된 형태와 색채로 인간의 내면세계를 탐구한 미술사조. 반 고흐, 폴 고갱, 에드바르 뭉크, 에밀 놀데, 구스타프 클림트, 에곤 실레, 오스카어 코코슈

옷과 생활도구를
음미하다

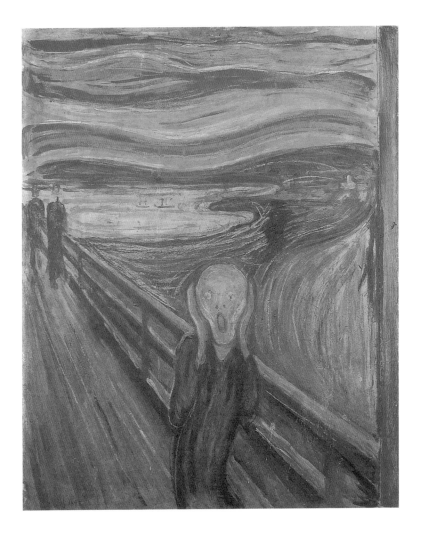

에드바르 뭉크, 「절규」,
캔버스에 유채, 91×73.5cm, 1893,
오슬로국립미술관 소장

카 등이 대표적인 화가다. 그들에게 중요한 것은 주관적인 감정의 표출이었지만 관람객은 거친 붓질이 불편했다. 고상한 스타일의 그림에 비춰보면 표현주의는 시각적인 횡포에 가까웠다. 그들은 인간의 고통과 가난, 폭력, 격정을 외면하지 않았다. 미술이 삶의 밝은 면만 보거나 이상적인 아름다움만 추구하는 것은 위선적이라 생각했다.

독일 표현주의에 깊은 영향을 끼친 뭉크도 마찬가지였다. 사물의 거죽에 매달리기보다 인간의 고통, 죽음, 불안 등을 캔버스에 담았다. 외부의 영향보다 불행한 가족사와 개인사에 뿌리를 둔 운명적인 것이었다.

다섯 살 때, 결핵으로 어머니가 세상을 떠났다. 그리고 열네 살 때는 집안 살림을 꾸리던 한 살 위의 누나가 죽었다. 역시 결핵이었다. 계엄령 같은 불행의 그늘이 그의 생에 드리워졌다.

뭉크는 또 병약하고 성격까지 예민했다. 의사가 되라는 아버지의 뜻을 저버리고 미술대학에 들어갔다. 졸업 후 파리에서 잠시 인상주의의 영향을 받지만 곧 반발했다. 더 이상 빛을 탐구하지 않고, 인간의 내면세계를 파고들었다.

사선 구도로 외치다

「절규」(1893, 유채)는 다리 위에서 공포에 질린 인간을 형상화하고 있다. 화폭 가득 불길한 기운이 자욱하다. 핏빛으로 물든 하늘과 구름, 두척의 배가 떠 있는 해안, 왼쪽에서 오른쪽 아래로 배치된 다리, 그 위에서 온몸으로 절규하는 사람. 눈·코·입 등 최소한의 형상으로 왜곡된 주인공의 얼굴은 성별 구분도 없다. 얼굴이 해골 같기도 하고 유령 같기도 하다. 게다가 꿈틀거리는 듯한 색채는 불길한 분위기를 증폭시킨다.

옷과 생활도구를
음미하다

이 작품에 드러난 불길한 기운은 일렁이는 색채와 인물의 절규하는 표정에서 배가된다. 사람들은 대부분 이 두 가지에만 주목한다. 그런데 상당히 중요함에도 불구하고 주목받지 못한 소재가 있다. 바로 다리다.

사실 색채와 인물에는 불안한 느낌이 직접적으로 표현되어 있다. 다리는 그렇지 않다. 없는 듯이 배경으로 놓여 있다. 하지만 왼쪽에서 오른쪽 아래로 비스듬히 배치된 다리는, 관

우타가와 히로시게, 「면직물 상점 거리」, 목판화, 36.2×23.5cm, 1858

람객의 무의식에 작용하여 불길한 기운을 풀무질한다. 그것은 다리의 가파른 각도, 즉 사선에서 비롯된다. 수평선이 주는 안정감과 비교하면, 사선이 주는 부정적인 느낌은 뚜렷해진다. 만약 다리가 사선이 아니라 수평으로 배치되었다고 생각해 보자. 그러면 지금과 같은 불안감은 현저히 감소할 것이다.

당시 유럽 회화에 나타난 사선 구도는 우키요에의 영향이다. 인상주의자들은 회화적 깊이와 원경으로 돌진하는 듯한 사선 구조의 동적인 체형에 큰 관심을 보였다. 다리를 소재로 파리의 초상을 그린 귀스타브 카유보트Gustave Caillebotte, 1848~94의 「유럽 다리」(1876)는 우타가와 히로시게歌川廣重, 1797~1858의 「면직물 상점 거리」(1858)를 참조했는데, 급격한 사

선 구도로 근대화된 파리의 역동성을 효과적으로 극화했다. 뭉크가 초기에 노르웨이의 유일한 인상파 화가였음을 고려하면 이런 영향을 배제할 수 없다.

뭉크의 그림에는 유난히 사선 구도가 많다. 유채물감으로 그린 「불안」을 석판화로 제작한 「불안」(1894), 군중이 등장하는 「불안」과 같은 배경이되 세 명의 인물이 등장하는 「절규」(1896), 세 명의 소녀가 서 있는 「다리 위의 소녀들」(1900)과 「다리 위의 소녀들 2」(1901) 등은 사선 구도의 불안한 성격을 표나게 보여 준다.

사선 구도는 불안과 쌍둥이다. 그것도 자연스러운 시선의 흐름에 역행하는 사선 배치는 불안을 가중시킨다. 형태의 과감한 생략과 변형, 강렬한 색채 대비 외에도 「절규」는 사선의 악마적인 속성이 유감없이 발휘된 그림이다.

피보다
진한 우정

정선, 「인왕제색도」

탄생 배경을 알면 더 감동적인 그림이 있다. 조형적인 이해만으로 채워지지 않는, 뒷이야기가 주는 맛은 그림을 오래 저작하게 만든다. 겸재 정선의 「인왕제색도[仁王霽色圖]」도 그런 그림 중의 하나다. 물기를 머금은 암벽의 위용, 화면을 압도하는 인왕산의 대담한 배치, 산 아래 짙게 깔린 구름, 무성한 소나무 숲 등 인왕산의 우람한 기세에 박진감이 넘친다. 이 그림은 지금의 서울 궁정동 쪽에서 인왕산을 바라보고 그렸다. 제목에서 '인왕'은 인왕산을, '제색'은 비 온 뒤 맑게 갠 모습을 뜻한다. 이 그림을 온전히 감상하기 위해서는 무엇보다도 기와집의 정체에 주목해야 한다.

'신토불이' 진경산수의 등장
고려 말에서부터 조선 초·중기 회화 수업의 교재는 『개자원화보[芥子園]

245

정선, 「인왕제색도」,
종이에 수묵, 79.2×138.2cm, 1751,
삼성미술관 리움 소장

畵譜』같은 중국의 판화집이었다. 이들 화보를 따라 그리는 과정이 곧 회화 수업이었다. 당시 유행한 정형화된 관념산수는 이런 과정을 통해 정착되었다. 안견의 「몽유도원도」에 등장하는 기괴한 산세나 안개 낀 경관이 바로 관념적인 풍경이다.

정선은 중국의 그림책을 덮고 밖으로 시선을 돌렸다. 이 땅의 주요 명승지를 찾아다니며, 우리 산천의 체형과 표정을 그렸다. 사실에 바탕하되 소재를 단순화하거나 강조하며 화면에 역동성을 부여했다. 조선 후기에 출현한 진경산수화는 그렇게 몸을 얻었다.

남종문인화가 화단의 대세였던 당시에, 진경산수화는 상당히 전위적인 그림이었다. 대부분의 화가가 뜻을 중시하던 '사의적寫意的'인 남종문인화를 진짜 그림으로 생각하고 있었다. 그런 분위기에서 정선은 실경을 토대로 진경眞景을 그렸다.

기와집의 정체와 우정

「인왕제색도」에는 두 가지 시점이 섞여 있다. 위에서 아래로 내려다보는 '부감법俯瞰法'과 아래서 위로 올려다보는 '고원법高遠法'이 그것이다. 먼저 화면 중앙의 안개와 기와집을 중심으로 한 경관은 마치 높은 곳에서 내려다본 듯하다. 반면 웅장한 인왕산은 아래쪽에서 올려다보는 느낌을 준다. 이런 시점의 혼용은 자칫 혼란스러운 광경을 연출할 수 있다. 하지만 정선은 전경과 원경 사이에 '안개'를 배치한다. 자연스럽게 전경과 후경의 두 시점이 섞인다. 산중턱에 걸린 안개의 효과다. 이런 시점의 혼합은 서양미술에서, 여러 시점을 한 화폭에 공존시킨 피카소의 입체파 그림을 떠올리게 한다. 그 결과, 그림은 실제 인왕산을 보는

듯한 느낌을 준다.

또 과감성도 주목할 만하다. 정선은 인왕산의 웅장함을 극대화하기 위해 산 정상 부분을 화폭 가장자리에 밀착시킨다. 덕분에 산이 클로즈업된 것처럼 꽉 찬 느낌을 준다. (그림을 보수하고 표장表裝하는 과정에서 잘린 지금의 산봉우리는 이런 느낌을 더욱 강화한다.)

이 그림에서 눈길을 끄는 것은 오른쪽 아래 기와집이다. 미술사가들(최완수, 오주석)이 고증한 결과, 이 집은 절친한 벗인 사천槎川 이병연李秉淵, 1671~1751의 '취헌록'으로 밝혀졌다.

이병연은 1만 3,000수가 넘는 시를 지은 대문장가다. 당시 이병연은 병환 중이었다. 정선은 그런 벗의 쾌유를 비는 마음으로 붓을 들었다. 그때 일흔여섯 살이었던 정선과 그보다 다섯 살 연상인 이병연은 서로 형제 같은 사이였다. 같은 마을에서 태어나 같은 스승에게 수학하고, 무려 60여 년의 세월을 시와 그림으로 사귄 가까운 벗이었다. 정선은 그런 이병연이 비 개인 후의 인왕산처럼 당당하게 쾌차하길 비는 마음으로 그림에 혼신을 다했다. 집 주변에는 건강한 소나무를 배치했다. 하지만 하늘은 무심했다. 이 그림을 완성하고 사흘이 지나 이병연은 세상을 등지고 만다.

기와집의 선묘가 담백하다. 오주석은 벗의 고결한 인품을 몇 개의 선묘로 명료하게 상징한 것 같다고 했다. 기와집은 이병연이다.

쾌유를 비는 마음의 그림

이 같은 탄생기를 접하고 보면, 기와집에 저절로 눈길이 간다. 병환 중인 친구를 생각하는 마음이 걸작을 낳았다. 벗의 기와집이 있고, 그

옷과 생활도구를
음미하다

위로 물기 머금은 인왕산이 싱싱한 자태로 솟아 있다. 정선은 '인왕제 색'으로 친구를 향한 절절한 심경을 토로했다. 피보다 진한 우정에 그림 이 더욱 애틋해진다.

이와 다른 해석도 있다. 미술사가 홍선표는 인왕산 아래 살던 정선이 만년에 번듯하게 증축한 "자신의 저택인 '인곡정사仁谷精舍'와 그 주봉인 인왕산의 경관을 기념비적 와유물로 남기기 위해 제작한 것"(홍선표, 『조선회화』, 한국미술연구소, 2014, 395쪽)이라고 추정한다. 반면에 미술사가 김가희는, 「인왕제색도」가 정선이 도승지로 퇴임한 이춘제의 주문을 받아서 그린, 즉 인왕산 아래에 있던 이춘제의 저택 '오이당五怡堂' 을 그린 그림일 수 있다고 한다(김가희, 「정선과 이춘제 가문의 회화 수응 연구」, 서울대 학교 석사학위논문, 2011). 이들 중에서 가장 널리 알려진 해석은 앞에서 소개한, 정선의 우정 어린 마음이 담긴 그림이라는 것이다.

매화 덕후의
지극한 매화 사랑

조희룡, 「매화서옥」

 광적인 '매화 마니아' 우봉又峰 조희룡趙熙龍, 1789~1859. 그는 '매화에 미친 화가'였다. 침실에 매화가 그려진 병풍을 두르고, 매화로 만든 차를 마셨다. 또 자신의 거처를 '매화백영루梅花百詠樓'라 이름 짓고, 호를 '매수梅叟'라고 했다. 그림도 매화도가 유명하다. 그중에서도 '화병' 하나로 매화 사랑의 극치를 보여 주는 작품이 「매화서옥」이다.

'서권기'보다 '손재주'를 강조한 화가

 조희룡에게는 우상이 있었다. 추사秋史 김정희金正喜, 1786~1856가 바로 그다. 중인 출신인 조희룡은 김정희를 평생 스승으로 모셨다. 추사체를 쓰고, 김정희의 말을 실천하고자 노력했다.

 하지만 김정희는 조희룡을 못마땅하게 여겼다. 조희룡이 난초 치기를 그림 그리듯 했기에, 그의 가슴에는 문자향이 없다며 내쳤다. 감각적인

옷과 생활도구를
음미하다

조희룡, 「매화서옥」,
종이에 담채, 106.1×45.6cm,
조선시대, 간송미술관 소장

아름다움으로 문인화의 대중화에 기여했다는 후세의 평가에도 불구하고, 그때 조희룡은 냉대를 받았다. 그럼에도 끝까지 김정희에게 스승의 예를 다했다.

조희룡은 문인화에 대한 생각이 김정희와 달랐다. 당시 문인화론의 대세는 '문자향文字香, 문자의 향기'과 '서권기書卷氣, 책의 기운'였다. 조희룡은 여기에 제동을 걸었고, '손재주手藝'의 중요성을 역설했다.

"글씨와 그림은 모두 손재주이다. 재주가 없으면 비록 총명한 사람이 종신토록 배워도 잘할 수 없다. 그러므로 손끝에 있는 것이지 가슴에 있는 것은 아니다"(조희룡의 『석우망년록石友忘年錄』에서).

중국 예술이론의 핵심인 '문자향' '서권기'는 사실 김정희의 화론을 압축하는 말이기도 하다. 그런 만큼 김정희가 손재주만 두드러져 보이는 조희룡 일파의 그림을 폄하한 것은 당연했다. 하지만 조희룡은 화론의 이념보다 기량을 중시하며, 그림 그리는 행위 자체에서 즐거움을 찾고자 했다.

연인을 곁에 두듯 화병에 꽂아둔 매화

「매화서옥」은 매화에 얽힌 고사를 소재로 하고 있다. 송나라 때, 항주 출신의 시인 임포林逋, 967~1028는 은퇴 후 서호 부근의 고산孤山에 들어갔다. 그곳에 서옥을 짓고 20여 년간 은둔하며 살았다. 그런데 삶은 특별했다. 집 주변에 매화를 가득 심고 학을 길렀다. 심지어 매화를 아내로 삼고 학을 아들 삼아 고고한 생을 보냈다.

이 고사를 그린 그림이 일명 '매화서옥도'다. '매화서옥도'의 형식은 다양하지만 한 가지 공통점이 있다. 어떤 경우든 그림에는 선비가 책

을 읽고 있고 서재 밖에는 매화가 피어 있다는 점이다. 조희룡의 「매화서옥」 외에도 고람古藍 전기田琦, 1825~54의 「매화서옥도」, 북산北山 김수철金秀哲, ?~1862의 「계산적적도溪山寂寂圖」 등이 유명하다. 매화는 사군자의 하나로 소나무, 대나무와 더불어 '세한삼우歲寒三友'에 속한다.

조희룡, 「매화서옥」(부분도)

깊은 산속, 흰 눈이 온 산에 가득하다. 눈발인지 꽃잎인지 분간이 안 될 정도로 매화 꽃봉오리가 흐드러지게 맺혀 있다. 그 사이로 외딴집이 한 채 있다. 휘장을 걷은 둥근 창 사이로 서책이 층층이 쌓여 있고, 그 앞에 선비가 앉아 있다.

이 그림은 과감한 흑백 대비와 묵묘법墨描法이 돋보인다. 화면 전체가 짧고 날카로운 먹점들로 채워져 있다. 거칠고도 분방하다. 풀풀 나는 듯한 필치가 동적인 기운을 불어넣는다. 그 가운데 선비가 고요하다. 선비는 지금 무엇을 하고 있는 것일까?

보자. 책상 위에 도자기가 보인다. 빈 도자기가 아니다. 이런 도자기는 자신이 좋아하는 자연물을 꽂아두고 즐기는 도구다. 주인의 취향은 꽂아둔 자연물에서 고스란히 드러난다.

선비의 매화 사랑이 지극하다. 창밖에 매화가 지천으로 피어 있는데도, 그것으로는 부족했던 모양이다. 도자기에도 매화 가지를 꽂아놓았다. 매화 침실에, 매화 차에, 매화 먹을 사용했던 '매화 마니아'답다. 선

비는 한창 매화를 완상玩賞하는 중이다. 사랑하는 연인을 보듯이 그윽한 시선을 보내고 있다.

매화 사랑으로 개척한 새로운 매화도

조희룡의 열렬한 매화 사랑은 개인적인 취향에 그치지 않았다. 놀랍게도 조선 후기 '묵매화'의 새로운 경지를 열었다. 18세기까지만 해도 매화 그림은 간결함과 절제가 미덕이었다. 그 같은 전통은 조희룡에 의해 무너진다. 화려하고 섬세하고 풍요로운 양식의 매화 그림이 등장한다. 꽃잎이 적었던 매화 그림을 수만 송이가 만발한 매화로 발전시킨 것이다. 또 선비의 고결함을 상징하던 매화를 대자대비한 부처의 마음으로 탈바꿈시켰는가 하면, 「홍매대련」처럼 매화나무 줄기를 마치 비상하는 용의 자태로 그림으로써 힘찬 역동성을 부여하기도 했다.

화병 속의 매화는 이 그림의 구심점이다.

옷과 생활도구를
음미하다

나의 가장 가까운
친우

화가들에게는 저마다 사랑하는 소재가 있다. 끊임없이 예술적 영감을 자극하는 소재는 오랜 작업을 통해 화가의 트레이드마크로 자리 잡는다. 일반인이 보기에 동일한 소재를 그린 그림은 '그 그림이 그 그림 같다.' 하지만 얼핏 봐서는 유사해도 그림들 간에는 미묘한 차이가 있다. 그 차이에 눈뜨는 것, 또한 감상의 묘미다.

소재의 묘사에 충실한 아카데미즘 화풍을 대표하는 화가 도천陶泉 도상봉都相鳳, 1902~77. 그가 사랑한 소재는 유백색의 백자항아리였다. 도상봉은 평생 백자항아리를 끼고 살았다.

내 사랑 백자항아리

우리 현대미술사에서 '백자항아리' 하면, 떠오르는 화가는 수화樹話 김환기金煥基, 1913~74다. 도상봉은 김환기의 유명세에 비해 대중적 명성이

255

도상봉, 「정물」,
캔버스에 유채, 72×91cm, 1971

떨어진다. 그의 지독한 백자항아리 사랑도 덜 알려져 있다.

김환기는 집안의 마루 밑까지 백자항아리가 가득 찼을 만큼, 유명한 백자항아리 애호가다. 빼어난 '글쟁이'로서 백자항아리를 예찬하는 에세이도 여러 편 남겼다. 그런가 하면 도상봉에게 백자항아리는 평생 사귄 '가장 가까운 친우'였다. 그 역시 에세이로 백자항아리에 대한 애정을 토로했다. 당연히 이들의 그림에는 백자항아리가 빠지지 않았다.

그럼에도 그림 스타일에서는 서로 달랐다. 김환기의 백자항아리는 입체감이 거세된 단순한 형태를 띠었다. 반면 도상봉의 백자항아리는 질감이 느껴질 만큼 묘사가 사실적이다. 흡사 진짜 백자항아리를 보는 듯하다. 또 후기로 갈수록 김환기의 그림에서는 백자항아리가 자취를 감추었지만 도상봉의 그림에서는 한결같이 사실성을 유지하며, 연륜과 더불어 무르익었다.

"나의 가장 가까운 친우인 이조백자들도 항상 그 속에 미소를 띠고 있다. 그리하여 아침저녁 광선이 변할 때마다 그들이 가지고 있는 유백색의 변화와 항아리 속에서 울려나오는 무성의 노래는 신비한 교훈과 기쁨을 던져준다"(1955).

백자항아리를 위한 정물화

정물화는 화가가 소재를 마음대로 배치할 수 있다. 그런 만큼 화가의 세계관이 직접적으로 드러난다. 도상봉의 백자항아리도 무심하게 끌어들인 소재가 아니라 특별한 소재임을 알 수 있다.

그림을 보자. 제목이 '정물'이다. 소반 위의 검은 화병에는 노란 국화가 꽂혀 있고, 노란색 천과 흰색 천이 깔린 바닥에는 사과와 포도가 놓

여 있다. 그리고 오른쪽에는 큰 백자항아리가 '꿔다 놓은 보릿자루'처럼 서 있다.

그림의 화사한 색감은 오른쪽의 화병을 중심으로 과일을 따라 흐른다. 큰 덩치의 백자항아리는 있는 듯 없는 듯하다. 보디가드 같다. 화려함과 수수함이 대조를 이룬다. 이런 분위기에서 시선은 소반 위의 화병에 먼저 쏠린다. 그런데 마음이 자꾸만 백자항아리로 기운다. 묵묵한 존재감이 만만치 않다.

이 그림의 중심 소재는 무엇일까? 사과, 포도 같은 과일일까? 노란 국화를 입에 문 화병일까? 아니면 말없는 백자항아리일까?

생각하기 나름이다. 그럼에도 이 그림은 백자항아리를 위한 정물화 같다는 혐의를 지울 수가 없다. 곰곰이 보면 백자항아리를 중심으로 다른 소재들이 들러리 선 듯한 느낌이다. 백자항아리의 위치가 왼쪽에서 오른쪽으로 이동하는 시선의 중심인 오른쪽에 배치된 것도 그런 혐의를 짙게 한다. 또 정물을 그릴 때 소재의 크기에서도 조화를 꾀하는 법인데, 이 그림에서는 백자항아리가 기형적으로 보일 만큼 언밸런스하다. 백자항아리에 그림의 무게가 실렸음을 증거한다. 화가의 백자항아리 사랑은 숨길 수가 없다.

백자항아리를 닮은 화가

도상봉의 정물화에 등장하는 백자항아리는 크게 두 가지 형태다. '생얼' 그대로의 백자항아리와 꽃을 꽂고 있는 백자항아리가 그것이다. 꽃도 국화, 개나리, 라일락, 튤립, 안개꽃 등 다양하다. 이런 화면은 구도가 극히 단조롭다. 하지만 안정감을 준다. 백자항아리 단독 출연일 경우도

옷과 생활도구를
음미하다

마찬가지다. 비어 있으면서도 은은하게 차 있는 것 같다. 왜 그럴까? 소재를 향한 화가의 지극한 애정 때문이 아닐까. 그의 백자항아리가 주는 따뜻하고 중후한 느낌도 실은 화가가 그림에 비벼 넣은 애정의 온기일 수 있다. 그의 정물화는 이런 점을 고요히 웅변한다.

친한 친구는 세월을 함께하면서 서로 닮는다고 한다. 그런 의미에서 도상봉의 오랜 '친우'인 백자항아리는 곧 자신인지도 모른다.

누가 패러글라이더를
보았나

추니박, 「노란 길이 있는 풍경」

산속으로 난 노란 길이 선명하다. 길가에는 드문드문 집과 밭이 흩어져 있다.

한적한 시골에서 흔히 볼 수 있는 풍경이다. 그런데 이상한 느낌을 지울 수가 없다. 밀감껍질처럼 떠 있는 패러글라이더 때문이다. 가만히 보면 패러글라이더가 비행 중이다. 신기하다. 한국화에 패러글라이더가 '유에프오UFO'처럼 출현한 것이다. 패러글라이더는 단순한 소재일까? 아니면 의미 있는 소재일까?

'라면줄'으로 끓인 맛있는 그림

실제 풍경과 관념산수 사이를 자유롭게 넘나드는 한국화가 추니박 (본명 박병춘1966~) . 그는 '라면산수', '고무산수', '분필산수' 등 한국화를 중심으로 실험을 계속해 왔다. '라면산수'는 우리가 먹는 '라면'으로 전

옷과 생활도구를
음미하다

추니박, 「노란 길이 있는 풍경」,
한지에 혼합재료, 69×99cm, 2008

시장을 가득 채워 풍광을 표현한 것이고, '고무산수'는 고무판을 잘라 먹선처럼 배열한 산수풍경이다. '분필산수'는 교육용 칠판에 분필로 그린 그림을 말한다. 이처럼 화가는 시대의 흐름에 맞춰 부단히 한국화의 체질 개선에 앞장서 왔다.

흔히 '한국화' 하면 화선지와 먹, 모필을 주요 재료로 꼽는다. 추니박은 이러한 재료의 경계를 뛰어넘는다. 식용인 '라면', 타이어나 고무줄을 만드는 '고무', 교실에서 쓰는 칠판과 '분필' 등 표현 가능한 재료라면 무엇이든 가리지 않는다. 먹으로만 규정된 한국화의 전통적인 규범에 이의 제기를 하듯이, 다양한 재료로 한국화의 가능성을 타진하고 있다.

무엇보다도 눈에 띄는 특징은 독특한 준법皴法이다. '준법'은 산이나 바위의 입체감과 질감, 산세 등을 붓질로 표현하는 방식을 말한다. 일명 '추니박준' 혹은 '라면준'으로 통하는 꼬불꼬불한 준법은 모필 사생을 통해 일궈낸 그만의 준법이다.

이러한 준법은 개성적인 농담 표현을 낳는다. 동일한 먹선을 중첩시키되, 진한 부분은 선을 많이 겹치고, 연한 부분은 선을 적게 겹친다. 가까이에서 보면 꼬불꼬불한 선인데, 멀리서 보면 선들이 합쳐져 회색이나 검은색이 된다. 따라서 먹의 농담을 물로 조절하던 기존의 한국화와 달리 그림이 밝다.

다음으로 색다른 소재의 도입이다. 패러글라이더, 수박, 소파, 풍선기구 등이 풍경과 결합된다. 이들 소재의 긍정적인 기능은 한둘이 아니다.

컬러풀한 모습으로 그림에 활력을 준다. 현대적인 이미지는 한국화의 고리타분한 인상을 쇄신시킨다. 감상자에게 호기심과 친근감을 준다. 한국화를 가까이하게 만든다.

옷과 생활도구를
음미하다

이런 특징은 「노란 길이 있는 풍경」에도 고스란히 들어 있다.

패러글라이더가 비행 중인 한국화

영국의 시인 크리스티나 로세티Christina Rossetti, 1830~94는 「누가 바람을 보았나요?」라는 시에서 이렇게 읊었다.

"누가 바람을 보았나요?/나도 당신도 보지 못했어요./그러나 나뭇잎이 살랑거릴 때/그 사이로 바람이 지나가고 있지요."

눈으로 바람을 볼 수는 없다. 하지만 나뭇잎이 흔들릴 때 바람의 존재를 확인할 수는 있다. 바람을 바람 자체로 보여 주기란 불가능하다. 나뭇잎 같은 소재로 간접화해서 드러낼 수밖에 없다.

추니박의 패러글라이더도 위 시의 나뭇잎과 같은 기능을 한다. 패러글라이더가 공중에서 바람을 타는 놀이인 만큼, 비가시적인 하늘의 존재와 대기의 흐름이 비행 중인 패러글라이더를 통해 확실해진다. 정작 보고 있으면서도 못 느끼는 대기가 패러글라이더 때문에 비로소 감지된다.

패러글라이더는 시각적인 활력소이기도 하다. 검은색 일색인 먹그림에 악센트를 주면서 산수풍경을 '럭셔리'하게 만든다. 감상자는 현대 회화를 보듯이 한국화를 보게 된다. 패러글라이더, 수박, 바나나, 소파, 인형, 꽃 등이 배치됨으로써 검은 산수화가 신선해진다. 이들 이색 소재는 감상자와 한국화 간의 심리적 거리를 좁혀 주고, 풍경 속의 낯선 소재가 주는 비현실적인 효과를 곱씹게 만든다.

추니박의 그림은 이런 점을 염두에 두고 보면 재미있다. '패러글라이더' 하나로 대기와 현대성, 두 마리 토끼를 한꺼번에 잡은 셈이다.

이런 풍경에는 잔재미도 함께한다. 뜨거운 '남녀상열지사'가 보일 듯

말 듯 숨겨져 있다. 이들 '숨은그림'을 찾아보는 재미 또한 쏠쏠하다.

　추니박은 자연경관을 있는 그대로 그리지 않는다. 실재하는 자연을 사생하되 마음으로 발효시켜, 깊은 맛을 찾아낸다. '온고지신'한 산수 풍경이다.

옷과 생활도구를
음미하다

보여 주지 않기 위해
보여 주다

이호련, 「오버래핑 이미지」

한 여성이 선 채로 치마를 살짝 들어올린다. 미끈한 다리가 노출된다(「오버래핑 이미지 7503」). 비스듬히 앉아 있는 여성 역시 슬쩍 속치마를 들어올린다. 그 사이로 탐스러운 각선미와 엉덩이 쪽이 슬쩍 드러난다(「오버래핑 이미지 081201」). 이들 그림에는 카메라로 시간차를 두고 다중 촬영한 듯 치마를 들어올리는 동작이 중첩되어 있다.

이호련의 '오버래핑 이미지' 시리즈는 이런 식이다. 여성의 은밀한 곳을 중심으로 한 그림은 에로틱하되 외설스럽지 않다. 늘 '그만큼'에서 감상자의 상상력과 욕망을 자극한다.

보여 주기와 보여 주지 않기 사이

그의 그림은 다 '보여 준다.' 아니다, 결코 다 '보여 주지 않는다.' 아니다, 보여 주되 다 보여 주지 않는다. 보여 준다는 말은 치마를 들어올려

이호련, 「Overlapping image 081201」,
캔버스에 유채, 91×116cm, 2008

하체를 보여 준다는 뜻이고, 보여 주지 않는다는 말은 하체를 드러내되 은밀한 곳은 절대로 드러내지 않는다는 뜻이다. 보여 주는 '척'할 뿐이다.

이 시늉에 '오버래핑 이미지'의 묘미가 있다. 보여 주지 않음으로써 더 강하게 감상자의 마음을 건드린다. 그래서 이렇게 말할 수 있다. 그의 '보여 주기'는 '보여 주지 않기' 위한 보여 주기다. 그는 보여 주기와 보여 주지 않기 사이에서 놀이한다. '달'은 보여 주지 않고 달을 가리키는 '손가락'만 섹시하게 보여 주는 식이다.

그렇다면 보여 주기가 겨냥한 곳은 어디일까? 그림을 보고 있는 감상자의 에로틱한 욕망이다. 그림은 욕망을 자극하는 선까지만 묘사한다. 인체도 '토르소'처럼 얼굴이 없다. 몸과 손과 다리만 있다. 왜 그랬을까? 시선의 집중효과 때문이 아닐까? 얼굴이 없으므로 해서 감상자의 시선은 치마 속으로 집중된다.

치마 속의 에로티시즘과 욕망 사이

사람들은 그림을 보다가 이내 시선을 돌린다. 빤히 드러난 치마 속의 다리 때문이다. 똑바로 쳐다볼 수가 없다. 벌건 대낮에 자신도 모르게 꿈틀거리는 욕망이 민망한 것이다.

치마를 슬쩍 올려서 섹시함을 과시하는 포즈는 직접적이다. 하지만 욕망을 자극하는 방식으로는 간접적이다. 예컨대 가랑이 사이로 여성의 생식기를 그대로 드러낸, 귀스타브 쿠르베Gustave Courbet, 1819~77의 「세상의 기원」(1866)이나 최경태의 「여고생」 시리즈처럼 이호련의 '에로틱 아트'는 표현이 직접적이지 않다. 보여 주는 시늉만 한다.

여성의 몸을 감싸는 치마는 이 시리즈에서 욕망에 관계한다. 치마 길

이가 짧을수록 욕망의 온도는 뜨거워진다. 하지만 욕망을 자극하는 정도 면에서, 치마는 소극적인 도구다. 특정 행위가 가해져야만 치마의 기능은 적극적이 된다. '보란 듯이' 치마를 들어올리는 행위가 그렇다. 그 순간, 욕망은 죽순처럼 직립한다.

이런 행위의 타깃은 누구일까? 물론 남성의 욕망이다. 그 역시 남성인 이호련의 그림 모델은 남성의 시각으로 호출된 여성들이다. 그녀들은 욕망의 인화성이 높은 몸매의 소유자들이다. 곧게 뻗은 각선미, 군살 없는 몸매, 치마 등도 여성에 대한 남성의 판타지를 따르고 있다.

이 '오버래핑 이미지' 시리즈에서 곱씹어 봐야 할 것은 이미지의 중첩 현상이다. 일반적으로 캔버스에 그린 그림은 정적인데, 이미지를 중첩함으로써 동적인 상황이 벌어진다. 이 이중의 이미지는 여성 모델이 마치 살아 움직이는 듯한 착각을 일으킨다. 그래서 모델이 치마를 슬쩍 내렸다가 올리거나 올렸다가 내리는 것처럼 보인다. 그런 가운데 두 다리를 꼬았다가 편 흔적도 드러나고, 치마 속의 엉덩이도 노출된다. 이런 동적인 스타일은 에로티시즘과 교접하며 부단히 욕망을 달뜨게 한다.

화가가 노린 것도 이것이 아닐까? 치마 속의 미끈한 각선미로 시각적인 쾌감을 주는 한편 에로틱한 포즈로 남성의 욕망을 직시하게 만들기. 그것이 '오버래핑 이미지'의 의도가 아닐까?

럭셔리한 '리트머스 시험지' 같은 그림

제목이 중성적이다. '오버래핑 이미지.' 상징성으로 도금된 제목이 아니다. 일종의 조형방식을 제목으로 삼았다. 이런 전략은 제목에서 비롯되는 상상력을 차단하면서, 감상자를 그림에만 몰두하게 한다.

옷과 생활도구를 음미하다

이 시리즈의 모델은 여성 패션지의 화보처럼 색감과 질감이 우아하다. 이 점이 중요하다. 그녀들은 '우아한 포즈'로, 남우세스럽게 일어서는 욕망을 '우아하게 포장'해 준다. '오버래핑 이미지'는 남성의 욕망을 밝히는 아주 럭셔리한 '리트머스 시험지' 같은 그림이다.

가위 자국

그림들

등나무 문양

작품명

4

서명

캔버스

색점

영원

붉은 서명

낙관

부감법

4장 / 그림의
구성요소를
곱씹다

가위로 그린
누드

<div align="right">앙리 마티스, 「푸른 누드 Ⅳ」</div>

영화 「잠수종과 나비」(2007)는 인간의 의지가 얼마만큼 독한지를 감동적으로 보여 준다. 패션 잡지 『엘르ELLE』의 편집장이었던 실존 인물 장 도미니크 보비Jean Dominique Bauby, 1952~97. 성공을 향해 직진하던 어느 날 '감금 증후군locked-in syndrome'에 걸린다. 이 희귀병으로 온 몸이 마비되기 시작한다. 그는 출판사에서 파견한 여직원의 도움으로 자서전을 써 내려간다. 유일하게 신경이 살아 있던 왼쪽 눈이 의사소통 도구였다. 약 20만 번을 깜빡여서 단어를 조립하고 여직원이 받아 적었다. 1년 3개월, 천신만고 끝에 책이 탄생한다. '이' 대신 '잇몸'으로 기적을 이루었다.

병이 화가를 만들다

야수파의 대표주자 앙리 마티스도 '잇몸'으로 마지막까지 예술혼을 불태웠다. 그는 예기치 않은 병으로 생의 방향을 틀었다. 병은 독이기보

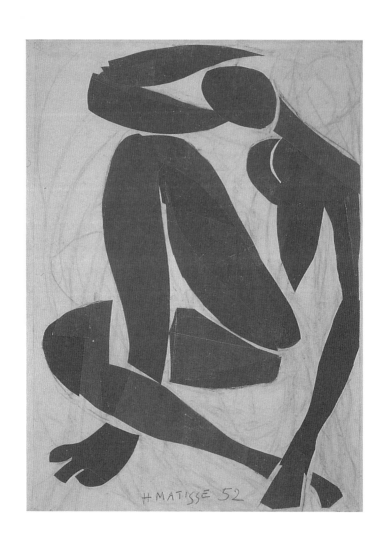

앙리 마티스, 「푸른 누드 IV」,
종이 콜라주, 1952

다 약이었다. 독한 병의 시련은 그의 삶과 예술에 두 차례의 변화를 가져다준다.

젊은 시절 법률사무소의 서기로 근무하던 마티스는 심한 맹장염을 앓는다. 합병증까지 생겨, 1년 가까이 요양에 들어간다. 기분 전환 겸 심심풀이로 붓을 들었다. 놀라운 일이 벌어진다. "그림에 홀렸다. 자제할 수가 없었다. 그림을 그리기 시작했을 때 나는 일종의 파라다이스로 옮아진 듯한 착각에 빠졌다." 마티스는 그렇게 화가의 길로 들어섰다.

또 질병 때문에 작품 스타일에 변화를 겪는다. 화가로서 왕성한 활동을 펼치던 그는 말년에 기관지염을 치료하기 위해 머물던 니스에서 여생을 보낸다. 니스의 눈부신 빛을 탐구하며 강렬한 색채감각을 구사한다. 그러다가 70대에는 결장암 수술을 받는다. 후유증으로 탈장까지 생긴다. 남은 생의 13년 동안 침대 신세를 진다. 손떨림이 있었다. 더 이상 붓을 쥘 수도 없었다. 화가로서 위기를 맞이한다. 하지만 좌절하지 않았다. 절망 속에서도 주어진 신체 조건에서 가능한 표현 방법을 모색한다.

40여 조각의 색지로 성형한 작품

이때 발견한 것이 종이 콜라주였다. 먼저 원하는 색을 얻기 위해 종이에 불투명 수채물감을 칠한 다음, 가위로 형상을 오려서 cut-out 풀로 붙였다. 이렇게 만든 종이 콜라주 작품을 처음 선보인 곳은 책에서였다. 자신의 예술과 인생을 성찰한 『재즈Jazz』(1947)가 그것. 그는 이 기법을 '가위로 그린 소묘'라고 불렀다.

푸른색의 조형미가 매력적인 「푸른 누드 Ⅳ」(1952)도 '가위로 그린 소묘' 작품이다. 마티스 식 누드의 특징이 고스란히 압축된 이 작품은 조

형적인 배치가 절묘하다. 머리 위로 올리거나 늘어뜨린 팔과 외로 꼬고 앉은 다리는 여체의 아름다움을 유연한 곡선미로 형상화했다. 그는 이런 포즈에 매력을 느꼈는지 이와 동일한 작품을 여러 점 남겼다. 마티스 누드의 정수라고 해도 과언이 아니다. 특히 이 작품에서는 작가의 '손맛'을 고스란히 느낄 수 있다. 파란 색지를 조각조각 붙인 이음자국이 고스란히 노출되어 있다. 또 각 색지의 색상 차이가 아기자기한 맛을 더해 준다.

한 장의 색지로 미끈하게 빠진 작품도 좋지만 곳곳에 커팅 자국이 살아 있는 작품은 표면이 심심하지 않아서 좋다. 마치 물감을 매끈하게 칠하다가 일부러 남긴 붓 터치 같다. '눈맛'이 삼삼하다. 이 작품은 버려진 색지들을 모아서 재활용한 것처럼 보인다. 누드를 구성하는 색지가 최소 마흔 조각은 넘는다. 니스의 물빛을 닮은 푸른색과 이어붙인 흔적이 작품의 조형성을 깊게 판다.

질병으로 그린 위대한 승리

소설가 토마스 만Thomas Mann, 1875~1955은 "위대한 예술가들은 위대한 병자들이다"라고 했다. 극심한 질병의 고통도 창작의 의지만큼은 꺾지 못했다. 류머티즘 환자였던 르누아르와 뒤피, 만년에 눈이 멀었던 드가와 모네 등도 '잇몸'으로 새로운 조형언어를 일궜다.

마티스는 침대에 누운 채, 다른 작업도 계속했다. 천장이나 벽에 종이를 붙여두고, 긴 막대 끝에 크레용을 매달아서 스케치를 했다. 그리고 오려낸 색지들을 어떻게 붙일 것인지 지시하며 작품을 만들었다. 여직원의 도움을 받아 저서전을 완성한 「잠수종과 나비」의 주인공처럼.

그림의 구성요소를
곱씹다

때로는 휠체어에 앉아서 색지를 오리기도 했다.

「푸른 누드 Ⅳ」가 주는 감동에는 이런 사연도 한몫한다. 가위질로 이룩한 인간승리의 결실이다.

액자식 구성을 한
자화상

폴 고갱, 「황색 예수가 있는 자화상」

이야기 속의 이야기로 구성된 형식이 '액자식 구성'이다. 액자식 구성이 소설에만 있는 것은 아니다. 미술에도 '그림 속의 그림'을 보여 주는 액자식 구성이 있다.

에두아르 마네Édouard Manet, 1832~83가 그린 「에밀 졸라의 초상」에는 그의 「올랭피아」가 있고, 반 고흐의 「귀에 붕대를 맨 자화상」에는 일본의 우키요에가, 마티스의 「장밋빛 아틀리에」에는 그의 「호사」가 그려져 있다. 폴 고갱Paul Gauguin, 1848~1903의 「황색 예수가 있는 자화상」도 액자식 구성이기는 마찬가지다. 이 그림은 액자식 구성의 몸통인 자화상 뒤에 두 점의 작품이 배치되어 있다.

화가는 그림을 그릴 때, 소재를 허투루 배치하지 않는다. 음식의 간을 맞추듯이 일정한 의도 속에 소재를 배치한다. 이렇게 보면 고갱의 자화상에 깃든 액자식 구성이 예사롭지 않다.

그림의 구성요소를
곱씹다

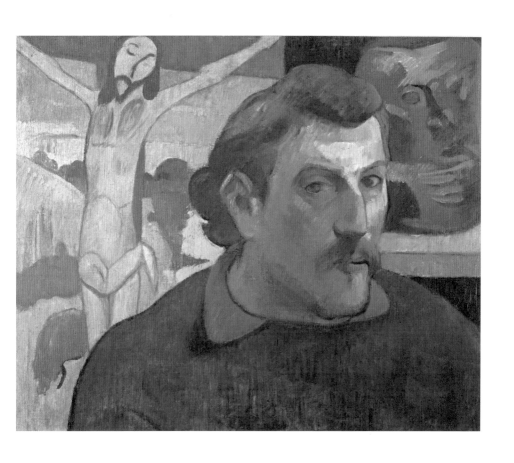

폴 고갱, 「황색 예수가 있는 자화상」,
캔버스에 유채, 38×46cm, 1889~90,
오르세미술관 소장

자화상에 자기 작품을 그린 사나이

고갱은 원래 아마추어 화가였다. 열일곱 살부터 일하던 선원 생활을 그만둔 고갱은 10여 년 동안 증권 거래업자로, 예술과는 거리가 먼 안정된 생활을 한다. 틈틈이 그림을 수집하며 취미 삼아 붓을 들었다. 1883년에는 미술에 전념하기 위해 회사를 그만둔다. 하지만 작품은 쉽사리 팔리지 않았다. 생활비가 싼 곳을 찾아서 타히티 섬으로 떠난다.

그는 인상파 화가들의 영향을 받았다. 하지만 지나치게 감각에만 의존하는 인상파에 곧 불만을 느낀다. 그는 그림이 외부 세계의 재현에만 그치지 않고, 상상력이나 지성이 가미되어야 한다고 생각했다. 1880년 후반부터 현실에 종교적인 환상을 가미한 그림으로 나아간 것은 이런 이유 때문이다. 낯선 타히티 섬에서 원주민을 그리되, 그들과는 무관한 기독교의 신비한 장면을 연출한 것도 어쩌면 당연하다 하겠다.

「황색 예수가 있는 자화상」에도 이런 생각이 투영되어 있다. 화면을 꽉 채운 자화상 속의 작품을 보자. 먼저 십자가에 매달린 황색의 예수가 있는 왼쪽의 그림은 「황색 예수」(1889)다. 십자가에서 수난당하는 예수를 중심으로 브르타뉴의 민속의상을 입은 여자들이 배치되어 있다. 예수는 노란색, 나무는 주황색을 칠했다. 고갱은 색채 효과를 감소시킨다고 믿어, 원근법이나 명암법을 사용하지 않았다. 또 눈에 비친 외부 세계를 그대로 캔버스에 재현하는 것으로 만족할 수 없었다. 브르타뉴 지방의 현실에 기독교적인 환상을 가미하여 신비한 분위기를 연출한다.

그런데 이상하다. 자화상 속의 「황색 예수」는 원화와 달리 좌우가 뒤바뀌어 있다. 왜 그럴까? 자화상 제작 과정을 상상해 보면 이유를 쉽게 알 수 있다. 일반적으로 자화상은 거울 속의 자기 얼굴을 보며 그린다.

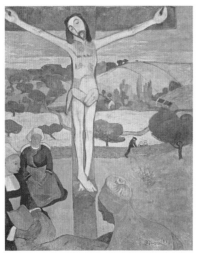

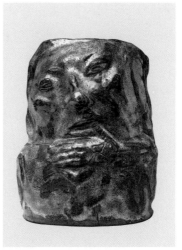

폴 고갱, 「황색 예수」, 캔버스에 유채,
93×73cm, 1889

폴 고갱, 「인간 형태의 도자기」,
사암 도자기에 에나멜 유약, 높이 28.4cm,
지름 23cm, 1889

이 그림은 거울에 비친 작업실 공간을 그대로 그렸다는 뜻이 된다. 그
래서 「황색 예수」의 좌우가 바뀌었다.

　화면 오른쪽의 형상이 기괴하다. 무엇일까? 고갱이 만든 「인간 형태
의 도자기」가 소재다. 사암이 재료인 이 작품은 자화상을 그리기 1년
전에 제작한 얼굴 모양의 담배통으로, 마음에 두었던 여성에게 선물을
했다가 퇴짜 맞은 사연이 있다. 그런데 이 작품은 좌우가 뒤바뀌지 않
았다. 거울에 비친 모습이 아니라 실물을 보면서 그렸다는 뜻이 된다.
오른쪽에 남은 배경을 채우기 위한 것으로 보인다. 이상한 점은 또 있
다. 타히티에 있는 터키 석상과 너무 닮았다. 그때까지만 해도 고갱은
타히티에 한 번도 가본 적이 없다. 이 작품은 그가 내면에 시공을 초월
한 원초적인 성격을 공유하고 있었음을 보여 주는 것 같다. 더불어 미

래의 타히티행을 예고하는 것 같아 섬뜩하다.

고갱은 왜 자화상에 자기 작품을 배치했을까? 그것은 이들 작품을 애지중지했다는 뜻이 아닐까? 유사한 사례는 더 있다. 「모자 쓴 자화상」(1893~94)에도 배경에 「마오나 투파파우」(1892)가 그려져 있다. 이 역시 가까이 둘 만큼 아끼던 그림이다. '자백'의 회화적 버전이 되겠다.

그림 속의 그림에 비친 고갱

액자 소설은 대개 외부 이야기에서 내부 이야기로 흘러가며, 내부 이야기가 끝나면 다시 외부 이야기로 흘러간다. 이 그림도 그렇다. 관람객은 고갱의 얼굴을 통해 배경 작품으로 들어갔다가 다시 얼굴로 나온다. 이때 자화상은 배경 작품과의 연관성 속에서 의미가 생성된다.

그림 속의 두 작품은 고갱의 회화적 지향점과 생활을 담고 있다. 무뚝뚝했을 자화상이 현실을 가미한 종교적인 환상과 퇴짜 맞은 일화를 보여 주는 아기자기한 그림이 되었다. 고갱은 이렇게 "회화란 자연을 모방하는 것이라는 고정관념에서 우리를 해방시켜 주었다"(모리스 드니, 화가). 소재의 사실적인 재현을 넘어 자신의 꿈을 그리는 것, 그것이 고갱 예술의 진수다.

그림의 구성요소를
곱씹다

콜라주,
캔버스 위의 혁명

파블로 피카소, 「등나무 의자가 있는 정물」

캔버스에 유채물감^{oil on canvas}?

팸플릿이나 미술잡지에 실린 작품을 보면, 도판 '캡션^{caption}'에서 이런 재료명을 만날 수 있다. 캡션이란 독자의 이해를 돕기 위해 작품 도판에 붙인 짧은 설명글을 말한다. 일반적으로 캡션에는 작가 이름, 작품 제목, 재료, 크기, 제작연도, 소장처가 들어간다. 그중의 하나가 작품 제작에 사용된 재료다.

서양미술에서 가장 대표적인 미술재료가 '캔버스'와 '유채물감'이다. 따라서 '캔버스에 유채물감'이란 천으로 된 사각형의 캔버스에 유채물감으로 그림을 그렸다는 뜻이다. 장구한 서양미술사가 고스란히 압축된 말이기도 하다. 이동이 편리한 캔버스와 유채물감 없는 미술의 전개를 생각지도 못할 만큼 이들 재료가 서양미술사에 기여한 공은 지대하다. 그런데 20세기에 들어서면 캔버스와 유채물감의 절대적인 지위가

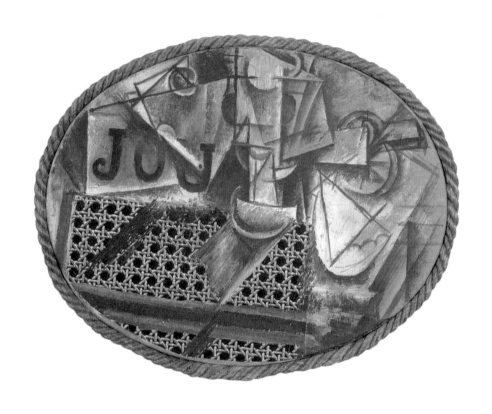

파블로 피카소, 「등나무 의자가 있는 정물」,
밧줄을 두른 캔버스에 유채·유포·종이,
27×35cm, 1912, 피카소미술관 소장

흔들린다. 이런 상황에 불을 지핀 인물이 입체파의 거장 파블로 피카소 Pablo Picasso, 1881~1973다.

등나무 문양이 있는 최초의 콜라주

타원형 캔버스 아래쪽으로 등나무 문양이 눈에 띈다. 채색된 부분에는 중앙에 유리잔과 왼쪽에 'JOU'라는 로마자(신문 『르 주르날Le Journal』을 의미), 오른쪽에 레몬 두 조각, 칼 한 자루 등을 입체파 기법으로 그렸다. 유포油布, oil cloth 위에는 유리잔의 그림자가 드리워져 있다. 테두리도 '액자'가 아니다. 굵은 밧줄이 울타리처럼 둘려져 있다.

이 작품이 「등나무 의자가 있는 정물」(1912)이다. 이상하다. 이것도 회화일까? 사각의 캔버스에 물감으로 그린 그림이 회화라는 일반적인 인식에 제동이 걸린다. 혼란스럽다.

물론 익숙한 회화 작품 스타일은 아니다. 하지만 서양미술사에 물음표를 던진, 중요한 작품이다. 회화는 물감으로 그리기만 해야 하는 것일까? 캔버스가 반드시 사각형일 필요가 있을까? 액자는 비까번쩍한 황금 액자만 사용해야 될까? 나아가 회화의 리얼리티란 무엇인가? 같은 질문이 내장되어 있다.

먼저, 이 작품에는 그린 부분과 그리지 않은 부분이 섞여 있다. 등나무 문양은 다른 부분에 비해 매우 사실적이다. 이유가 있다. 세밀하게 그린 것이 아니라 등나무 문양을 유포에 프린트한 것이기 때문이다. 유포는 카페 탁자나 의자를 덮는 천이다. 피카소는 여기에 등나무 문양을 프린트한 뒤 '콜라주collage'했다. 콜라주는 캔버스에 인쇄물, 천, 벽지, 쇠붙이, 나뭇조각 등을 붙여서 구성하는 회화 기법을 말한다. 이로써

「등나무 의자가 있는 정물」은 '최초의 콜라주' 작품이 된다.

이 작품은 등나무 문양을 살리면서, 나머지 부분을 유채물감으로 그렸다. 다른 화가라면 캔버스에 등나무 문양을 사실적으로 그렸을 것이다. 피카소는 달랐다. 프린트한 문양 조각을 보란 듯이 갖다 붙였다. 순간, 서양미술사에 균열이 생긴다. 일상생활용품과 그림의 결합으로 새로운 조형 세계가 열린다.

조형 세계의 신천지를 열다

다음으로, 눈에 띄는 것은 역시 타원형의 바탕이다. 일반적으로 그림을 그리는 캔버스는 사각형이다. 사각형의 틀에 소재를 그리고 채색을 하게 된다. 이것은 일종의 암묵적인 회화 규범이었다. 그런데 따지고보면 캔버스가 굳이 사각형일 필요는 없다. 타원형이나 삼각형이어도 무방하다. 피카소가 그 길을 본격적으로 열었다.

세 번째는 액틀이다. 기존의 회화에서는 '황금 액자'로 상징되는 화려한 액자를 사용해 왔다. 마치 정장을 입히듯이 완성된 작품에 액자를 입혀서 세상에 선보인다. 하지만 이 작품은 캐주얼 차림이다. 피카소는 타원형의 밧줄로 액자를 대신했다. 밧줄은 의도적이었다. 일반적인 밧줄이 아니라 전문적인 선원 밧줄 제조자에게 특별히 주문한 것이다. 고정관념에 대한 일종의 반항이었다. 그것도 황금 액자를 조롱하듯이 금빛 나는 황금색 밧줄이다.

이 밧줄은 생활용품이다. 작품에서 떼어내더라도 실생활에서 사용할 수 있다. 액자는 다르다. 작품이 없으면 무용지물이 된다. 피카소는 유포 조각을 콜라주하듯이 작품에 밧줄을 끌어들였다. 이것이 시사하는

바는 크다. 생활과 예술의 경계를 흐리게 하여, 양쪽의 소통 가능성을 열어놓았다. 생활용품도 얼마든지 작품이 될 수 있다는 것이다.

피카소는 왕성한 '에너자이저'였다. 새로운 조형 스타일을 개발하는 데 그침이 없었다. 「등나무 의자가 있는 정물」은 '무엇'을 보다 '어떻게' 표현했느냐가 중요하다. 이 작품을 출발점으로 미술에서는 어떤 사물이든지 콜라주할 수 있는 길이 열렸다.

작품의 심연을 비추는
불빛 하나

<div align="right">강요배, 「생이여」</div>

작품의 제목은 '수갑'일까? '나침반'일까?

대부분의 화가들은 제목을 수갑으로 인식한다. 다양한 느낌을 주는 조형 세계를 몇 마디의 문자로 규정짓는 것은 마치 시각 이미지에 수갑을 채운 것처럼 불편하다는 것이다. 반면 일반인에게 제목은 작품의 심산유곡을 답사하기 위한 나침반이다. 제목을 따라가면, 아리송한 이미지의 진경을 조금이라도 제대로 밟아볼 수 있기 때문이다. 더욱이 그림이 추상화라면 제목은 반가운 '북두칠성'이 된다.

물론 구상화는 이야기가 달라진다. 이미지가 구체적이어서 제목이 없더라도 감상하는 데 불편하지 않을 수 있다. 구상화라고 모든 제목이 친절한 것은 아니다. 간혹 그림과 제목의 간격이 커서, 감상자가 난감한 경우가 있다. '제주의 화가' 강요배姜堯培, 1952~ 의 「생이여」가 그런 작품이다.

<div align="center">그림의 구성요소를
곱씹다</div>

강요배, 「생이여」,
캔버스에 아크릴릭,
112×162cm, 2007

바다 풍경과 수상한 제목

육지의 끝자락이 바다 쪽으로 삐죽이 꼬리를 내밀고 있다. 파도가 이는 가운데 크고 작은 바위섬 위로 갈매기가 떼 지어 난다.

특별할 것 하나 없는 바닷가 풍경이다. 그런데 거칠고 약동하는 필치의 마티에르가 풍경 이상의 세계로 이끈다. 여기에 제목마저 의미심장하다. '생이여'라니. 풍경은 사실적인데 제목은 추상적이다. 강요배의 다른 바다 그림에는 「문주란 섬」, 「차귀 바다」, 「비양도의 봄바다」 식으로 해당 지명이 붙어 있다. 이 그림만큼은 제목이 지명이 아니다. 그는 왜 이런 제목을 붙였을까?

그림 내용을 근거로 제목의 의미를 찾아보자. 육지의 '끝'과 '거친' 바다, 육지와 '떨어져 있는 섬', 그런 환경 속의 갈매기 떼. 이들 간의 관계는 육지 끝으로 내몰려서 거친 바다에 목숨을 건 사람들의 생을 떠올리게 한다. 특히 바닷속의 물고기를 찾아서 날갯짓하는 갈매기 떼는 우악스러운 자연환경과 맞서는 사람들의 초상 같다. 혹시 화가가 갈매기가 나는 바다 풍경을 보다가 문득 해녀나 어부들을 떠올렸던 건 아닐까? 그래서 '생이여'한 것이 아닐까?

알 수 없는 일이다. 화가가 이 제목에 관해 직접 언급한 바가 없기 때문이다. 작품 감상에서 주관적인 느낌이 중요하다는 의견에 기대면, 감상자가 제목과 그림을 연관시켜 이해할 수 있는 수준은 이 정도일 것이다. 그럼에도 화가의 의도에 대한 궁금증은 가시지 않는다.

작가를 알아야 작품이 보인다

그림은 화가가 체득한 세계관의 조형적인 표현이다. 따라서 개별 작

그림의 구성요소를
곱씹다

품에 대한 직접적인 언급이 없더라도 화가의 작품세계와 세계관을 알면, 그림의 안쪽에 보다 가까이 다가갈 수 있다.

제주도 태생인 강요배는 1980년대에 '현실과 발언' 동인으로 활동하면서 왜곡된 현실에 대한 조형적인 발언을 해왔다. 그러다가 '제주 4·3 사건'의 참상을 직시한다. 1947년 3월 1일부터 1954년 9월 21일까지 제주도에서 발생한 이 사건은 남로당 무장대와 토벌대 간의 무력충돌과 토벌대의 진압 과정에서, 7년 7개월 동안 제주도민 30만 명 중 10분의 1이 희생된 참사였다. 그는 1980년대 말부터 자신의 유아기와 겹치는 이 역사의 진실을 찾아서 4·3사건 유적지를 답사하고 생존 희생자들의 증언을 듣는다. 3년의 고투 끝에, 쉰 점의 제주 민중항쟁사가 빛을 본다.

1990년대 초에는 제주도로 귀향한다. 애당초 '예쁜 그림'과는 거리가 먼 그의 작업이 시대 아픔에 밀착한 탓도 있지만 4·3사건 역사화 이후 풍경은 한층 비장해진다. 강한 명암 대비와 세찬 필세, 두터운 물감과 격정적인 붓질로 표현된 제주의 들녘과 산하는 감상자의 마음에 스산한 기운을 안겨준다. 도처에 휘몰아친, 맵찬 역사의 칼바람이 그림에 녹아들었기 때문이다. 바다 그림도 잔잔하고 평화로운 이미지와는 거리가 있다. 파도가 요동치는 거친 바다다. 상처투성이의 역사를 껴안고 출렁이는 바다요, 강인한 생명력이 번뜩이는 바다다. 그의 풍경화는 "인간과 마찬가지로 삶과 역사가 담겨 있는 실체이며, 그것을 계기로 일어나는 은은한 관조, 철학적 명상을 지향한다고 말할 수 있다"(유홍준, 미술평론가).

그는 한 인터뷰에서 이렇게 말하기도 한다. "그림에도 봄은 있지만 흐린 날이 많이 잡혀 있답니다. 제주도의 특정 풍경이 아니라 내 심정을 그

렸기 때문이지요. 살다보면 답답하다가도 파도치는 것을 보면 풀리고 하는 그런 심정 말입니다." 이는 곧 제주의 심정이자 심상心象이기도 하다.

작품에 날개를 달아주는 제목의 힘

"삶의 풍파에 시달린 자의 마음을 푸는 길은 오직 자연에 다가가는 것뿐이다. 부드럽게 어루만지다가 격렬하게 후려치면서, 자연은 자신의 리듬에 우리를 공명시킨다. 바닷바람이 스치는 섬, 땅의 자연은 그리하여 내 마음의 풍경이 되어간다"(강요배).

강요배의 이력과 생각을 바탕으로 「생이여」를 보면, 제목이 단순한 '치장'이 아니라 감상에 날개를 달아주는 사유의 압축파일임을 알 수 있다. 그렇다고 그림과 제목의 비의秘意가 말끔히 해소되는 것은 아니다. 감상자로서는 단지 제목을 통해 화가의 삶과 생각에 보다 근접해서 그림을 음미할 실마리를 잡았을 뿐이다.

작품에 광채를 더하는 제목은, 일종의 등대다. 감상자는 그 등대 불빛에 의지하며 이미지 바다로 나간다. 그곳에 삶과 역사가 버무려진 생의 진경이 있다. 강요배의 그림은 제주의 마음이다.

그림의 구성요소를
곱씹다

'서명'이라는
마침표

클로드 모네, 「인상, 해돋이」

'서명signature'은 화가가 그림에 자기 이름과 제작연도를 표기한 것을 말한다. 서명은 중요하다. 서명의 있고 없음에 따라 작품 대접이 달라진다. 서명은 작품의 진품성을 보증한다. 미술품 경매사가 경매도록에 수록한 작품마다 서명을 별도의 도판으로 첨부하는 것도 이 때문이다. 서명은 화가의 지문이다. 문서에 지장指章을 찍듯이 화가는 그림에 서명을 한다. 클로드 모네Claude Monet, 1840~1926에게도 서명의 진가를 보여 주는 유명한 그림이 있다.

'인상파'를 점지해 준 그림

이른 아침, 안개 낀 항구에 떠오르는 태양. 붉게 물들어 반짝이는 잔물결. 유유히 떠가는 조각배 한 척. 두 사람이 탄 조각배의 형상이 자세하지 않다. 물과 하늘은 푸른색으로 서로 녹아든다. 짧은 붓 터치와

클로드 모네, 「인상, 해돋이」,
캔버스에 유채, 48×63cm, 1872,
파리 마르모탕미술관 소장

빠른 손놀림으로 한창 그리다가 그만둔 듯하다.

르아브르 항구의 아침 해가 떠오르는 광경을 포착한 「인상, 해돋이」는 '인상파'라는 명칭을 낳은 그림이자 인상파의 출발점이 된 그림이다.

사실적인 묘사가 그림의 기본이던 시절, 제1회 인상파전(1874)은 도발적이었다. 찰나적인 인상을 강조한 그림 탓에 전시에는 악평이 쏟아졌다. 모네가 그리고자 한 것은 태양도, 조각배도, 물 위에 반사되는 햇살도 아니었다. 특정 순간에 대한 빛의 효과, 즉 '인상'이었다. 소재의 윤곽도 사라지고 원근 관계도 희미하다. 습작 같은 분위기가 역력하다. 그래서 '주제를 알 수 없는 그림', '벽지보다 못한 그림'이란 비난을 받았다. 이때 한 기자가 '인상' 따위나 그리는 화가라고 조롱하듯이 기사를 쓴다. 그것이 아이러니하게도 '인상파'의 명칭이 되었다.

사람들은 이 같은 일화에만 귀 기울이고, 정작 그림은 자세히 보지 않는다. 사실 묘사력이 뛰어난 그림에 익숙한 눈으로 보면, 진짜 볼품없는 그림이다. 당시의 일반적인 그림 경향과 비교해 봐도 마찬가지다. 그림의 행색이 대단히 거칠고 불친절하다. 그렇지만 조형적인 면에서 곱씹어 볼 필요가 있다.

아주 불량스러운 그림의 출현

전통적인 미술에서 풍경은 주제의 배경일 뿐이었다. 그것도 현실적인 풍경이 아니라 주제를 부각시키기 위해 인위적으로 꾸민 이상화된 풍경이었다. 그러다가 인상주의에서는 일상적인 자연이나 도시의 풍경이 주제가 된다. 풍경이 '자주독립'한 것이다. 종교·역사·신화를 다룬 신고전주의 그림이나 낭만주의의 이상화된 그림, 또 있는 그대로 묘사하고

자 한 사실주의로부터의 완전한 독립이었다. 심각하지 않았다. 평범한 자연과 도시 풍경을 인상파 화가들은 스냅사진 찍듯이 그렸다. 고전주의 그림처럼 역사적인 교훈 따위도 없었다. 단지 화가의 눈에 비친 한 순간의 인상적인 풍경이 있을 뿐이다.

뿐만 아니다. 붓 터치도 거칠다. 전통적인 그림에서는 붓 자국을 발견할 수가 없다. 여성이 얼굴에 메이크업을 하듯이 곱고 부드럽게 물감을 칠했다. 그림 표면이 아이의 살결처럼 매끈했다. 이 그림에서는 붓질이 불량스럽기만 하다. 터치가 붓질한 대로 드러나 있다. 왜 그랬을까?

빛의 움직임에 따라 시시각각 변하는 인상을 그리기 위해서였다. 대상의 사실감보다 대상에 쏟아지던 빛의 조각을 포착하는 것이 중요했다. 항구나 조각배의 디테일이 무시된 이유다. 야외에서 채 한 시간도 안 되는 시간에 그렸다. 보수적인 미술 아카데미의 시각에서 보면, 이 그림은 본격적인 그림을 그리기 위한 밑그림이나 스케치쯤으로 보인다. 그럼에도 모네는 서명을 했다.

'서명'으로 꽃이 된 그림

그림의 화룡점정은 서명이다. 화가는 그림이 충분히 '완숙'된 후 비로소 이름과 제작연도를 표기한다. 서명은 조형적인 생명을 불어넣는 최후의 작업이다. 못생기면 못생긴 대로 잘생기면 잘생긴 대로 서명을 받는 순간, 그림은 예술계의 시민증을 획득한다. 일반인이 보기에 미완성인 듯한 「인상, 해돋이」도, 모네의 서명에 의해 어엿한 작품이 되었다. 서명은 그림의 마침표이자 화가의 아이디[ID]다. 설익은 그림에 서명을 하는 화가는 없다.

그림의 구성요소를
곱씹다

이 그림의 왼쪽 하단을 보면, 모네의 이름과 숫자가 나란히 적혀 있다. "Claude Monet. 72." 여기서 '72'는 그림을 그린 해인 1872년이라는 뜻이다.

모네도 몰랐다. 이 서명으로 인해 「인상, 해돋이」가 근현대미술로 나아가는 신호탄이 되리라고는 꿈에도 생각지 못했다. 이로써 전통적인 미술이 금과옥조처럼 여기던 형태의 단단함과 입체감이 흔들리고, 다채로운 빛과 색채와 형태가 연출하는 무궁한 조형 세계가 펼쳐지기 시작한다.

현대미술은 인상주의의 젖병을 문 채 무럭무럭 자랐다.

젊은 렘브란트의
작업실

하르먼스 반 레인 렘브란트, 「작업실의 화가」

자기 모습을 그린 그림만이 자화상은 아니다. 화가가 자기 작업실을 그린 그림도 자화상이라고 할 수 있다. 한 개인의 내밀한 세계를 드러낸다는 의미에서 작업실 그림도 자화상과 다를 바 없다.

작업실에는 화가의 취향이 고스란히 반영되어 있다. 화가들은 창작을 하기에 가장 편리한 방식으로 작업실을 꾸민다. 따라서 작업실은 화가를 닮는다. 자화상에서 화가의 내면세계를 읽듯이 작업실 그림에서 화가의 마음을 읽을 수 있다.

작업실이나 작업실의 화가는 흔한 주제다. 이런 주제는 화가가 자신이 하는 일과 그 일을 하는 이유를 세상에 알리는 수단이기도 하다. 렘브란트, 벨라스케스, 페르메이르, 쿠르베, 드가, 피카소, 마티스, 이중섭, 이인성 등 수많은 화가가 작업실을 그렸다. 그중에서도 17세기 네덜란드 바로크의 스타였던 하르먼스 반 레인 렘브란트Harmensz van Rijn Rembrandt,

그림의 구성요소를
곱씹다

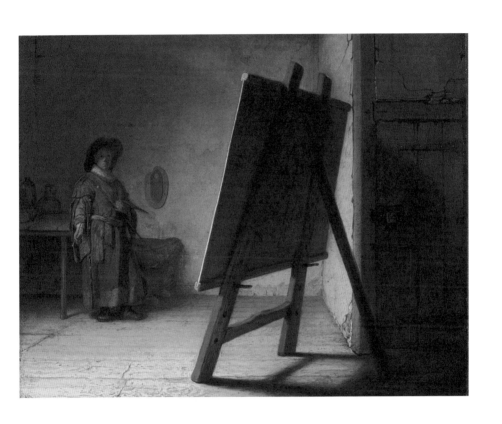

하르먼스 반 레인 렘브란트, 「작업실의 화가」,
목판에 유채, 24.8×31.7cm, 1629년경

1606~69의 「작업실의 화가」는 독특한 체형으로 눈길을 끈다.

수도승 같은 캔버스의 뒷모습

렘브란트는 자화상이 많기로 유명하다. 평생 일흔다섯 점의 자화상을 남겼다. 역사적인 장면을 재현한 그룹 초상화 「야경夜警」(1642) 속에 자기 얼굴을 슬쩍 그려 넣을 만큼 자신에게 집착했다. 인생 역정을 자화상과 그림으로 집요하게 기록한 셈이다. 자화상의 일종인 「작업실의 화가」는 구성부터 남다르다.

먼저 작업실을 보면 벽 곳곳에 칠이 벗겨지고 금이 가 있다. 낡은 마룻바닥에, 가구며 장식물도 일체 없다. 그런 가운데 챙이 넓은 모자를 쓴 화가(렘브란트의 제자라고도 하나, 3년여의 도제교육을 마치고 스물두 살에 작업실을 열었던 스물셋의 렘브란트로 보는 설이 유력하다!)가 이젤과 떨어져서 어두운 곳에 서 있다. 손에 팔레트와 한 다발의 붓을 쥔 채 정면을 응시한다. 벽에는 크고 작은 팔레트가 두 개 걸려 있고, 탁자 위에는 기름과 유약이 담긴 오일 항아리와 바니시 등이 놓여 있다. 그 앞에 캔버스가 이젤 위에 세워져 있다. 화면이 꽉 찬다. 마룻바닥에는 높은 창문을 통해 들어온 빛이 뚜렷하다. 그것뿐이다. 그림 그리기에 필요한 도구 외에는 아무것도 없다. 휑하다. '용맹정진'하는 수도승의 방 같다.

그림에서 가장 눈에 띄는 소재는 캔버스다. 덩치가 'K-1'의 최홍만 선수처럼 크고 위압적이다. 맞선 상대는 각종 붓으로 무장한 왜소한 체구의 화가다. 거인과 소인의 대결 구도. 화가와 대면한 캔버스의 뒷모습이 심각하다. 로댕의 조각 「생각하는 사람」처럼 표정이 무겁다. 둘 사이에 묘한 긴장감이 흐른다. 서늘하다. 이 긴장감은 어디에서 오는 것일까?

그림의 구성요소를
곱씹다

첫째, 화가와 캔버스의 크기다. 화가가 크고 캔버스가 작은 것이 아니라 캔버스가 크고 화가가 왜소하게 그려져 있다. 왜 캔버스를 크게 그렸을까?

둘째, 화가의 위치다. 캔버스와 이젤이 빛에 노출되어 있는데, 화가는 어두운 곳에 있다. 바로크 시대에는 명암의 대비가 강한 그림이 대세였다. 이 명암의 대비는 그림에 깊이를 더한다. 예술에 경외감을 가진 화가의 겸손일까? 아니면 자신이 채워야 할 캔버스에 압도당한 것일까?

셋째, 화가와 캔버스 간의 거리다. 화가는 왜 캔버스와 거리를 두고 서 있는 것일까? 그림을 그리기 전일까? 아니면 그린 후일까? 그도 아니면 그림을 그리는 중에 잠시 휴식을 취한 것일까? 이 거리는 무엇을 의미할까?

넷째, 캔버스의 포즈다. 캔버스는 뒷면만 보여 줄 뿐, 그림이 그려지는 앞면은 보여 주지 않는다. 캔버스에는 무엇이 그려져 있을까? 텅 비어 있을까? 아니면 자화상이 그려져 있을까? 보이지 않아서 호기심은 더 커진다.

생각하는 화가의 자존심

대부분의 작업실 그림은 작업 중인 화가의 모습에 포커스를 맞춘다. 그러다보니 작업실과 화가는 마치 신분을 증명하는 자료로 사용한 듯한 수준에서 그친다.

렘브란트의 작업실 그림은 다르다. 단순히 작업실과 화가를 보여 주기 위한 그림이 아니다. 그의 관심은 화가와 캔버스 '사이'에 있다. 그림이 단순한 손재주의 산물이기보다 생각을 동반한 고도의 정신활동임을 말

하는 것 같다. 그래서 "그림을 그리는 행위는 어떤 이론을 제시하기 위해서가 아니라 정신활동의 일부이며 훌륭한 작품이 나오기 위해선 지성과 기술을 동시에 갖추고 있어야 함"(나데주 라네리 다장, 『아틀리에의 비밀』)을 보여 준다는 해석을 낳는다. 더욱이 렘브란트가 인간과 자아의 본질을 거론하면서 차용한 경구는 이런 해석을 뒷받침한다. "나는 생각한다. 고로 존재한다"(데카르트). 그렇지 않을까.「작업실의 화가」는 이와 관련된 그림이 아닐까. 사실 이 그림만큼 데카르트의 경구와 궁합이 맞는 작업실 그림은 없다. 그림의 내용과 경구가 찰떡궁합이다.

그림의 구성요소를
곱씹다

점點으로 껴안은
파리의 휴일 오후

조르주 쇠라, 「그랑자트 섬의 일요일 오후」

　사람들은 흔히 그림은 '색을 칠해서' 그리는 것으로 생각한다. 그런데 칠하지 않고 '색을 찍어서' 그리기도 한다. 빈센트 반 고흐나 바이올린 협주곡으로 유명한 멘델스존처럼 요절했지만, 색을 점점이 찍어서 서양미술사의 큰 점이 된 화가가 있다. 점묘법의 대표선수인 조르주 쇠라 Georges Seurat, 1859~91가 그 주인공이다. 중노동에 가까운 점묘법의 결실인 그의 작품을 맛보기 위해서는 먼저 후기인상주의에 관한 약간의 정보가 필요하다.

20대에 완성한 점묘법의 걸작
　1880년대부터 1905년 사이에 프랑스에서 펼쳐진 후기인상주의는 '화파畵派'라기보다 인상주의 색채의 영향을 받은 '인상주의 이후 세대'라는 의미가 강하다. 인상주의가 시시각각 변하는 빛을 색으로 포착하는 데

조르주 쇠라, 「그랑자트 섬의 일요일 오후」,
캔버스에 유채, 207.6×308cm, 1884~86,
시카고 아트인스티튜트 소장

매달렸다면, 후기인상주의는 인상주의의 색채 분할을 과학적으로 이론화했다. 인상주의의 무계획적인 작품 스타일을 본질적이고 견고하게 업그레이드한 것이다.

특히 색채가 시각에 미치는 영향에 관한 이론을 연구한 쇠라는 처음부터 이론에 관심을 가지고, 인상주의의 색채 원리를 체계화했다. 그리고 과학적 정확성과 이론에 근거한 기법(점묘법)으로 그림을 그렸다.

일반적으로는 원하는 색깔을 만들려면 두 종류 이상의 물감을 팔레트에서 섞는다. 보라색은 물감튜브에서 빨강색과 파랑색을 짜서 붓으로 혼색하는 식이다. 이때 빨강색과 파랑색의 존재는 확인할 수 없다. 이미 보라색으로 변했기 때문이다.

반면 점묘법에서는 보라색을 만들기 위해 빨강색과 파랑색을 미리 섞지 않는다. 대신 보색(반대색) 관계인 두 색을 캔버스에 나란히 병치시킨다. 관객의 눈에서 보라색으로 섞이게 하려는 것이다. 그런 만큼 캔버스에 찍힌 빨강색과 파랑색의 존재를 분명히 확인할 수 있다.

쇠라가 스물일곱에 완성한 「그랑자트 섬의 일요일 오후」(1884~86)는 '점묘법의 절창'으로 꼽히는 걸작이다.

작품의 현장인 그랑자트 섬은 파리 서쪽의 신시가지인 라데팡스와 인접해 있다. 당시 이곳은 한적한 파리 근교였다. 그림에서처럼 휴일이면 파리와 인근의 노동자들이 산책을 하거나 풀밭에 누워 휴식을 즐기곤 했다. 르네상스 이후, 야외는 종종 이상적인 사회를 공상하기에 적당한 장소로 꼽혔다. 왜냐하면 도시와 정반대되는 곳이 야외였고, 유토피아는 도시로부터의 탈출을 의미했기 때문이다. 쇠라는 그랑자트 섬에서 휴일 오후의 풍광과 일광욕을 즐기는 사람들을 통해 이런 유토피아

를 그린 셈이다.

기하학적인 형태와 색점들의 향연

이 역작은 있는 그대로의 풍경이 아니라 조형적으로 재구성한 인물과 풍경이다. 수평과 수직으로 엄격하게 짜인 기하학적인 조형미가 작품을 탄탄하게 한다. 그곳에 약 마흔 명의 남녀노소가 다양한 포즈로 '휴일 오후'를 보내고 있다.

세부묘사가 생략된 인물들은 레고 인형처럼 딱딱하다. 시간은 정지된 듯 고요하고, 강물도 움직임이 없다. 보트는 그 자리에 묶여 있다. 마치 곤충을 채집하여 영구화하듯이 휴일의 한때를 채집해 둔 것만 같다. 이들 인물과 풍경의 부동성不動性은 현실 세계에서 벗어난 듯한 신비감마저 준다. 따라서 이 작품은 인상주의가 지향한 감각적인 인상의 덧없는 포착과는 반대임을 알 수 있다. 쇠라도 폴 세잔처럼 과학적 분석과 주관적 회화구조를 통해 인상주의의 순간적인 인상을 견고하게 만들었다. 즉 덧없이 사라지는 순간보다 감각을 영속화하는 결정적인 형상을 추구했다.

가까이서 보면 수많은 색점의 향연인데, 멀리서 보면 색점은 사라지고 따사로운 풍경이 눈에 들어온다. 잔잔한 색점들이 명상적이기까지하다. 촘촘히 찍은 수만 개의 색점은 체구가 작았다. 약 1센티미터 크기로 규격화된 점들은 수직과 수평, 곡선으로 병렬되거나 사선으로 엇갈리게 배치되어, 캔버스 전체가 마치 빛으로 아른거리는 듯한 효과를 낸다. 순도와 명도를 잃지 않은 색들은, 시각에서 혼색이 되어 장관을 연출한다.

그림의 구성요소를
곱씹다

쇠라는 제8회 인상파전(1886)에서 호평을 받은 이 작품을 완성하는데 2년이 걸렸다. 거의 매일 아침 공원으로 출근하며 사람들의 모습을 스케치하고, 오후에는 작업실로 돌아와 붓을 잡았다. 본격적인 작업에 들어가기 전에 스무 장의 크로키와 마흔여 장에 달하는 채색 스케치를 했다. 그리고 모든 포지션에 최적의 선수를 배치하듯이 각 인물과 풍경을 적재적소에 배치하며 색점을 찍었다. 가로 308센티미터에 세로 207.6센티미터나 되는 캔버스를 오로지 수많은 색점으로 채웠다는 사실은 당시에나 지금이나 놀랍기는 마찬가지다. 쇠라는 작품에 거의 초인적인 정성을 쏟아부었다. 그래서일까? 그는 서른둘의 나이에 돌연 숨을 거두었다. 평생 일곱 점의 대작만 남겼을 뿐이다. 그만큼 작품 한 점을 완성하는데 시간이 많이 걸렸다. 오랫동안 색점 찍기에 몰두했을 쇠라의 집념과 지독한 노동 앞에 절로 숙연해진다.

지금까지
내가 부르던 노래

김환기, 「영원의 노래」

　수화 김환기는 우리의 전통 소재를 곰삭혀 세계 미술과 어깨를 나란히 한 한국 현대미술의 거장이다. 그는 결코 '우물 안의 개구리'에 머물지 않았다. 활동무대를 파리, 상파울로, 뉴욕 등지로 넓혀 가며, 이 땅의 정서에 뿌리를 둔 한국적인 회화 세계를 구축했다. 그의 작품 세계는 흔히 초기의 순수기하학적 구성의 추상작업, 두 번째 시기인 해방 이후의 자연주의적인 소재를 바탕으로 한 형상작업, 그리고 세 번째로 일명 '점화點畵'로 통하는 뉴욕시대의 순수한 추상작업 시기로 각각 분류한다.

　그중에서 두 번째 시기를 채운 것이 문인 취향의 소재였다. 산, 달, 항아리, 매화, 사슴 등 전통적인 시상詩想의 대상이었던 주요 자연물 소재였다. 하지만 그것은 동양화의 수묵담채를 사용한 그림이 아니라 유채 물감으로 그린 현대적인 문인화였다. 그렇다고 자연주의적인 소재 선택

그림의 구성요소를
곱씹다

김환기, 「영원의 노래」,
캔버스에 유채, 162×130cm, 1957

이 문인정신의 계승을 의미하는 것은 아니었다. 그는 서구 모더니즘 미술의 세례를 받은 화가다. 따라서 문인 취향의 자연주의적인 소재에 대한 애착은 한국미의 원류를 찾기 위한 몸짓의 일환으로 보인다. 그림 스타일도 사실적인 묘사와는 거리가 있다. 이 시기의 특징인 '단순화'와 '평면화'를 기반으로 한 추상과 구상의 중간 스타일이었다. 1950년대의 작업을 종합해 놓은 듯한 「영원의 노래」(1957)는 이런 맥락에 있다.

강력한 민족의 노래

이 그림을 감상하려면 우선 그려진 시기부터 알아야 한다. 김환기는 1956년부터 1959년까지 파리에 머물며 작업을 했다. 「영원의 노래」는 파리에서 제작한 '영원' 시리즈의 하나다. 이때 김환기는 전통 소재가 풍기는 문학적인 정서를 극도로 농축되고 양식화된 형태로 표현한다. 이는 서양인과 차별화된 회화 세계를 구축하기 위한 치열한 사유의 결과였다.

"예술이란 강력한 민족의 노래인 것 같다. 나는 우리나라를 떠나봄으로써 더 많은 우리나라를 알았고 그것을 표현했으며 또 생각했다. 파리라는 국제경기장에 나서니 우리 하늘이 역력히 보였고 우리의 노래가 강력히 들려왔다."

김환기는 '우물 밖'에서 우리의 것을 재발견하고, 그것을 자신 있게 조형화한 셈이다.

「영원의 노래」는 창문을 통해 보이는 학, 사슴, 구름, 그리고 공예품이 작품의 모티브다. 한국적인 미를 상징하는 백자항아리와 산과 학, 사슴, 구름 문양 등이 조화를 이루며 문학적인 정서를 강하게 풍긴다. 이

그림의 구성요소를
곱씹다

런 성향은 초기 그림에서도 나타나지만 파리에서 발견한 "강력한 민족의 노래"는 더욱 심화된다. 수직과 수평을 주축으로 한 평면적인 면 구성과 밝고 다양한 색채의 장식성, 그리고 층층이 쌓아올린 두터운 마티에르의 조화로 그림의 조형미가 한층 견고해진다.

'영원'이란 김환기가 지향한 세계였다. 그림에 등장하는 학, 사슴 등이 자연의 영원성을 상징하고, 항아리와 구름 문양 등은 전통의 영원성을 상징한다. 그리고 '노래'는 '리듬'이 생명이다. 시인들이 시를 쓸 때 언어를 효과적으로 직조해서 시에 리듬을 부여하는 것처럼 김환기는 선과 색을 절절히 조율하며 화면에 리듬을 부여했다. 이 시기에, 김환기 그림이 지향한 것은 '시詩 정신'이었다.

"여기 와서 느낀 것은 시 정신이오. (중략) 거장들의 작품에는 모두가 강렬한 노래가 있구려. 지금까지 내가 부르던 노래가 무엇이었다는 것은 나는 여기 와선 구체적으로 알게 된 것 같소"(「파리통신 2」, 1957. 1, 여기서 '시 정신'의 '시' 자가 원문에 '시時' 자로 되어 있으나, 맥락으로 봐서는 '시詩' 자의 오식誤植 같다).

영원한 조형 세계를 찾아서

시가 절제된 언어로 이미지를 표현하는 것처럼 김환기의 이미지도 대상이 가진 사실적인 설명을 일절 배제하고 양식화했다. 따라서 그의 학과 구름은 구체적인 학이나 구름이 아니라 전형화한 이미지로서의 학이고 구름이다. 각 소재는 문양으로 보일 정도로 압축되어 있다. 그것은 영원히 변치 않을, 그림으로 쓴 한 폭의 시였다.

그렇다면 김환기는 왜 영원의 세계를 지향했을까? 일제강점기와 해

방, 6·25전쟁의 혼란기에서 체득한 현실에 대한 환멸과 체념이, 현실 초월적인 세계로 나아가게 만든 것일까? 그래서 전통과 자연으로 대표되는 영원의 세계로 조형적인 망명을 떠났던 것이었을까?

1950년대 지식인들의 공통된 초상의 하나가 있다. 바로 영원한 자연과 영원한 전통으로 현실을 초월하기다. 김환기도 이런 정서 속에 살았다. 그래서 혼란스러운 현실과 거리를 둔 '조형의 낙원'에서 자기만의 예술 세계를 견고히 한 것 같다. 하지만 그는 더 영원한 조형 세계를 찾아서 1963년 뉴욕으로 건너갔다. 그리고 형상을 더욱 요약하고 내면화시켜 점·선·면 같은 완전한 추상으로 나아간다. 이때 캔버스에 무수한 점을 찍은 「어디서 무엇이 되어 다시 만나랴」(1970) 같은 조형미의 절창이 탄생한다.

한 장의
자화상으로 남다

1999년 1월, 한 화가의 자화상이 세상에 처음 공개된다. 쌍꺼풀진 눈에 콧수염이 멋진, 잘생긴 얼굴이다. 화가가 요절한 지 43년 만에 나타난 자화상이다. 그때까지 이 화가의 제대로 된 자화상은 없는 것으로 알려졌다. 사람들은 놀랐다. 세밀한 연필 묘사는 마치 인물이 살아 있는 것 같았다. 우리 근대미술사에서 그만큼 실감나는 자화상을 찾아보기란 쉽지 않다. 그리고 숙연해졌다. 자화상에 얽힌 일화가 너무나 드라마틱했기 때문이다.

43년 만에 공개된 자화상

자화상의 주인공은 비운의 화가 대향 이중섭이다. 그는 6·25전쟁으로 가족과 생이별한 뒤, 사무치는 그리움을 토하듯이 그림을 그렸다. 단란한 가족상이 수많은 엽서와 은박지에 상감된다. 몇 개의 선으로 얼

이중섭, 「자화상」,
종이에 연필, 48.5×31cm,
1955, 개인 소장

굴 특징만 잡아낸 그의 캐릭터가 재미있다. 그렇다고 이것이 본격적인 자화상인 것은 아니다. 하지만 공개된 자화상은 다르다. 거칠거나 단순화된 '이중섭 표' 그림과는 딴판이다. 탄탄한 묘사력에 힘입은 얼굴 생김이 아주 사실적이다. 종이는 변색되어 누렇다. 접어서 보관한 탓에 접지 자국이 선명하다. 그 가운데 이중섭이 정면을 응시한다. 초췌한 표정, 눈동자가 심상치 않다. 사뭇 귀기鬼氣마저 감돈다. 기막힌 일화 때문에 더 그렇다.

1955년의 일이다. 당시 이중섭은 일본인 부인과 두 아들을 일본 처갓집으로 보낸 뒤, 홀로 남은 처지였다. 대구에서 개최하려던 개인전이 무산된다. 이로써 가족이 있는 일본으로 가려던 계획에도 차질이 생긴다. 밀항마저 실패한다. 자포자기의 심정. 대구역 근처의 한 여관(당시 미국공보원 건너편에 있던 경복여관의 2층 9호실)에서 지낸다. 굶기를 밥 먹듯이 했다. 허기 때문에 누워 지낸 적이 많았다. 그러다 보니 미쳤다는 소문이 돌았다. 하루는 친구인 소설가 최태응崔泰應, 1916~98에게 묻는다. "너도 내가 정신병자라고 생각하냐?" 그는 즉석에서 거울을 놓고 자화상을 그리기 시작했다. 미치지 않았음을 증명하기 위해 자기 얼굴을 직시한 것이다. 잠시 후, 최태응은 눈을 의심하지 않을 수 없었다. 가로 31센티미터, 세로 48.5센티미터 크기의 종이에 이중섭의 모습이 너무도 생생했다. 후줄근한 작업복 차림(같은 해에 그린 「시인 구상의 가족」에서도 이중섭이 입고 있던 그 옷이다!)에, 뒤로 빗어 넘긴 부드러운 머리카락과 퀭한 눈, 광대뼈가 두드러진 푹 팬 양 볼, 그리고 단정한 콧수염 아래 보일 듯 말 듯 미소까지 머금고 있었다.

1년 후, 이중섭은 세상을 등진다.

묘비명 같은 붉은색 서명

자화상의 기운이 심상치 않다. 이 세상 사람이 아닌 듯한 눈동자와 약간 어긋난 좌우 대칭이 강한 인상을 준다. 정작 눈길을 끄는 것은 얼굴이 아니다. 작가의 '서명'이다.

그림의 오른쪽 하단을 보자. 'ㅈ ㅜ ㅇ ㅅ ㅓ ㅂ'이라고 또박또박 적혀 있다. 작업복 위의 이름표 같다. 이상하다. 서명이 색연필에다가 붉은색이다. 얼굴을 연필로 그렸다면 서명도 연필로 끝내는 것이 일반적이다. 그런데 연필을 색연필로 바꾸었다. 왜 그랬을까? 우리나라에서 붉은색으로 이름을 쓰는 것은 금기가 아닌가? 자신의 죽음을 미리 예감했기 때문일까? 공교롭게도 이 자화상은 죽기 1년 전에 그렸다.

그래서였을까? 「자화상」의 소장자인 이중섭의 조카^{이영진, 1935~2016}는 "삼촌의 자화상은 마치 유서_{遺書} 같았다"고 한다. 1950년대 말, 최태응은 수소문 끝에 자신이 보관하던 자화상을 유족인 조카에게 건네준다. 자화상의 일화를 전해들은 조카는 눈시울이 붉어졌다. 삼촌은 월남하기 전에 스탈린의 초상도, 심지어 할머니의 초상도 그리지 않은 사람이다. 그런 삼촌이 자화상을 남긴 것이다. 조카는 추측해 본다. 당시에 삼촌이 이미 죽으려고 작정했던 것이 아닐까 하고. 허기에, 절망까지 겹친 시절이었다. 게다가 서명마저 피눈물처럼 붉었다. 조카는 기구한 삼촌의 운명에 가슴이 미어졌다. 그래서 삼촌의 유서 같은 자화상을 40여 년 동안 일절 외부에 공개하지 않았다.

이 자화상은 공재_{恭齋} 윤두서_{尹斗緖, 1668~1715}의 「자화상」을 연상케 한다. 정면을 응시하는 형형한 눈빛에서 선비의 지조가 느껴지는 자화상 말이다. 이중섭의 자화상도 강렬하기가 그에 못지않다. 이 역시 겉모습을

통해 비가시적인 정신까지 드러낸 '전신사조傳神寫照'의 자화상이다. 그는 혈서를 쓰듯이 혼신을 다해 자신을 그렸을 것이다. 정신이상이 아님을 증명하기 위해 눈과 코와 입을 그리고, 마침내 서명을 했다. 남은 시간은 길지 않았다. 결국 자화상은 스스로 그린 '영정影幀'으로 남았다. 붉은 서명이 묘비명처럼 쓸쓸하다.

———— 이 글은 나의 『미술책을 읽다』(아트북스, 2018) 291~92쪽에 실린 이중섭의 「자화상」에 관해 축약한 글의 원본이다. 현재 이 자화상은 서울미술관 설립자인 유니온약품 안병관 회장이 소장하고 있다.

낙관落款,
그림을 살리다

장우성, 「눈」

눈발이 날리고 있다. 천지가 분간이 안 될 정도로 세차다. 지상에는 이미 눈이 소복이 쌓였다. 고요하다. 맑은 기운이 가득 찬다.

월전月田 장우성長遇聖, 1912~2005의 「눈」(1979)은 문인화의 진면모를 보여준다. 원래 시서화詩書畵를 익힌 문인 사대부에 의해 형성된 문인화는 정신의 경지를 드러내는 그림이다. 극세필의 인물화에서부터 산수, 화훼, 영모, 절지折枝, 사군자에 이르기까지, 두루 통달했지만 장우성은 현대 화단의 마지막 문인화가로 통한다.

어린 시절부터 한학을 해온 탓에 시문詩文 짓기와 글씨 쓰기는 생활이었다. 해방 이후 본격적으로 천착한 문인화는 삶 자체였다. "흐르는 정조 및 정서가 문인화의 이상적인 경계인 문학성을 매개로 하는 높은 정신적인 가치와 일치"(신항섭, 미술평론가)했다. 이런 그를 문인화가라고 부르는 것은 극히 자연스럽다. 그림에 속기俗氣가 없고, 시적 정취가 가득

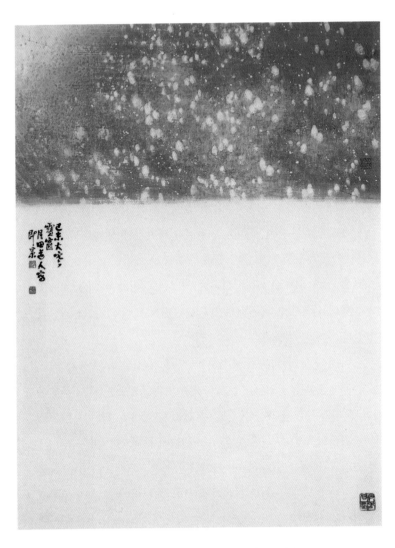

장우성, 「눈」, 종이에 수묵, 97×73cm,
1979, 삼성미술관 리움 소장

하다.

그림과 화제와 낙관의 공동 주연

작은 차이가 명품을 만든다고 한다. 「눈」의 단단한 조형미도 작은 차이의 결실이다. 화가는 그림을 그리고, 화제畵題를 붙이고, 낙관落款을 했다.

여기서 '화제'는 그림의 여백에 제목이나 그림에 대한 설명 등을 적는 것을 말하고, '낙관'은 서화書畵의 한구석에 도장을 찍어서 완성을 표시하는 것을 말한다. 이런 작업 과정이 단순해 보이지만 실은 그렇지 않다. 내공이 없으면 불가능하다.

어두운 배경으로 눈발이 날린다. 지평선이 화선지의 상하上下 중간 지점에서, 약간 위쪽에 위치해 있다. 정확하게 중간 지점이 아니다. 이 미묘한 차이를 놓쳐서는 안 된다. 그리고 지평선의 왼쪽 아래에 화제를 달았다. 그림이 왼쪽으로 기우뚱해진다. 불안하기 짝이 없다. 균형을 잡아줘야 한다. 어떻게 했을까?

오른쪽 아래 귀퉁이에 붉게 배치한 낙관이 답이다. 먹 글씨가 아닌 낙관으로 무게중심을 잡았다. 그런데 낙관 하나만으로는 왠지 허전하다. 화가는 위쪽으로 올라간다. 눈발이 날리는 지평선 위의 오른쪽을 주시한다. 가만히 낙관을 더한다. 비로소 그림이 수면처럼 잔잔해진다.

사실 그림과 화제와 낙관은 이 문인화의 공동 주연이다. 비록 작품 한 켠에 낀 탓에 낙관의 존재가 미미해 보이지만, 다른 요소와 어우러져 작품의 가치를 더욱 돋보이게 한다. 또 낙관은 무채색의 그림에 악센트 역할을 한다. 낙관의 붉은색이 심심한 세계에 강한 인상을 남긴다. 화제의 진한 먹도 악센트이기는 마찬가지다.

그림의 구성요소를
곱씹다

이것이 전부일까? 아니다. 중요한 요소는 더 있다. 지평선 아래쪽의 아무것도 그리지 않은 여백이 그것이다. 위쪽에 눈발이 날리므로 해서, 이 여백은 '눈밭'이 된다. 잡티 하나 없이 눈이 소복한 백지 같은 대지가 되는 것이다. '홍운탁월'의 기법이다. 눈밭을 직접 그리지 않고 눈발을 그려서 눈밭을 드러냈다.

장우성은 이렇게 하늘에 날리는 눈발을 통해 눈 쌓인 대지를 확보한다. 감상자는 이 여백을 빈 공간이 아닌, 눈밭으로 인식한다. 그런데 눈밭을 넓게 잡았다. 지평선을 상하의 중간 지점에 두지 않고 약간 위쪽에 두었다. 이 때문에 적막감이 더 고조된다. 작은 차이가 힘 있는 그림을 만들었다.

그림으로 승화된 정신의 향기

화폭에는 나무도, 집도, 논밭도, 아무것도 없다. 아니다. 눈 속에 이 모든 것이 있을지 모른다. 너무나 고요해서 눈 내리는 소리만 자욱한 세계, 그것이 이 그림이다.

몇 번의 붓질을 화선지에 허락하기까지 장우성이 도달했을 정신의 경지는 어떠했을까? 무욕의 경지가 아니었을까? 그렇지 않다면 이런 표현이 불가능했을 것이다. 무심한 듯, 이미지를 배치하고 화제를 달고 낙관을 하는 것은 어떤 내적 충만이 없다면 감히 실행할 수 없는 경지다. 그리다보면 소재를 더 추가하게 되고, 그렇게 되면 화폭이 부산하고 시끄러워진다.

눈 풍경은 화제와 낙관과 불가분의 관계에 있다. 만약 화제와 낙관이 없거나 위치가 바뀌면 이 그림의 무르익은 적막감은 흐트러지고 만다.

그만큼 화면 경영이 엄격하다. 무엇 하나 더하고 뺄 것이 없다. 절제된 형태미에서 삼엄한 정신의 향기가 우러난다. 낙관이 동백꽃처럼 붉디 붉다.

그림의 구성요소를
곱씹다

농촌 풍경의
특별한 변신

이원희, 「이사리에서」

풍경화에는 저마다의 표정이 있다. 소재의 디테일에 충실한 풍경화가 있는가 하면, 화가의 느낌을 살리기 위해 디테일한 묘사를 자제하는 풍경화가 있다.

서양화가 이원희1956~ 는 어느 쪽인가 하면, 후자다. 그는 소재의 세밀한 묘사보다 원하는 느낌의 표현을 중시한다. 물을 잡은 논, 슬레이트 지붕이 있는 정겨운 농가, 길과 논과 집이 어우러진 한적한 농촌 풍경, 퇴락한 농가의 따스한 담벼락과 지붕, 바닷가의 비탈밭 등 흙내음 가득한 작품 세계는 땅에 대한 애착과 향수를 자극한다.

'입담 좋은' 소설가가 사소한 일상사에서 세상의 심연을 포착하듯이, 그는 뛰어난 표현력과 감각으로 평범한 풍경을 비범하게 보여 준다. 그것은 독특한 시점과 느낌을 중시하는 기법에 힘입어 정감 어린 세계가 된다.

이원희, 「이사리에서」,
캔버스에 유채, 100호, 1993

평범한 풍경이 주는 특별한 감동

대부분의 화가들이 시대의 유행을 좇아서 도회적인 소재에 매달리고 있다. 그럼에도 이원희는 초연한 자세로 평범한 농촌의 황톳빛 자연을 묵묵히 캔버스에 담는다.

"눈에 보이는 모든 사실을, (중략) 회화적 대상으로 끌어낼 줄 아는 탁월한 능력의 소유자"(박영택, 미술평론가)답게, 그는 평범한 풍경마저 아주 맛깔스럽게 요리해 낸다. 그에겐 풍경화의 소재가 따로 있는 것 같지 않다. 중요한 것은 그림이 될 만한 특별한 풍경이 아니라 하찮은 풍경일지라도 특별하게 그리는 것이라고 생각하는 것 같다.

보통 사람이 전문가의 솜씨에 힘입어 빛이 나는 것처럼, 우리는 화가의 부름으로 거듭난 풍경을 통해 평범한 표정에 깃든 아기자기한 매력을 비로소 발견하게 된다.

한 가지 주목할 것은 이원희의 풍경화는 인간의 발길이 닿지 않은 오지의 풍경이 아니라는 점이다. 땅을 경작하고, 길을 내고, 마을을 이루는 등 삶의 터전과 관련된 풍경이 그림의 소재가 된다. 그런 작품에서 인간의 체취와 동떨어진 야생의 풍경을 만나기란 쉽지 않다. 풍경에 사람이 없어도 인간적인 따스함이 묻어난다. 이는 화가의 관심이 단순한 풍경에 있기보다 인간적인 체취가 밴 풍경에 있음을 알려 준다. 그는 이 땅의 풍경을 사실적으로, 가장 푸근하고 아늑하게 그린다.

특이한 시점과 느낌에 헌신하는 그림

농가가 있는 풍경을 그릴 때도, 집만 크게 클로즈업하지 않는다. 반드시 자연의 풍경과 어우러져 있다. 자연과 인간의 '조화'를 중시하는 것

같다. 산과 들과 길과 집과 나무가 어우러진 풍경이 다정다감하다. 화가의 관심은 전체적인 조화가 주는 아늑한 느낌이지, 소재의 세부묘사가 아니다. 이런 느낌을 강화하는 요소로는 독특한 시점과 색다른 기법을 꼽을 수 있다.

그가 즐겨 사용하는 시점은 '부감법俯瞰法'이다. 그림을 그릴 때 위에서 내려다보듯이 그리는 까닭에, 풍경이 캔버스를 가득 채운다. 예컨대 「이 사리에서」(1993)를 보면, 집이며, 길, 산비탈 밭이 화면에 꽉 차 있다. 부감법으로 그렸기 때문이다. 그러다보니 하늘이 들어설 자리가 없다. 사실 그의 그림에서 하늘이 드러난 풍경을 만나기란 쉽지 않다. 아늑한 느낌은 부감법의 활용에서 극대화된다. 사람들은 캔버스에 풍경이 안겨 있듯이, 그림을 보며 마치 풍경에 안기는 듯한 느낌을 받는다.

뿐만 아니다. 시점의 개성에 활력을 더하는 것은 표현 방법에도 있다. 전체적인 분위기를 살리는 선에서 디테일의 강약이 조절된다. 소재의 세밀한 묘사가 그림의 목적이 아닌 것이다. 그가 추구하는 것은 농촌이 주는 고즈넉한 분위기 같다. 예컨대 「삭풍」(1991)처럼 담장은 담장 같은 느낌을 주면 되지, 담장의 세부를 자세히 묘사할 필요는 없다. 슬쩍슬쩍 붓질한 터치가 오히려 농가의 맛을 제대로 우려낸다. 게다가 그런 그림에는 이 땅의 바람과 햇살과 공기마저 함께한다. 이런 무형의 기운을 그림에 담아내기란 쉽지 않다. 어쩌면 그는 이 무형의 기운을 살리기 위해 소재의 세부를 희생하며, 느낌 위주의 터치와 채색을 구사하는지도 모른다. 그것은 고향에 대한 향수 같고, 땅에 대한 근원적인 정서 같은 것이다.

그림의 구성요소를
곱씹다

이원희, 「삭풍」, 캔버스에 유채, 1991

농촌 풍경에서 지구촌으로

화가의 눈은 '세상의 눈'이다. 보통 사람을 대신하여 세상의 진실을 포착한다. 평범한 산하는 화가의 눈을 통해 특별하게 거듭난다. 겸재 정선이 오랫동안 방치되었던 우리 산하를 진경산수로 숙성시켰듯이, 이원희는 소외된 풍경을 서정적인 조형언어로 따스하게 피워 낸다. 그의 개성적인 풍경화는 어느덧 이 땅의 농촌을 넘어 유럽과 러시아의 고풍스러운 풍경으로 확장되고 있다. 그럼에도 평범한 것에 대한 관심과 특유의 표현 방법에는 변함이 없다. 사람들은 그가 포착한 만큼 세상을 재발견하고, 더욱 깊게 받아들인다. 그림은 화가의 마음이자 화가가 포착한 세상의 마음이다.

'원 포인트 그림감상'에서
'원 포인트 글쓰기'로

세 개의 감상 포인트로 본, 세 편의 「남향집」이야기

동일한 작품도 감상 포인트가 다르다면 어떻게 될까?

오지호1905~82의 「남향집」(1939)을 대상으로, 감상 포인트를 달리한 세 편의 글을 살펴보자.

그 전에, 「남향집」에 관한 글로는 이 책의 112쪽에서 소개한 「돌담에 속삭이는 그림자같이」가 있다. 이 글의 감상 포인트는 「남향집」에서 가장 눈에 띄는 소재인 고목의 그림자다. 여기에다가 오지호가 한국적 인상주의를 정착시키고자 했다는 점, 인상주의 화가들은 그림자도 색이 있는 것으로 봤다는 점 등의 정보를 더해, 「남향집」에서 인상적인 그림자의 표정과 역할에 집중했다.

다음에 소개하는 세 편은 「남향집」에서 아이와 강아지, 그리고 초록 나무에 각각 주목한 것이다. 같은 그림도 방점을 찍는 소재에 따라 어떤 차이가 있는지 비교해 봤으면 한다.

「남향집」은 화가의 대표작 중의 하나로, 개성의 초가집이 작품의 무대다.

'딸 바보' 아빠의 명랑한 집

화가들의 그림에는 종종 가족이 등장한다. 이중섭이 남긴 다수의 그림과 엽서화는 주인공이 아내와 두 아들이다. 이들 그림에는 6·25전쟁 때문에 일본으로 보낼 수밖에 없었던 아내와 자식에 대한 애틋한 그리움이 절절하다. 같은 시기에 활동한 오지호도 어린 딸을 그렸다. 대표작인 「남향집」에는 딸을 향한 화가의 정이 봄볕처럼 따스하다.

<u>따사로운 남향집의 아이</u>　1931년 도쿄미술학교 서양화과를 졸업한

오지호는, 1935년 3월부터 해방 전까지 10년간 개성 송도고등보통학교 도화圖畫 교사로 재직한다. 이때 일본을 통해 받아들인 서양의 인상주의를 이 땅의 풍토와 감성에 맞게 토착화시킨다. 「남향집」은 이 시기의 작품이다. 그것도 1935년부터 1944년 해방 무렵까지 살았던 개성의 초가집이 작품의 무대다.

봄이 오는 무렵, 노란 초가집과 아직 잎이 돋지 않은 늙은 감나무 한 그루, 문을 나서는 빨간 원피스 차림의 소녀와 양지 쪽에서 한가롭게 졸고 있는 강아지 한 마리, 그리고 돌로 쌓은 축대와

「남향집」에서 아이는 화가의 둘째딸인데, 어린아이와 봄의 관계가 의미심장하다. 봄은 인간의 성장기로 보면 유년기에 해당한다. 여기서 아이는 곧 봄을 은유한다.

작은 나무 두 그루가 그림의 주요 소재다. 초가지붕과 담장에 쏟아지는 봄볕이 인상적이다. 행복했던 개성 시절을 보여 주는 것 같다.

형식적으로 보면, 우선 이 그림은 전체가 밝고 명랑하다. 사물의 구체적인 디테일보다 따뜻한 분위기 조성에 그림의 비중이 실려 있다. 초가지붕과 담벼락에 드리워진 고목의 그림자조차 밝다. '인상과 맨'답게 파란 느낌의 보라색으로 맛을 낸 그림자가 유쾌하다.

그림에 생기를 주는 것은 고목의 그림자만이 아니다. 빨간 원피스의 여자아이도 있다. 흰색 목깃이 단정한 이 아이는 화가의 둘째딸(금희)이다. 대문 밖을 내다보는 중이다. 동그란 바가지머리에는 노란 리본이 나비처럼 얹혀 있다. 무엇을 하는 것일까? 누구를 기다리는 것일까? 아니

다. 아이의 손에 그릇이 들려 있다. 오수 중인 삽살이에게 먹이라도 줄 모양이다. 그러거나 말거나 강아지는 정물처럼 엎드려 있다. 지금 그림에서 움직이는 것은 아이뿐이다. 정중동이다. 아이가 적막한 풍경에 발랄한 기운을 불어넣는다.

화가는 왜 그림에 딸을 그려넣었을까? 자식을 사랑하는 아빠의 마음을 표현한 것이 아닐까? 그래서 그림이 더 밝고 명랑한 것이 아닐까? 사랑에 빠진 사람이 어두운 그림을 그릴 수는 없다. 그림은 마음의 표현이어서, 마음이 밝으면 붓질마저 자상해지는 법이다. 어린 자식이 있는 부모는 알 것이다. 이 그림을 보면 기분이 좋아지는 이유를. 화가는 자식 사랑하듯이 이 땅을 밝힌 햇빛과 색채를 평생 사랑했다.

어린아이와 봄의 관계도 음미해 볼 만하다. 봄은 인간의 성장기로 보면 유년기에 해당한다. 바로 아이가 봄이다. 작가가 의도했는지 알 수는 없지만, 이 작품이 걸작인 이유는 이런 무의도적인 효과 덕분이기도 하다.

아빠의 마음 같은 집 서구의 인상주의 화가들이 햇빛을 찾아다닌 것처럼 오지호도 그랬다. 몇 시간씩 강한 햇빛 속에 이젤을 세우고 다채로운 빛의 걸음걸이를 포착했다. 그에게 색채는 곧 빛이었다. 빛을 사랑한 이상 색채는 밝고 찬란해질 수밖에 없다. 그는 조형 이념적인 면에서 인상주의 본질에 접근해 갔다. 그 결과, 우리 자연과 궁합이 맞는 한국식 인상주의 화풍을 찾아냈다. 겸재 정선이 진경산수로 우리 산천을 화폭에 담았듯이, 오지호는 우리 체질에 맞는 풍광을 그렸다. 그는 한국 인상주의 화풍의 개척자다.

「남향집」은 '행복이 가득한 집'이다. 사랑하는 아이가 봄볕과 함께하

는 따사로운 쉼터다. '딸 바보' 아빠의 애정은 보는 것만으로도 온기가 돈다. 80년이 지난 지금까지도 행복의 광도光度는 변함이 없다.

봄은 '삽살이'로소이다

때로는 화가에 관한 정보가 작품 감상을 밝혀준다. 아이와 강아지가 등장하는 평범한 풍경화도 화가에게 어린 딸이 있다거나 애완동물이 있다는 정보를 접하면, 작품 속의 아이와 강아지가 반짝이기 시작한다. 아빠의 마음과 애견인의 마음이 되어 그림을 보게 되고, 밝은 색상과 잔잔한 붓 터치에서 온기와 미소가 느껴진다. 우리 근대미술사에 '한국형 인상주의'의 개척자로 이름을 올린 오지호의 「남향집」이 그런 경우

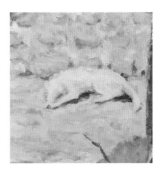

「남향집」에서 강아지는 화가의 애완견 '삽살이'로 알려져 있다. 봄볕이 가장 따사로운 곳에 엎드려 있는 강아지는 감상자의 시선이 가닿는 귀착점이어서, 삽살이에 대한 화가의 애정지수를 확인할 수 있다.

다. 볕 좋은 '남향집'에는 아빠의 마음과 애견인의 마음이 겹으로 따스하다.

행복이 가득한 시절의 봄날 화폭에 꽉 차게 초가집을 클로즈업했다. 고목이 보랏빛 그림자를 축대와 초가에 드리운 채 서 있다. 초가집 문 사이로 빨간 원피스를 입은 여자아이가 보이고, 양지 바른 곳에는 강아

지가 졸고 있다.

평생 한국적 인상주의의 정착에 힘써 온 오지호가 해방 전까지 살았던 개성의 집이 작품의 무대다.

오지호에게 개성 시절은 화가로서도 뜻깊은 시절이었다. 1930년대 중반부터 화가 김주경金周經, 1902~81과 의기투합하여 일본을 통해 굴절된 외광파의 인상주의에서 벗어나 우리 풍토에 맞는 화풍을 찾아나섰고, 그 성과들을 작품 제작과 이론으로 발표했다. 그 득의의 결실이 우리나라 최초의 컬러화집인 『오지호·김주경 2인 화집』(1938)이다. 화집에는 두 화가의 작품 각 열 점, 오지호의 「순수회화론」과 김주경의 「미와 예술」이라는 논문을 수록하여 그간의 연구를 갈무리했다.

또 개성에서 둘째딸(금희)이 태어났다. 「남향집」에 등장하는 여자아이의 모델이 바로 금희다. 그림의 밝고 따스한 분위기에는 사랑하는 딸을 향한 아빠의 뜨거운 애정지수도 한몫했다.

오지호의 '행복이 가득한 시절'이 압축된 「남향집」에는 아이뿐만 아니라 그림에 빛을 주는 소재가 더 있다. 양지 쪽에 있는 듯 없는 듯이 엎드린 강아지가 그 주인공이다.

'핫 플레이스'에서 잠든 애완견　그림 속에서 강아지는 결코 무시할 수 없는 배역이다. 우선 화폭에 배당받은 위치부터 의미심장하다. 강아지는 봄볕이 가장 따사로운 곳에 배치되어 있다. 그림을 그릴 당시에, 강아지가 그 자리에 엎드려 있어서 이렇게 그린 것일까? 물론 그랬을 수 있다. 하지만 한번쯤 강아지와 화가의 관계를 체크해 볼 필요가 있다. 알고 보니, 강아지는 화가의 애완견으로, 이름이 '삽살이'였다. 사랑

하면 맛있는 것을 먹이고 싶고, 좋은 잠자리를 마련해 주고 싶듯이, 삽살이를 향한 오지호의 마음도 그랬을 것이다. 그래서 질 좋은 봄볕이 머무는 양지 쪽에 자리를 잡아준 것이었다.

삽살이의 존재감은 무엇보다도 아이와의 관계에서 뚜렷해진다. 가만히 보면, 아이의 손에 뭔가 들려 있다. 그릇 같다. 용도가 확실하지 않지만 삽살이를 염두에 두면 그릇에는 먹이가 담겨 있을 것이다. 지금 아이는 삽살이한테 먹이를 주려고 두리번거리며 문을 나서는 중이다. 둘 사이에서 사랑스러운 스토리가 전개된다. 봄볕에 취한 삽살이는 아이의 기척에도 쳐다보지도 않는다. 재미가 배가된다. 삽살이와 아이는 '절친'이다. 그림 속에 삽살이가 없다면 어땠을까? 아이의 등장도, 손에 든 그릇도 의미가 모호해진다. 삽살이 때문에 아이와 그릇의 존재에 맥락이 생기고, 그림에 생기가 충만해진다. 사랑스러운 아이와 삽살이를 지켜보는 아빠의 마음도 채색과 구도 속에 고스란히 스며들었다. 삽살이는 「남향집」의 귀여운 마스코트다.

그렇다면 감상자의 시선이 가닿는 귀착점은 어디일까? 아이일까? 아니면 강아지일까? 답은 강아지다. 누군가를 찾아 대문을 나서는 아이와 아이의 손에 들린 그릇을 본 감상자는 결국 강아지를 찾게 된다. 강아지가 귀착점이다. 따라서 이 그림의 '핫 플레이스'는 삽살이가 엎드려 있는 곳이 된다.

지금 그곳에 가장 섬세하고 따사로운 봄볕이 피라미 떼처럼 몰려 있다. 그 봄볕을 덮고 삽살이가 오수삼매午睡三昧에 들었다. 봄이 강아지를 찾는 아이의 걸음걸이처럼 아장아장 오고 있다.

초록나무를 입양한 뜻

균형의 혈액형은 두 가지다? 정적인 균형이 'A형'이라면, 동적인 균형은 'B형'이 되겠다. 전자는 대칭에서 비롯되는 시각적인 균형감을 주고, 후자는 비대칭이지만 시각적인 무게가 균등하게 배분되어 흥미와 긴장감을 준다. 전자가 변화가 없어 정적이고 단조로운 반면, 후자는 변화가 두드러져 심리적인 주목성이 커진다.

화가들은 작업을 할 때, 무의식적으로 화면의 균형을 잡는다. 균형이 무시되면 시각적·정신적 감정이 불안해지지만, 균형이 잡히면 질서와 안정감이 생긴다. 화가들이 사인 위치를 통해서까지 작품의 균형을 잡는 이유는 이 때문이다. 북디자인으로 치면, 출판사 로고나 바코드를 활용해서 표지의 균형을 다지는 격이다.

이런 맥락에서 오지호의 「남향집」은 'B형' 스타일로 균형이 잡힌 그림이 되겠다.

'아싸'들의 미친 존재감 그림의 '인싸(인사이드)'는 배경인 초가와 아이, 고목과 그림자, 축대 위의 강아지가 된다. 작품의 완성도에 기여하는 '아싸(아웃사이더)'도 있다. 화면의 전경 오른쪽 귀퉁이에 배치된 초록나무와 줄기를 비롯해 'Y'자형 나뭇가지와 키 큰 젊은 나무(이하 '젊은 나무')가 그것이다. 비록 시각적인 존재감은 희미하지만 없어서는 안 될 존재들이다.

주요 소재에 관심을 집중시키고자 했으면, 이들 소재는 없는 것이 낫다. 집중도를 떨어뜨리는 방해물이 될 수 있다. 그럼에도 화가는 이들을

이곳에 낙관하듯이 배치했다. 왜 그랬을까?

전체적인 색감으로 봐서도 나무의 초록색은 튄다. 배색의 조화를 고려하면, 패착敗着으로 의심되는 색이다. 빼빼로 같은 젊은 나무의 등장 또한 뜬금없다. 고목의 그림자를 통해 인상파다운 색채 처리의 묘는 충분히 보여 주었다. 인상파 화가들은 그림자에도 색이 있다고 봤는데, 지금 고목의 그림자는 보랏빛으로 색감이 확실하다. 따라서 젊은 나무는 그림자의 효과를 낼 수도 없다. 사족처럼 보인다. 왜 두 소재를, 그것도 한 모퉁이에 배치했을까? 아니 배치해야만 했을까?

그림의 조형원리에 그 답이 있다. 동세, 리듬, 강조, 변화, 대비, 통일, 비례, 색조, 균형 등의 원리 가운데 두 소재는 균형과 관계된다. 이들 소재를 '없다'고 가정하고 그림을 보면, 작품의 무게는 고목이 있는 왼쪽으로 기운다. 이 불균형을 잡아주는 균형추가 오른쪽에 있다. 강아지? 아니다. 흥미롭게도 초록나

「남향집」에서 오른쪽 가장자리에 배치된 초록나무와 키 큰 젊은 나무는 왼쪽의 고목나무로 기운 화면의 불균형을 잡아주는, 속 깊은 균형추 역할을 한다.

무와 젊은 나무다. 고목과 두 나무가 마치 거인과 소인 같은 꼴이지만 힘의 크기는 대등하다. 안정감과 변화의 미는 이들에 말미암는다. 두 나무는 오른쪽 하단을 지킬 수밖에 없다. 고목이 '좌청룡'이라면, 두 나무는 '우백호'다.

한 가지, 의문이 든다. 그림처럼 두 나무가 실제로 현재의 위치에 있었을까? 그랬을 수도 있고, 아닐 수도 있다. 화가가 조형적인 균형을 잡기 위해, 근처에서 다소 떨어져 있던 두 소재를 캔버스 가장자리로 입양해서 편집했을 수 있다. 그림은 도감圖鑑이 아니다. 사실을 토대로 했더라도 조형적인 논리에 따라 얼마든지 변형이 가해질 수 있다. 이 과정에서 화가의 생각과 감각이 드러난다.

또 왜 하필이면 초록색 나무일까? 이는 계절과 관련이 있다. 고목과 젊은 나무는 낙엽지고 지금은 가지뿐이다. 따스한 볕만으로 계절을 암시하기에는 역부족이다. 여기에 악센트를 주는 상징물이 초록색이다. 고목과 젊은 나무에도 곧 초록잎이 앞다투어 필 것이라는 암시를 초록 나무가 대행한다.

젊은 나무는 고목과 대비되면서 그림에 아기자기한 변화를 준다. 큰 것과 작은 것, 굵은 것과 가는 것의 조화가 재미있다. 고목과 젊은 나무의 대조는 또 이들 나무 사이의 시간차를 보여 주면서 세월의 무게감과 젊은 기운을 수혈한다. 고목과 아이처럼 이들 나무에도 늙음과 신생의 기운이 공존한다. 그리고 젊은 나무는 고목과 가지가 겹치면서 아치형을 조성한다. 명당자리다. 그림의 핵심 소재인 아이와 보랏빛 그림자, 강아지가 이 아치 속에 배치되어 있다. 절묘하다. 젊은 나무는 오른쪽으로 새는 시선을 차단하면서 핵심 소재를 부각시키는 역할까지 한다.

「남향집」에서 오른쪽의 젊은 나무는 고목과 더불어 그림의 '좌
청룡' '우백호'로 아치형을 이루며, 감상자의 시선을 아이와 강
아지로 모아준다. 작품의 명당은 이 아치형의 안쪽이 된다.

　구도로 넣은 추임새 「남향집」은 작품에 내재한 요소들이 유기적으
로 관계를 맺고 있다. 비대칭적인 구도의 조형적인 변화가 작품에 추임
새를 넣는다. 정적인 듯한데 동적이다. 고요한 가운데 봄기운이 약동한
다. 「남향집」은 소재와 기법, 형태와 색채뿐만 아니라 작품의 척추 같은
구도로도 말한다.

　예술심리학자 루돌프 아른하임은 "가장 훌륭한 균형은 형태를 구성
하는 각 요소들이 동적으로 작용과 반작용을 팽팽하게 거듭하면서 정
적인 상태를 달성할 때 이루어진다"(『미술과 시지각』)라고 했다. 「남향집」

이 걸작인 또 하나의 이유다.

<center>***</center>

이상이 세 개의 감상 포인트로 본 「남향집」 이야기다.

「'딸 바보' 아빠의 명랑한 집」은 「남향집」의 유일한 등장인물인 빨간 원피스 차림의 아이가 감상 포인트다. 정보에 따르면, 개성 시절에 둘째 딸이 태어났고, 그 딸이 이 작품의 아이라는 사실이다. 이를 기초로 화가이기 전에 '딸 바보' 아빠로서, 사랑하는 아이를 보는 마음을 헤아려 보았다.

「봄은 '삽살이'로소이다」는 「남향집」에서 오수에 빠진 강아지에 마음을 준 경우다. 강아지를 단순한 그림 소재로만 여겼는데, 화가와 특별한 사이였다. 애완견에다가 이름이 '삽살이'라고 했다. 그래서 애견인으로서 화가의 심정과 아이와의 관계, 구도상의 위치 등을 복합적으로 살펴보았다.

세 번째의 「초록나무를 입양한 뜻」은 그림에서 주목받지 못한 소재인 오른쪽 하단의 초록나무와 키 큰 젊은 나무의 묵직한 존재감을 중심으로 작품의 조형 원리를 짚어본 예가 된다.

이처럼 한 점의 작품에서도 어느 소재에 주목하는가에 따라 각기 다른 감상이 가능하다. 위의 세 가지 포인트 외에도 자신의 추억을 중심으로 「남향집」과 관련된 이야기를 할 수도 있고, 세 가지 소재를 하나로 엮어서 감상할 수도 있다.

작품과 말문 트기가 어렵다면 '원 포인트 그림감상'으로 시작해 보자.

재미있는 감상의 마중물이 되지 않을까 한다. 그리고 그림 감상을 몸속에 묵혀두지 말고 글로 써보자. 감상이 정밀해지고 체계화된다. 글쓰기는 작품을 두 번 감상하기다. 글을 쓰면서 작품을 더 자세히 보고 깊이 생각하게 된다. 흐릿했던 느낌이 비로소 선명해진다. 진정한 그림감상은 보는 데서 그치지 않는다. 보기만 하는 감상은 반쪽짜리 감상이다. 감상의 완성은 글쓰기다. 글쓰기까지가 진정한 그림감상이다. 위에 소개한 세 편의 글도 '원 포인트 글쓰기'로 마무리한 나의 '원 포인트 그림감상'이다. '원 포인트 그림감상'은 '원 포인트 글쓰기'로 완성된다.

참고자료

단행본

고연희 지음, 『그림, 문학에 취하다』, 아트북스, 20114

───, 『선비의 생각, 산수로 만나다』, 다섯수레, 2012

김가희 지음, 「정선과 이춘제 가문의 회화 수응 연구」, 서울대학교 석사학위논문, 2011

김나희 지음, 『예술이라는 은하에서』, 교유서가, 2017

김남희 지음, 『극재의 예술혼에 취하다』, 계명대학교출판부, 2018

김영숙 외 지음, 『자연을 사랑한 화가』, 아트북스, 2005

김진송 지음, 『이쾌대』, 열화당, 2006

김현화 지음, 『20세기 미술사』, 한길아트, 1999

───, 『현대미술의 여정』, 한길사, 2019

나데주 라네리 다장 지음, 『아틀리에의 비밀』(이주영 옮김), 아트북스, 2007

노르베르트 볼프 지음, 『카스파 다비트 프리드리히』(이영주 옮김), 마로니에북스, 2005

노버트 린튼 지음, 『20세기의 미술』(윤난지 옮김), 예경, 2003

다카시나 슈지 지음, 『명화를 보는 눈』(신미원 옮김), 눌와, 2002

루돌프 아른하임 지음, 『미술과 시지각』(김춘일 옮김), 미진사, 2003

롤프 귄터 레너 지음, 『에드워드 호퍼』(정재곤 옮김), 마로니에북스, 2005

박은순 지음, 『이렇게 아름다운 우리 그림』, 한국문화재보존재단, 2008

박제 지음, 『그림정독』, 아트북스, 2007

손철주 지음, 『인생이 그림 같다』, 생각의나무, 2005

신수경 지음, 『한국 근대미술의 천재 화가 이인성』, 아트북스, 2006

안휘준 외 지음, 『한국의 미술가』, 사회평론, 2006

안휘준 지음, 『한국 회화사 연구』, 시공아트, 2000

오광수 지음, 『박수근』, 시공사, 2004

——————, 『이중섭』, 시공사, 2005

——————, 『한국현대미술사』, 열화당, 1995

오주석 지음, 『옛 그림 읽기의 즐거움 1』, 솔, 2003

우정아 지음, 『명작, 역사를 만나다』, 아트북스, 2012

윤범모 지음, 『한국미술론』, 칼라박스, 2017

윤철규 지음, 『조선 회화를 빛낸 그림들』, 컬처북스, 2015

이원복 지음, 『회화』, 솔, 2005

이응노·박인경·도미야마 다에코 지음, 『이응노—서울·파리·도쿄』, 삼성미술문화재단, 1994

이태호 지음, 『옛 화가들은 우리 땅을 어떻게 그렸나』, 생각의나무, 2010

——————, 『한국 미술사의 라이벌』, 세창출판사, 2014

정준모 지음, 『한국 근대미술을 빛낸 그림들』, 컬처북스, 2014

제임스 H. 루빈 지음, 『인상주의』(김석희 옮김), 한길아트, 2001

조정육 지음, 『그림 공부 인생 공부』, 아트북스, 2012

——————, 『그림이 내게 말을 걸어왔다』, 아트북스, 2003

최완수 지음, 『겸재의 한양 진경』, 동아일보사, 2004

츠베탕 토도로프 지음, 『일상예찬』(이은진 옮김), 뿌리와이파리, 2003

필립 샌드블룸 지음, 『창조성과 고통』(박승숙 옮김), 아트북스, 2003

홍선표 지음, 『한국 근대미술사』, 시공아트, 2009

——————, 『조선회화』, 한국미술연구소, 2014

도록

『강요배, 제주의 자연』, 학고재, 1994

『능호관 이인상, 소나무에 뜻을 담다』, 국립중앙박물관, 2010

『땅에 스민 시간』(강요배전), 학고재, 2006

원 포인트 그림감상

원 포인트로 시작하는 초간단 그림감상

ⓒ 정민영 2019

초판인쇄	2019년 11월 25일
초판발행	2019년 12월 5일

지은이	정민영
펴낸이	정민영
편집	이남숙 임윤정
디자인	이선희
마케팅	이숙재 오혜림 안남영
제작처	영신사

펴낸곳	(주)아트북스
출판등록	2001년 5월 18일 제406-2003-057호
주소	10881 경기도 파주시 회동길 210
대표전화	031-955-8888
문의전화	031-955-7977(편집부) 031-955-3578(마케팅)
팩스	031-955-8855
페이스북	www.facebook.com/artbooks.pub
트위터	@artbooks21

ISBN	978-89-6196-366-4 03600

• 이 도서의 국립중앙도서관 출판예정도서목록(CIP)은
서지정보유통지원시스템 홈페이지(http://seoji.nl.go.kr)와
국가자료공동목록시스템(http://www.nl.go.kr/kolisnet)에서 이용하실 수 있습니다.
(CIP제어번호: CIP2019047095)

미술책을 읽다
미술책 만드는 사람이 읽고 권하는 책 56

정민영 지음

생생한 독서 감상과 미술 이야기를 버무린 미술책 독서 길잡이. 미술 전공자로서 단행본 편집자와 미술잡지 생활을 거쳐 현재 미술책을 만들고 있는 저자가 오랜 경험을 녹여 미술 대중서 56권을 리뷰했다. 서양화와 우리 옛 그림, 전기와 평전, 컬렉터와 컬렉션, 작업실과 그림 그리기 등 일반인이 미술을 가까이하는 데 도움이 될 책들을 흥미롭게 소개한다. 더불어 동서양의 미술 이야기와 국내외 미술계의 동향, 미술출판의 지형과 책의 조형미(북디자인) 등을 곁들여 읽는 재미를 더했다. 별미로, 몇몇 리뷰 뒤에는 책 출간 후의 상황이나 해당 책과 관련된 정보를 추가했다.

편집자를 위한 북디자인
디자이너와 소통하기 어려운 편집자에게

정민영 지음

미술을 전공하고 오랫동안 미술책을 기획·출판해온 지은이가 책이 나오는 과정 전체를 굽어보았다. 책 만드는 이들이 무심코 지나쳤을 각 면(面)의 존재 이유를 찾고, 각 요소의 당위성을 시시콜콜 의문에 부쳐 한 권의 세밀화를 그린 것이다. 왜 책의 형식은 독자의 심리를 닮았는지, 왜 판면에 양지와 음지가 존재하는지, '표지—약표제면—표제면'은 어떠한 관계를 형성하는지, 도판과 여백은 지면에서 어떻게 호흡하는지 등 책의 조형원리를 통해 편집자가 알아야 할 북디자인을 구석구석 꼼꼼히 따졌다.

감상 포인트를 잡으면, 그림이 웃는다!

원 포인트로 즐기는 서양 회화와 우리 옛 그림,
우리 근현대미술과 동시대미술 이야기

한 점의 작품에서 모든 요소는 같은 유전자DNA를 공유하고 있다. 그래서 하나를 중심으로 보면 일이관지一以貫之할 수 있다. '원 포인트 그림감상'은 '패스트 감상'이 아니라 '슬로 감상'이다. '수박 겉핥기 식 감상'에서 벗어나 '깊은 감상'을 지향한다. 소재를 좀 더 오래 관찰하고, 그에 따른 마음의 변화를 체크하는 일은 작품을 보다 깊이 이해하는 길이다. 우리는 눈으로 보고 있지만 정작 마음으로는 보고 있지 않은 경우가 많다. 그저 스쳐지나갈 뿐 충분히 주시하고 생각하지 않는다. 별 대수롭지 않게 봐 넘기던 것을 집중해서 관찰하고 생각해 보는 일, '원 포인트 그림감상'은 작품을 내 것으로 만드는 효과적인 감상법이자 세상을 깊이 사랑하는 법이기도 하다. ─「머리글」에서

ISBN 978-89-6196-366-4
값 18,000원